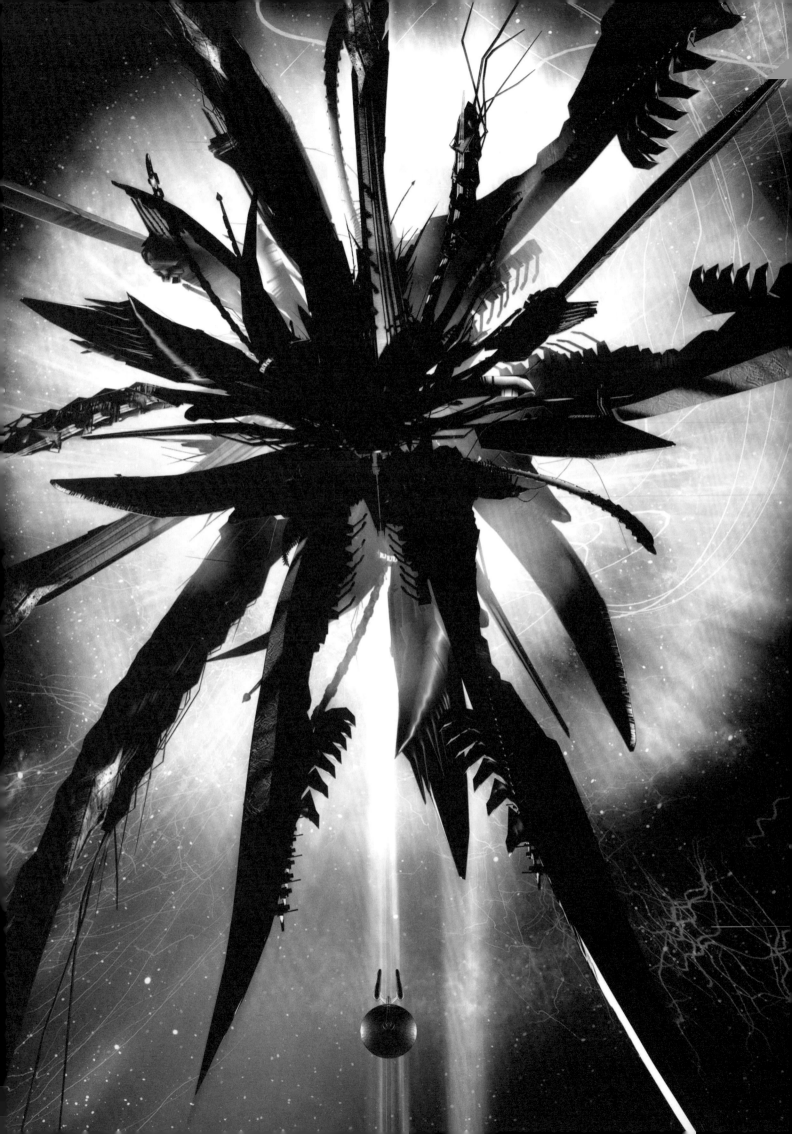

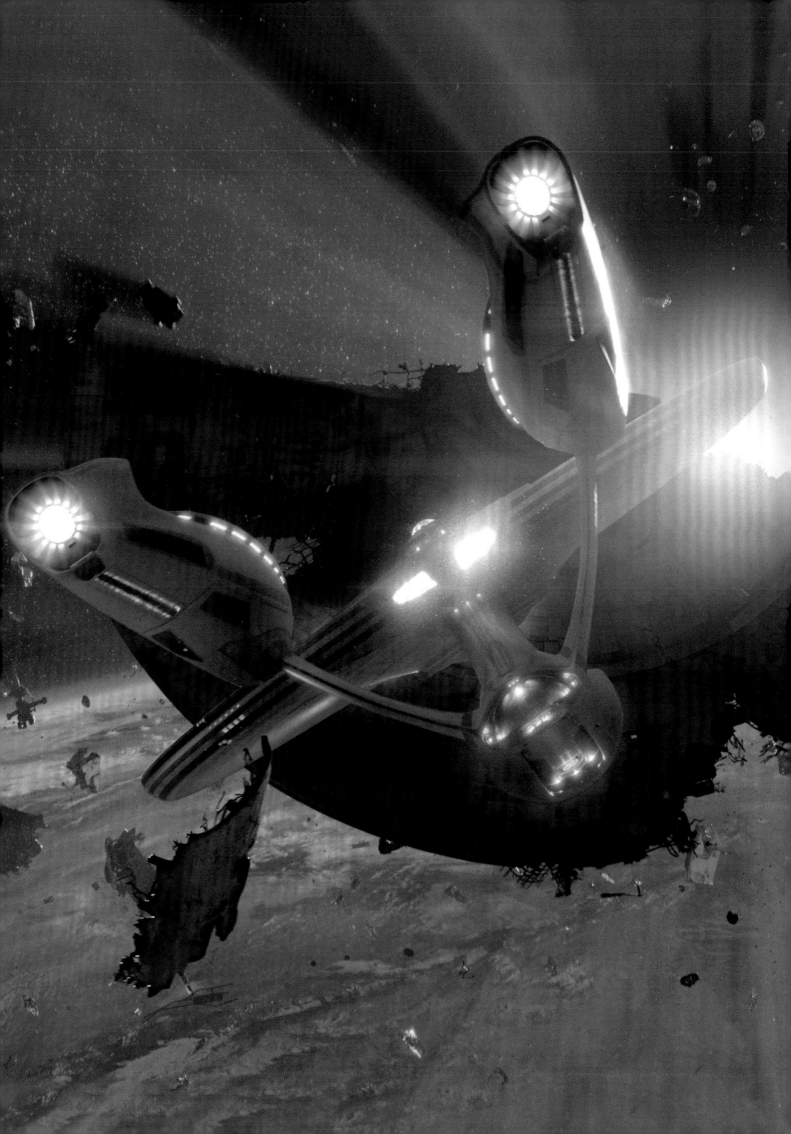

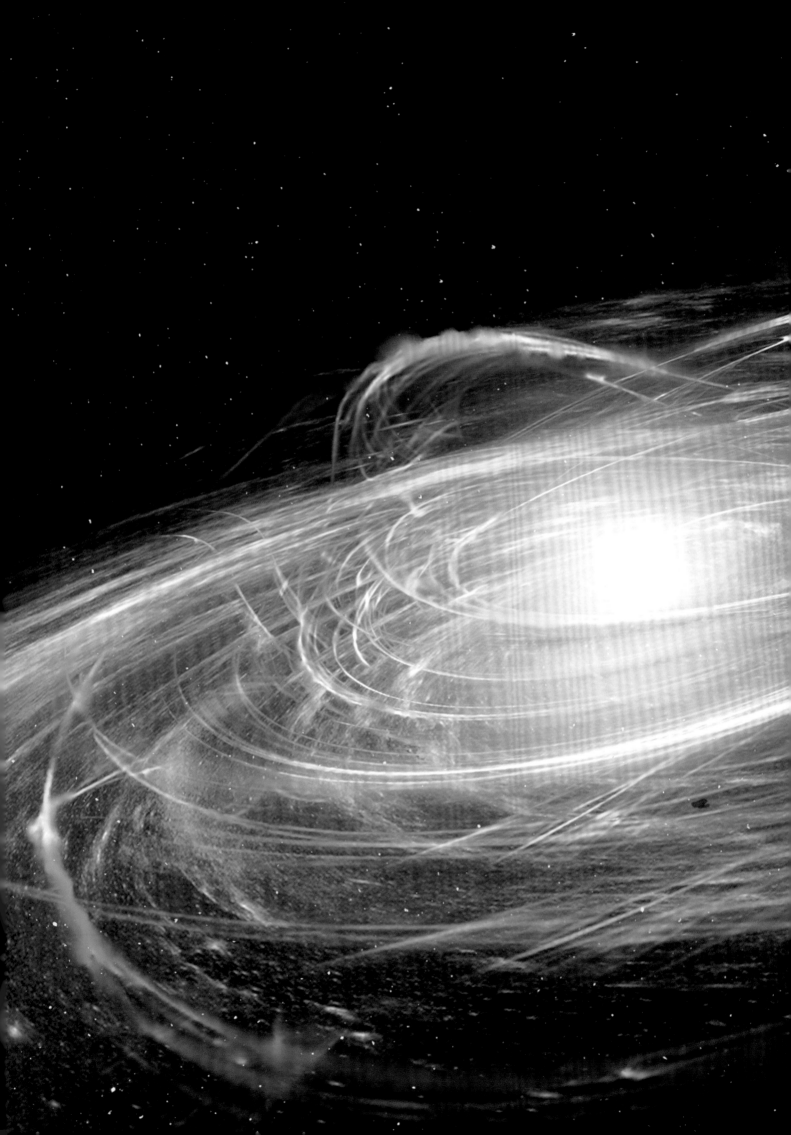

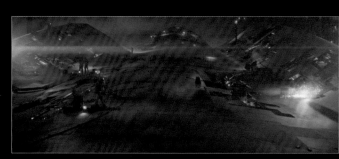

前言

　　乙炔焊槍噴出火焰，壯碩的工人戴著護目鏡忙著焊接，在火星映照中留下汗水。一部電影攝影機緊隨工作的進行，在一片反光的物體表面上，出現1960太空時代中，火箭升空倒數計時30秒的聲音。約翰・F・甘迺迪總統宣布：「全世界的眼睛現在注視著太空。」緊接著的聲音說：「祝你一路順風，約翰・葛倫」⋯⋯「老鷹號降落了」⋯⋯「這是我的一小步，卻是人類的一大步。」最後的聲音低沉、沙啞而熟悉：「宇宙是人類的終極邊疆⋯⋯」那是飾演瓦肯星人史巴克的李奧納德・尼莫，在《星際爭霸戰》原影集中的開場白。這是《星際爭霸戰》新電影的第一個預告片，結尾則以壯麗的手法，呈現出著名的星艦企業號在陸地上興建的情景，並標示出電影本身的進度：「2009年夏天：建造中」。

　　《星際爭霸戰》不僅是個創作工程，也是一項復興計畫。歷經十部商業大片和五部衍生電視影集，進入新千禧年僅僅數年，整個星際系列沉寂下來了。「經過近40年的勇敢向前，《星際爭霸戰》飄入了終極邊疆，科幻界最偉大的系列能否獲得拯救？」《娛樂周刊》2003年夏季號的一篇文章裡這麼問道。派拉蒙影業抱持正面看法，並將邀請導演兼製作人J.J.亞伯拉罕和他的「壞機器人」製作公司出手相救。「從一開始 J.J.就決定了，要保留原電視影集的精神，並賦予其嶄新風貌。」製作人布萊恩・伯克回憶道。

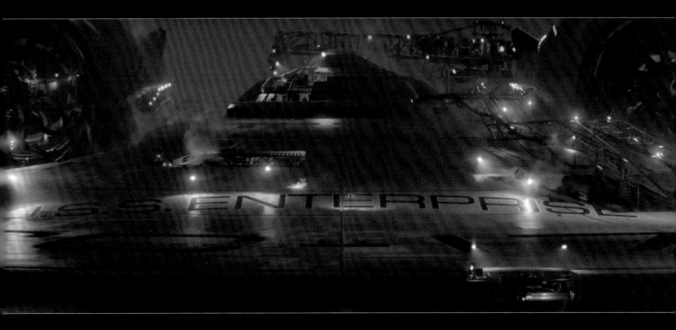

　　正如史巴克所說，這個決定是完全合乎邏輯的。雖然這個影響深遠的五年期任務，「勇敢航向人類前所未至之處」，只存續了三季的時間，但這個深入未知新世界的探險與真實世界中雙子星和阿波羅太空探索計畫互相呼應。最後一集《星際爭霸戰》在 969年 6月 3日播出，僅數周後，7月 20日，全球的電視觀眾熱切收看著阿波羅 11號太空人在月球上行走的電視轉播。《星際爭霸戰》的生命在聯播、電影和衍生影集中延續著，而科幻與現實越來越靠近了。1976年美國太空梭憲法號更名為企業號。「登月讓人們感覺太空旅行是可能的。」李奧納德 • 尼莫說：「因此《星際爭霸戰》的社會背景改變了。」

　　「《星際爭霸戰》之所以那麼有趣，除了因為是流行文化的熱門話題，更提供了對人類未來的樂觀前景。」身兼導演和製作人的亞伯拉罕若有所思的說：「在預告片裡，我們想塑造出歷史的連續感，從四十年前太空旅行萌芽之際，到《星際爭霸戰》中企業號的五年期任務。這連繫了歷史認知及自身處境，讓一切都圓滿了。」

　　預告片除了重現太空時代的源頭，還偏離了星際原典，讓企業號完全在地面上興建（稍後揭曉是在炎熱的愛荷華田野中），並以「未來就此展開」一語標誌出全新出發的意味。但亞伯拉罕及長期合作的夥伴和智囊團，製作人布萊恩 • 伯克和戴蒙 • 林德羅夫，劇作組艾力克斯 • 克爾斯曼和羅伯托 • 歐西，他們有著共同的願景：為老影集注入新生命，並保持星際時空的平衡。要實現這個想法，需要一位受人敬重的角色參與，並搭起通往過去光輝歲月的橋樑，那就是請求李奧納德 • 尼莫「戴上尖耳朵」。

THE ART OF THE FILM

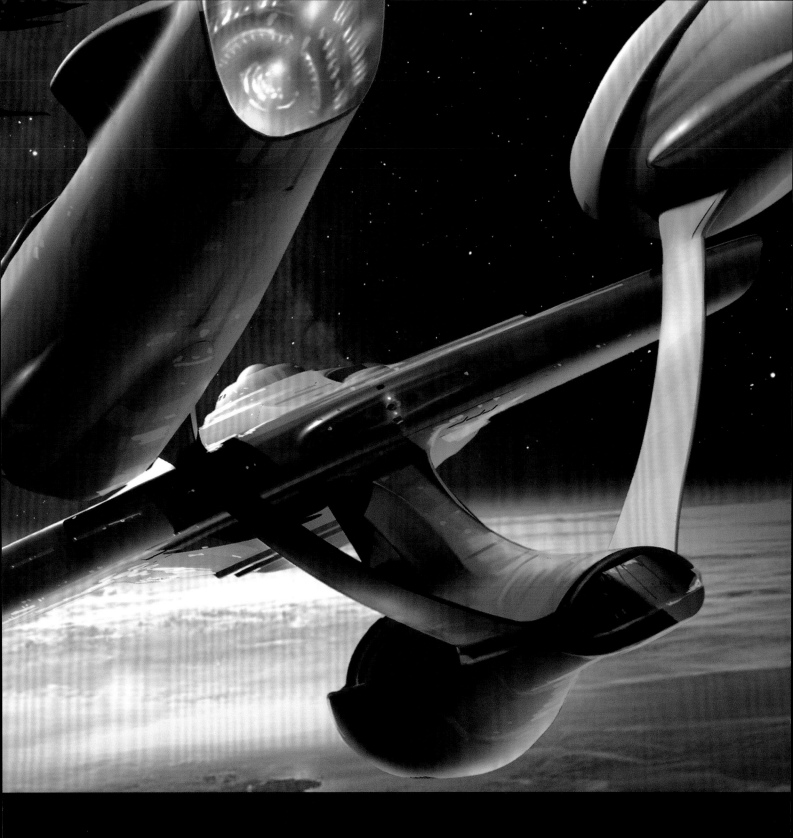

STAR TREK 的電影藝術

馬克·寇達·維茲（Mark Cotta Vaz）著

ЈЈ 亞伯拉罕（J. J. Abrams）序

張美玉 譯

獻給金・羅登貝利，《星際爭霸戰》的原創者

獻給威廉・沙特納和李奧納德・尼莫，他們塑造的角色為後來的明星樹立了典範

獻給 J.J.亞伯拉罕及製作人、演員、全體工作人員，他們帶著《星際爭霸戰》踏上新的征途

最後獻給艾德加・米契爾，他是宇宙的探險家

——馬克・寇達・維茲

目錄

J.J.亞伯拉罕的序言

「天啊！羅寶也變成光頭了。」

突然之間，我極度驚恐的意識到這個事實，扮演星艦凱文號船長的優秀演員沒有頭髮。他當然沒有頭髮，我知道，扮演那些邪惡、尖耳、刺青覆面的羅慕蘭人的其他演員們也都沒有頭髮。

但不知為何，在無止盡的預備過程中——從不停歇的決策、設計和重新設計會議、分鏡腳本創作、視覺預覽和排練階段——不知為何，我從沒意識到，此鏡頭中每一個人都是全然的光頭。

接下來我開始流汗，貨真價實的汗如雨下。我的腦海中迴盪著一個深沉有力的問題：我怎樣才能讓這一幕不那麼爛？

我們才剛把拍攝作業從企業號指揮室的場景移到派拉蒙影業的現場收音攝影棚，經典電影如《日落大道》和《後窗》正是在此拍攝的。這天早上，我應當感到靈思泉湧才對。但這時候……這時候，周圍有大約十五個光頭傢伙和一個光頭女人包圍著我，我感到自《星際爭霸戰》這部片開拍以來最強烈的一陣恐慌。

然後我又想到了另一件事，從我同意執導這部片以來，已被問過無數次的問題：「導演《星際爭霸戰》，你不感到害怕嗎？」我想他們的言下之意可能是：「你不害怕激怒那些瘋狂的星際迷嗎？」但弦外之音也可能是：「你怎能亂搞這麼經典、這麼受人愛戴的電影？」

也許因為我從來不是個狂熱的星際迷（我有很多朋友都是），所以才對執導這部片感到較為自信。的確，當我著手準備此部片時，羅登貝利先生對未來的願景是如此光輝、勇敢、樂觀和包羅萬象，這深深打動了我，但我從未覺得這是不可更動的神聖史詩，我從未對《星際爭霸戰》感到懼怕過。

但這一刻我有了不同的感受。

不知為何，這些演員的光頭影響了我，也許這讓我醒悟，我可能會（或者已經）把一切都搞砸。總共十六顆閃亮的腦袋讓我無從迴避，我終於明白了這部電影的成敗事關重大。我突然警覺到風險有多大，同時也對製片公司的決定感到十分震驚，他們把這麼寶貴的資產放在我手上，而在他們首度接洽我時，我連原影集的一半都沒看完。

我不小心把每個人的頭都剃光了，這部電影完蛋了，我的汗流個不停。

就在那時……就在那時，感謝上蒼，我環顧四周，看到了工作人員，出色的全體工作人員，包括參與這部電影的藝術家和設計師、道具布景和技術人員們。我猜他們沒人察覺到我經歷的那陣恐慌，害怕自己無意間毀掉了備受珍愛的科幻經典。他們太忙了，所以沒察覺到。我記得麥可‧柯普蘭正在調整他那些出色的戲服；羅素‧鮑比特正在拆開包裝，拿出尼祿的超酷權杖；永無瑕疵、永不疲倦的化妝部門正在給（光頭的）演員們補妝；還有史考特‧錢伯利斯，正在移動他那極度精巧的布景——華麗而酷炫（說的是布景，不是史考特）。那是個龐大的模組設計，能將單一房間或攝影棚蛻變成數哩長的太空船中的任一位置。

看著這些工作人員，我感到難以言喻的寬慰。我覺得自己並不孤單，此外，我還想到，再也沒有比這群傑出而熱情的電影人更棒的工作夥伴了。那一刻我明白了，我從前未曾懼怕這部電影，全都是因為有他們在，因為我有幸與這個產業裡的佼佼者一起合作，因為有戴蒙‧林德羅夫和布萊恩‧伯克這樣的製作人，因為有羅伯托‧歐西和艾力克斯‧克爾斯曼這樣精心寫作出來的劇本。在這絕妙的場景中，我逐漸平靜了下來。現場是由無人可比的攝影導演丹‧明道爾打光，由力求完美的副導演湯米‧哥姆利監督。

還有其他數百人也參與了《星際爭霸戰》這部電影，本書中將提及其中許多人，我由衷的感謝他們（也感謝馬克‧寇達‧維茲為他們撰寫了這麼棒的一本書）。不僅因為他們傑出的工作表現，也因為他們在那兒陪伴著我。

尤其是在我意識到羅寶也成了光頭的那一天。

J.J.Abrams
2009於洛杉磯

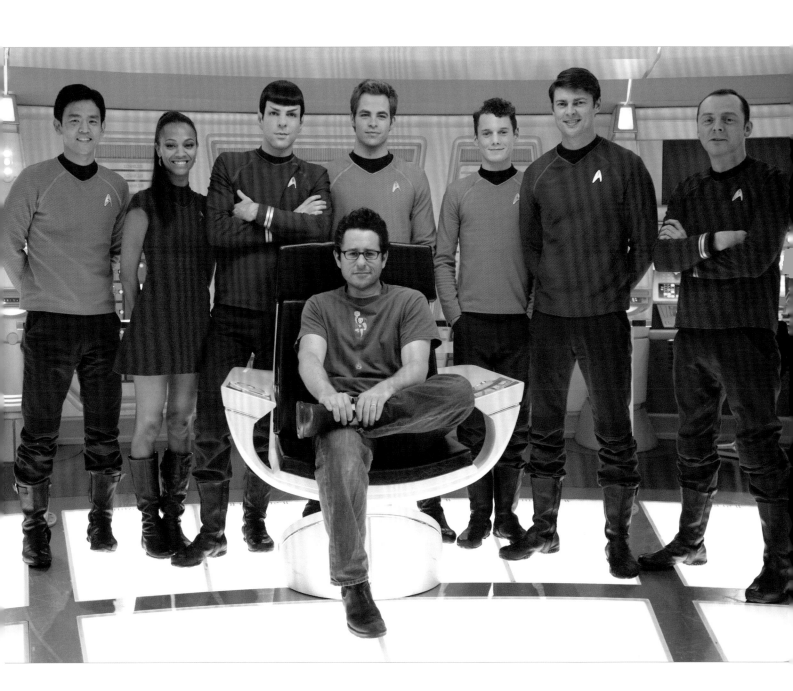

未來就此展開

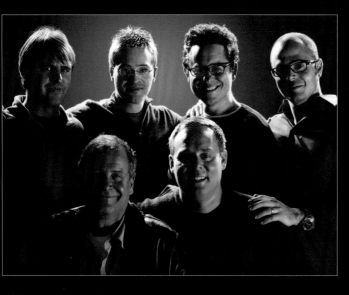

新製作團隊，從左上角開始順時鐘方向依序為：
作家／執行製作 羅伯托・歐西和艾力克斯・克爾斯曼、
導演／製作人 J.J.亞伯拉罕、
製作人 戴蒙・林德羅夫、
執行製作 布萊恩・伯克和傑弗瑞・徹爾諾夫。

2005年，《星際爭霸戰》的時空中沒發生什麼重大的事，但有個驚喜的時刻，那就是在環球影城希爾頓飯店舉辦的第31屆土星獎，頒發特別貢獻獎給《星際爭霸戰》全系列。布萊恩・伯克回想五月三號的這項盛會，說：「觀眾席中的反應十分熱烈。我和 J.J.閒聊了一會，認為我們應該看看能否拿《星際爭霸戰》做些文章。」

伯克的同事，戴蒙・林德羅夫的第一反應是——這是個很糟的主意。林德羅夫說：「這聽起來太狂妄了。我對《星際爭霸戰》有至高無上的敬意，認為它應該維持原封不動一陣子。」但過了一兩個月，亞伯拉罕再問林德羅夫，是否有什麼《星際爭霸戰》的故事可以當作題材。「我說我想看到寇克和史巴克最初是如何相遇的。J.J.的接受度很高，好像也有類似的構思。過了一、兩個月，他打電話問我：『我們要著手實現這個想法了，你想加入嗎？你想和我一起製作《星際爭霸戰》嗎？』我無法拒絕這項提議！」

林德羅夫記得第一次故事內容會議是在2007年初。在此他們討論了如何吸引新的影迷，因為數十年累積下來的《星際爭霸戰》故事傳統，依照羅伯托・歐西的說法：「缺乏自然而然的切入點。」製作小組還希望設定原角色為星艦學院的學員；為星艦企業號設計新面貌；並全面更新原節目中、23世紀宇宙裡的各項經典特色。歐西大半輩子都是星際迷，他說道：「《星際爭霸戰》歷久彌新，關鍵就在於廣大的愛好者。我們怎能冒著褻瀆神聖的危險重新塑造這些人物？怎能改變經典？」

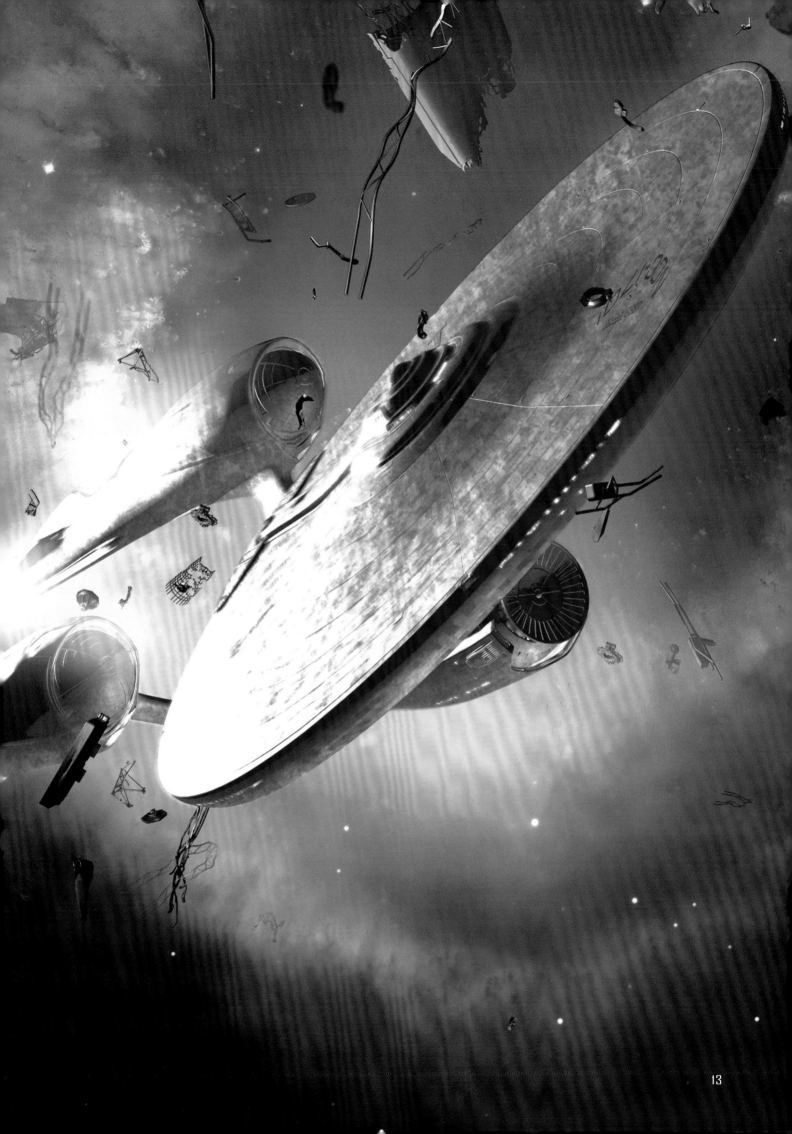

　　演出像寇克船長這樣的角色是扣人心弦的經驗。J.J.和劇作家們把故事推回寇克和史巴克最初相遇的時刻，創作手法更是精妙。我們還碰觸到《星際爭霸戰》的背景根源，也就是1960的太空時代，那是個充滿無限可能性的時期。那種樂觀和探索的精神在原電視影集中隨處可見。我猜J.J.想要重新出發，這就是冒險的精神，也是永不褪色的主題。

──克里斯‧潘恩

　　答案就是時間旅行，以及尼莫飾演的史巴克。歐西解釋道：「這是一系列事件的催化劑，也是最極致的解決辦法。」這個大膽的故事架構，將原來的時空延伸到未來，讓年長的史巴克和一名敵人經由黑洞回到過去，引起平行時空裡的一系列事件，包括瓦肯星球的毀滅和史巴克母親的死亡。「這些事件的原因就是李奧納德‧尼莫扮演的最初的史巴克，稍微改變了歷史。」歐西說：「有些最好的《星際爭霸戰》影集和電影中，已使用過時光機，但最後都回復到了原狀。我們選擇了相反的做法，也就獲得了自由，讓我們能繼續探索奇異新世界。」

　　然而，尼莫已經多年沒演史巴克，也不知道他是否願意接演。林德羅夫說：「他是個重要籌碼，因為星際迷們知道，如果新製作不夠精良，他絕不會願意加入。這就是試金石，如果尼莫不願接演，也許一切都是徒勞無功。如果他說不，我們就慘了。就像在西部電影中，要求退休的警長重新配上手槍、拯救小鎮，我們想請求他，最後再戴一次尖耳朵，找回《星際爭霸戰》從前的光榮。」

　　尼莫同意參加一次說明會，跟亞伯拉罕、伯克、林德羅夫、歐西和克爾斯曼會面。林德羅夫回憶說：「這次經驗令人難以置信、也令人惶恐，我們竟然在向史巴克說明他自己的故事！」

　　劇作家詳述了故事點。歐西記得有一個奇妙的時刻，當他提到瓦肯星球的毀滅，尼莫揚起一邊的眉毛，看起來像是個瓦肯星人。「想想看！我們告訴他我們要殺死史巴克的母親。」歐西回憶道：「我們告訴他，一切都將回到原點──寇克船長和史巴克相遇的時刻。但因為你的角色，一切都稍稍改觀了。就是因為你，李奧納德‧尼莫，自未來回到從前。不能省略這個情節，否則就是褻瀆。」

　　「他聽完整個說明，我還搞不清楚他的反應如何。」林德羅夫說：「我猜他以為我們跟他會面是出自敬意，或只想請他露個臉，沒想到整部電影都寄望於他的參演！他十分激動。我從沒經歷過這樣的會議，想到尤其在這個行業，人人都竭力隱藏真心。他好像是這麼說的：『我希望你明白，這對我來說意義重大。』他正要解釋時，傳來了一陣敲門聲，是 J.J.的助理送來午餐還是什麼東西，這個時刻就這麼永久失落了。這無疑是個破冰的時刻，而我不禁好奇，如果沒有那陣敲門聲，他會說些什麼。」

　　星際探險的概念，從許多角度看來，是令人振奮卻又高深莫測的。但參與這樣激勵人心而充滿希望的探險事業，讓我更加相信人性光輝，也給我們機會發揮想像力，去探索各種令人興奮的可能性。我想，企業號隊員的多樣文化背景以及他們執行任務的方式，充滿了各種可信而可行的想法。我希望全體人類能放眼大局，克服人為的障礙，並超越我們自身的極限。

——柴克瑞‧昆多

　　尼莫的確要求先看看劇本。克爾斯曼和歐西花了六個月時間寫作，然後把劇本寄給尼莫。亞伯拉罕回憶，自己開車去接小孩的時候，決定打電話問問尼莫是否喜歡劇本。「天啊！」尼莫一開頭就這麼說，亞伯拉罕記得，那是一句很激動的「天啊！」伯克說：「在尼莫決定加入的那一刻起，《星際爭霸戰》就有了生命。」

　　年輕的史巴克將由柴克瑞‧昆多扮演，還有克里斯‧潘恩出演詹姆斯‧T‧寇克。與此同時，和幕前明星同等重要的，就是幕後的創意人才。大部份重要的製作班底，都是亞伯拉罕的長期合作夥伴，尤其是製作設計師史考特‧錢伯利斯，他的作品包括：電視影集《雙面女間諜》和《不可能的任務 III》，後者也就是亞伯拉罕執導的首部商業大片。在《不可能的任務》I、III 班底中，也加入《星際爭霸戰》的還有攝影導演丹‧明道爾，和光影魔幻特效總監羅傑‧古葉特，他同時也是第二工作組導演。

　　有一個從未與亞伯拉罕合作過的重要人物，就是服裝設計師麥可‧柯普蘭。他的作品包括《銀翼殺手》、《閃舞》和《鬥陣俱樂部》。他對參與星際爭霸戰感到有些「惶恐」，但最終同意和亞伯拉罕在緬因州的一家咖啡廳會面，當時亞伯拉罕在此度假。「我告訴 J.J.，我只在小時候看過這部片的電視影集，對電影本身並不熟悉。我也知道影迷們有多狂熱、責任有多重大，我擔心會讓他們失望。他說：『太好了，那正是我想要的！』他想要一個清新的視角。會談結束時，我已被說服了，只好答應他。」

　　亞伯拉罕很喜歡提到，星際爭霸戰沒法子用現成的場景拍攝，所有的東西都必須被創造出來。但也得先有設計才行。錢伯利斯展開了為時兩個月的研究工作，並指派概念藝術家雷恩‧丘吉爾和詹姆斯‧克萊恩負起最艱難的設計任務。他們兩人都參與了星艦凱文號的設計，也就是企業號的前身。但錢伯利斯善用他們的專長，讓丘吉爾負責企業號，而克萊恩則設計了納拉達號。納拉達號是羅慕蘭人的艦艇，能穿梭時空，在一場戰役中摧毀了凱文號。當時詹姆斯‧T‧寇克的父親臨危受命，擔任船長指揮凱文號，也在這場戰役中陣亡了。這艘星艦還有巨型雷射鑽頭，藉此放置「紅色物質」，能把整個星球都吸入摧毀。丘吉爾總結說：「我是好人這一國的，而詹姆斯負責設計壞人的東西。」

　　《星際爭霸戰》的核心力量在於人物的性格、他們之間的差異，以及共同面對問題或挑戰時，如何一起努力、發揮自己最大的力量去解決問題，並盡可能照顧所有人的最大利益。星際系列的成功及歷久不衰，就是這些人物間友誼力量的最好證明。

——卡爾・厄本

　　「我們開始繪製一幅又一幅的概念圖樣，藉此和 J.J.交換意見。我也著手雇用藝術指導，安排設計師一起工作。」錢伯利斯解釋道：「我安排數位繪製（建築計畫圖）的設計師，將檔案傳給八、九位插畫家，讓他們把數位計畫圖使用在插畫中；整個流程也可能逆轉。這是個發現之旅，逐步發現合適的結構元素、色彩組合、情調氛圍。我們懷有一種想法，把這當成真實的未來，希望構築出可信的情景，而人類世界將朝此方向發展。我們就是基於此架構開展工作的。」

　　對藝術概念指導而言，開頭就如一整片「藍天」般無拘無束。「打素描草稿時，是沒有界線和限制的。」克萊恩解釋道：「我盡可能拉長待在這個自由世界的時間。」

　　「我們討論過，跟原電視影集和稍後的電影比起來，今日人們的車子裡有更多的高科技配備。」丘吉爾笑說：「所以我們得多加把勁才行。」

　　另一位從「藍天」時期就加入的是大衛・多佐瑞茲，他是 2007年5月加入的「視覺預覽」負責人。傳統上，手繪分鏡腳本呈現了鏡頭張力和構圖，但視覺預覽作業以電腦動畫表現出角色、環境和虛擬的攝影機運動，把每個鏡頭以動態呈現。「我們從沒想用視覺預覽取代分鏡腳本，而是發揮輔助作用。」多佐瑞茲提到：「工具有了長足進步，但基本上就如同一枝多功能鉛筆，把每個鏡頭的故事清楚的敘述出來才是關鍵。我與史考特、雷恩、詹姆斯以及多年共事的夥伴們密切合作。他們提供很棒的圖畫和概念，我們則建造數位模型，展現出景深、比例和動作。」

　　概念藝術負責人的第一個目標就是創造「形式語言」，表現出概念的粗略形狀或輪廓。僅僅經過數次嘗試，納拉達號的概念設計就獲得了亞伯拉罕的首肯。克萊恩很樂於運用自己的「黑暗面」，創造出獨特的背景故事。「我的構想是，它一開始只是艘普通的羅慕蘭艦艇，但在時間旅行途中，成為一種病毒的宿主。在這種共生關係下，孕生出特有的尖刺狀物體，幾乎像是個有機體，撕裂了原來的艦艇。我還放置了許多支撐托架，就像把整艘船綁住，不致散開。我們不想讓它看來太像有生命的物體，但形狀和姿態真的很像海洋生物，某種神秘的甲殼動物。」

　　我個人對太空探索的想法就是，我們應該繼續神奇的演化歷程。就如同人類是從原始生物形態演化而來，我們應當在探索地球和太空的歷程中繼續演化。

——柔伊・莎達娜

　　相反的，企業號則是閃閃發亮的新星艦，準備展開星際處女航。丘吉爾的初步概念範圍很廣，考慮的可能性包括：稍微修改原經典形狀，也就是碟狀部分加上發動機艙；或者完全更新設計。雖然丘吉爾偏好完全更新，但結果不如所願，照他的話說，就是「原星艦披上大致相同的外衣。」

　　同時丘吉爾也設計了企業號的指揮室，錢伯利斯認為這是整部電影中最困難的設計。早期版本之一保留了原來的布局，包括中央的船長座椅和監視螢幕，但這個設計看來太過「時髦」了；其他的設計則偏離原電視影集太多。錢伯利斯決定自己做一次時間旅行，擷取「時髦」設計中的元素，再由 1960、70年代的設計大師們的作品中汲取靈感，最後將兩者結合。這些前世代設計大師包括建築師伊歐・沙利南，其作品包括紐約甘迺迪機場中，如大鵬展翅雕塑般的環球航空公司航廈。錢伯利斯說：參考《星際爭霸戰》原創時代中設計師的作品，能幫助我們「認真的創造出《星際爭霸戰》世界中的視覺美學。」

　　設計的重點詞彙就是「復古」，要令人回想起 1960年代版本的 23 世紀未來世界，但使用的卻是新千禧年的技術。「現在化妝技術和產品已經比原影集時代進步了很多，所以我們必須應用新發明和新技術，讓演員的妝容能跟上時代。」化妝部門負責人敏蒂・霍爾說：「我的目標就是以全新的角度出發，把演員的妝容帶回原電視影集的時代。」這時錢伯利斯的長期合作夥伴，場景佈置凱倫・曼奇也加入工作，並做出重大貢獻。他們一起探索無限的可能性，研究如何運用、處理各種材料和細節以表現未來世界。

　　貫徹整個過程的驅動力之一就是導演的「衝鋒指令」。多佐瑞茲回憶道：「我希望鏡頭看起來、感覺起來很真實。」例子之一就是「太空跳躍」，這是如雲霄飛車般刺激的連續鏡頭，由寇克領導的三人小組從梭艇跳下，降落到納拉達號的雷射鑽頭平台上，此時平台已降至瓦肯星球上，進行摧毀任務的第一階段。多佐瑞茲為此連續鏡頭進行視覺預覽，製作人林德羅夫則負責監督。「問題在於怎麼拍攝從太空中跳下的高空跳傘特技？」多佐瑞茲說：「我們讓另一名高空跳傘員帶著攝影機，也許安在他的頭盔上。這兒有個令人興奮的想法就是，一開始在太空中平靜舒緩，對比撞擊到大氣層後，就有風聲和空氣阻力，而攝影機開始搖晃。」

外太空至今仍是難解的謎。由於交通和通訊　
發達，地球感覺上越來越小了，對宇宙的好奇心　
則越來越強烈。人類不喜歡無知狀態，但諷刺的　
是，我們正身處於浩瀚的未知宇宙。就像史巴克　
常說的，我們想要「勇敢向前進」的慾望是完全　
合理的。要想和《星際爭霸戰》中的未來人物一　
樣達到族群融合，我們人類尚須努力，但多年來　
廣大影迷熱情接受《星際爭霸戰》，就表明了對　
這個理念的信心和期盼。

　　　　　　　　　　　——賽門・佩格

　　尼佛爾・佩吉是負責外星生物的設計師，他在亞伯拉罕 2008年的　
作品《柯洛弗檔案》中製造出那些橫衝直撞的怪物。青年寇克受困於　
織女四號星時，受到許多怪物的侵擾。佩吉著眼於這些怪物的真實性，　
他的信念是「功能先於形式」。「電影裡若出現一隻怪物，有著獅子　
頭和蠍子尾巴，看來就太瘋狂了。」他解釋道：「設計外星生物不像　
火箭科學那麼難，但在毛皮材質和運動方式上，我們無法愚弄觀眾，　
人們先天就有分辨合理與否的能力。設計外星生物的方法就是要讓牠　
看來栩栩如生，必須在生物學上站得住腳。」

　　一旦設計進入製作過程，既有實體製作的成品，也有光影魔幻合　
成的圖像，必須考慮如何把兩者緊密無間的結合起來。舉例來說，星　
艦內部是實拍部分的實體場景，而太空中的星艦鏡頭則是三維電腦影　
像模型。不管怎麼說，預算並不足以支持將所有鏡頭都製作成實物。

　　「基本原則就是不偏離設計概念。有了像史考特這樣的夥伴，提　
供我們這麼多視覺資訊，」攝影導演明道爾說：「問題在於如何取捨、　
選擇將哪些資訊表達出來。」

　　「我們很快就發現這部電影太龐大了，將占滿整整兩組攝影棚，　
而派拉蒙只提供五個攝影棚。」錢伯利斯說：「這時我們開始尋找新　
的拍攝場地。」

　　道奇運動場的停車場是新的拍攝地點之一，興建了納拉達鑽頭平　
台的一部分，用以拍攝「太空跳躍」連續鏡頭中的打鬥場景，再用數　
位光影魔幻特效補上其餘部分。華斯克巨岩公園用來拍攝瓦肯星球，　
再以光影魔幻特效補強效果。有些場地則佈置一番製造幻象，例如百　
威啤酒廠成了企業號的內部作業區，而一座 1930年代的電廠則成了凱　
文號的引擎室。

　　丹・明道爾說，凱文號主要的現場收音場景，是他拍攝的第一個　
星艦內部場景。「凱文號算是一項測試。它的裝潢沒那麼光鮮亮麗，　
燈光也不同。相較之下，我希望企業號給人的感覺就像部新車，所有　
的東西都嶄新發亮。我們用透鏡和燈光營造出幾乎是閃爍發光的效　
果。」

身為亞裔美國人，蘇魯對我而言是個先鋒典範。那個年代中大部分亞裔扮演的是武術或特技角色，而他在此優秀影集中扮演了這麼一個楷模角色，是身具豐富技能與廣泛興趣的傑出人才。能在這項冒險歷程中扮演蘇魯真是令我熱血沸騰。

——周約翰

詹姆斯・克萊恩的畫作成為納拉達號上實拍場景的一部分。他的星艦內部設計放大成巨大的背景，提供了前景道具無法提供的景深和空間感。納拉達的指揮官，也就是尼祿船長本人，熱切的稱讚這艘星艦：「這是一艘棒透了的船。」飾演尼祿的演員艾瑞克・巴納：「我走進這場景的時候，幾乎不敢置信。我喜歡機械裝置，那些暴露在外的電線和零件把整個組成結構都顯現出來，真是美妙的設計。」

但整部電影有很大一部分仍必須仰賴後製階段的光影魔幻特效。除了視覺預覽之外，影片最後將呈現何種風貌，在主要攝影階段仍無人知曉。「史考特・錢伯利斯和麥可・柯普蘭，對片中所有事物的樣貌有重大的影響。」光影魔幻特效的羅傑・古葉特解釋道：「要創造出那些龐大的太空景像是個嚴峻的挑戰，我們必須要填滿實拍鏡頭之間的時間。我們在現場場景中拍攝一段，然後切換到虛擬的景象，但劇本卻標示為『太空戰役』。每個鏡頭對故事連續性都很重要，而這部電影中有許多空洞需要填補起來。」

「真正的挑戰在於看不見的地方。」丹・明道爾同意道：「我們討論了很多次，來決定真實和虛擬場景如何取得天衣無縫的平衡，讓融合的結果看來完全自然。很明顯我們必須邊做邊調整，但通常羅傑和我會藉由概念圖畫，事先決定採取的方向。有時我會給羅傑完全的自由，決定如何處理電腦影像部分。羅傑會說：『丹，想像一下，此時企業號的窗外會是什麼。』就這樣，在實拍現場，我們會刻意拍攝出互動效果，加上色彩閃耀效果，就像窗外真的有什麼事發生了。當羅傑填滿實拍鏡頭間的空白後，你會感覺那些事件真的發生了。」

整個製作過程充滿此類合作。例如，麥可・柯普蘭負責的服裝設計也不是在真空中進行的，演員最後的全部戲服必須與髮型和化妝搭配。負責髮型化妝的部門包括了在片廠外工作的普洛提斯 FX化妝小組、負責羅慕蘭人刺青設計的尼佛爾・佩吉，以及在片廠內負責梳化妝的約爾・哈洛和敏蒂・霍爾。佩吉開玩笑的稱呼霍爾為「指揮官大師」。「我們被要求融合成沒有界線的一個部門。」霍爾回憶道：「我代表這一群藝術家，對 J.J.和製作人們負責，但每一個人都能表達自己的意見。這份密切的合作，對達成共識、完成形象設計是至關重要的。我對大家的工作成果深感驕傲。」

　　華爾特 ・柯尼格告訴我，要使人物鮮明生動，就必須塑造出自己的特色。那也是 J.J.採取的辦法。這種態度深深影響了這部電影，從衣著到演員表演的每一方面。J.J.從原版本中採取最佳元素，結合了自己壯闊的想像力。

——安東 ・葉爾欽

　　當光影魔幻特效部門開始以數位技術製作模型和背景環境，他們的工作對整體設計就變得極為重要。「我們一開始也許對事物只有些模糊的想法，但一旦著手建造，其間的差異就如同概念和建築計畫圖的對比。」古葉特解釋道：「為這樣一部電影進行設計工作，成功的關鍵在於細節，例如太空梭艙的著陸燈光。」古葉特盛讚光影魔幻藝術指導艾力克斯 ・葉格，說他是把製作設計轉為現實的人。

　　「我們一向儘早開始和製作部門的合作，並依照電影設計概念的原則，實現出想要的視覺效果。」葉格解釋道：「原先只存在於概念藝術中的世界，一旦開始由場景、演員和服裝等真實世界的層面表現出來，我們希望將所有細節都提升到同樣的層次。但當我們把圖畫轉化成真實世界時，許多設計都會有所變動。」

　　在光影魔幻部門建造納拉達號時，詹姆斯 ・克萊恩也隨侍一旁。這個例子清楚的說明了，概念藝術從前只限於在前製階段發揮功效，但如今已融入整個製作流程。「納拉達號的設計，一直等到光影魔幻階段進行了許久，才算大功告成。」 克萊恩說道：「電影工業越來越依賴概念藝術家的工作。有了現代科技的協助，只要是我們能想像出來的東西，都能登上銀幕。」

　　「我真的難以想像……現實場景和非凡的視覺效果在這部電影中竟然能融合無間。」尼莫如此讚嘆著新奇的技術，比起他從前出演及執導的《星際爭霸戰》電影，科技已有長足的進步。

　　此部電影中每個段落都是由無數的精巧細節所組成。J.J.亞伯拉罕觀察到一個例證：一名凱文號外星人船員的眨眼動作。「那其實是個面具，光影魔幻特效用電腦合成眨眼動作，為此景像賦予了生命力。這個例子說明了，要讓一個景像鮮活起來，必須考慮多少層面，真是太瘋狂了！因為電影的場景經常並非真實存在、只存在於虛幻世界中。」

　　「史考特 ・錢伯利斯對細節的注意可用一個例子體現出來，那就是遍布凱文號指揮室的頭頂扶手。」伯克補充道：「沒有人去碰這些扶手，你幾乎不會注意到它們。但他的想法是，飛行中如遇顛簸，就能抓住扶手。我有個朋友是狂熱的星際迷，有天到凱文號的場景來探視，看到了這些扶手，就說：『天啊——這真是太有用了！』所有東西

《星際爭霸戰》受到好幾代人持續喜愛的主要原因，是對未來的樂觀期許。我們要記住，企業號隊員是由星際各種族組成的，象徵著多文化、多種族的專業人才和諧共事、解決難題，是完全可能的。這是我們全心全意期望的大同世界。

——李奧納德・尼莫

都有一套邏輯、有實際功效。J.J.和明道爾開動了攝影機，光影魔幻特效則加進與之搭配的視覺效果，並故意添加一些不完美之處，以匹配實際攝影的效果。」

許多主意只停留在概念階段，包括雷恩・丘吉爾構思的情節——史巴克迷失在瓦肯星球的森林中：還有多佐瑞茲製作出了一個地球毀滅的視覺預覽，原本打算用於電影開頭：另外一個是納拉達號中競技場的視覺預覽，尼祿和生性殘忍的審判團成員在此觀賞外星囚犯互相殘殺。

但從構思到最終影像的創作過程中，一切都不斷演化。戴蒙・林德羅夫在一個早期的預告片中，提出一個想法：讓兩個小孩跑上小山頂，俯瞰企業號的建造情景。這個主意最終實現出來，變成一些強壯的焊工忙著興建企業號。

此外還有「太空中的閃電風暴」，這是宇宙奇異點出現前一剎那產生的現象，而納拉達號就由此奇異點穿梭而來。「J.J.不斷在問：『這究竟看來是啥樣？』」林德羅夫回憶道：「我說：『我也不知道看起來是啥樣。何不問一些你信得過的人，看他們的反應如何。』結果問題就這麼解決了！」

概念藝術不僅是製作部門仰賴的重要資源，對演員而言亦是如此。「拍電影時看看概念藝術對我是很重要的，尤其是拍《星際爭霸戰》這部電影。」飾演經典角色烏胡拉的柔伊・莎達娜說：「這讓我有個概念，知道該期待些什麼，也為如何表演此場景打下了基礎。」

「原影集中的設計並未對我們造成嚴格限制。」克萊恩總結道：「J.J.督促我們為這個新世界注入了生機。」

參與這部電影的人都有著同樣的感受，借用導演的話來說：「《星際爭霸戰》中的一切都需努力達成，從製作設計，到服裝、化妝和視覺效果，有這麼多需要考慮的因素！所有的部門共同努力，夢想最終才能成真。《星際爭霸戰》的藝術顯現在這部電影觸目所及的每一處。」

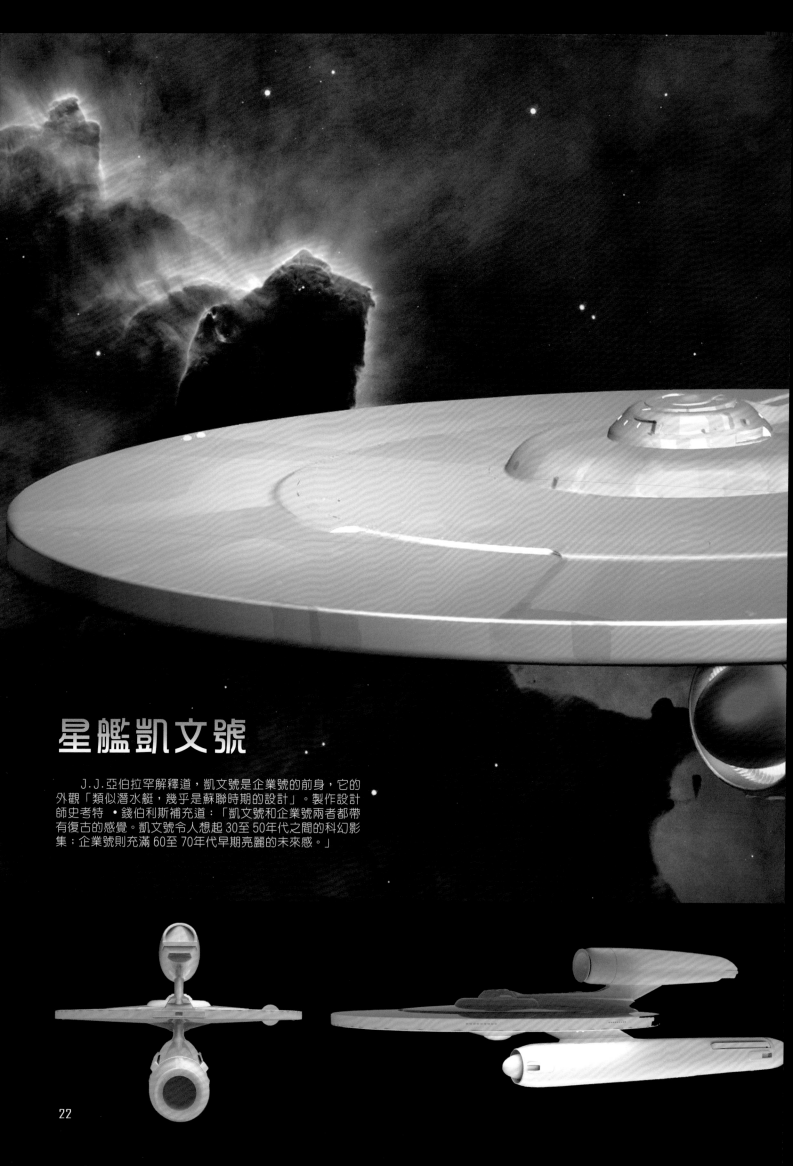

星艦凱文號

　　J.J.亞伯拉罕解釋道，凱文號是企業號的前身，它的外觀「類似潛水艇，幾乎是蘇聯時期的設計」。製作設計師史考特・錢伯利斯補充道：「凱文號和企業號兩者都帶有復古的感覺。凱文號令人想起 30 至 50 年代之間的科幻影集；企業號則充滿 60 至 70 年代早期亮麗的未來感。」

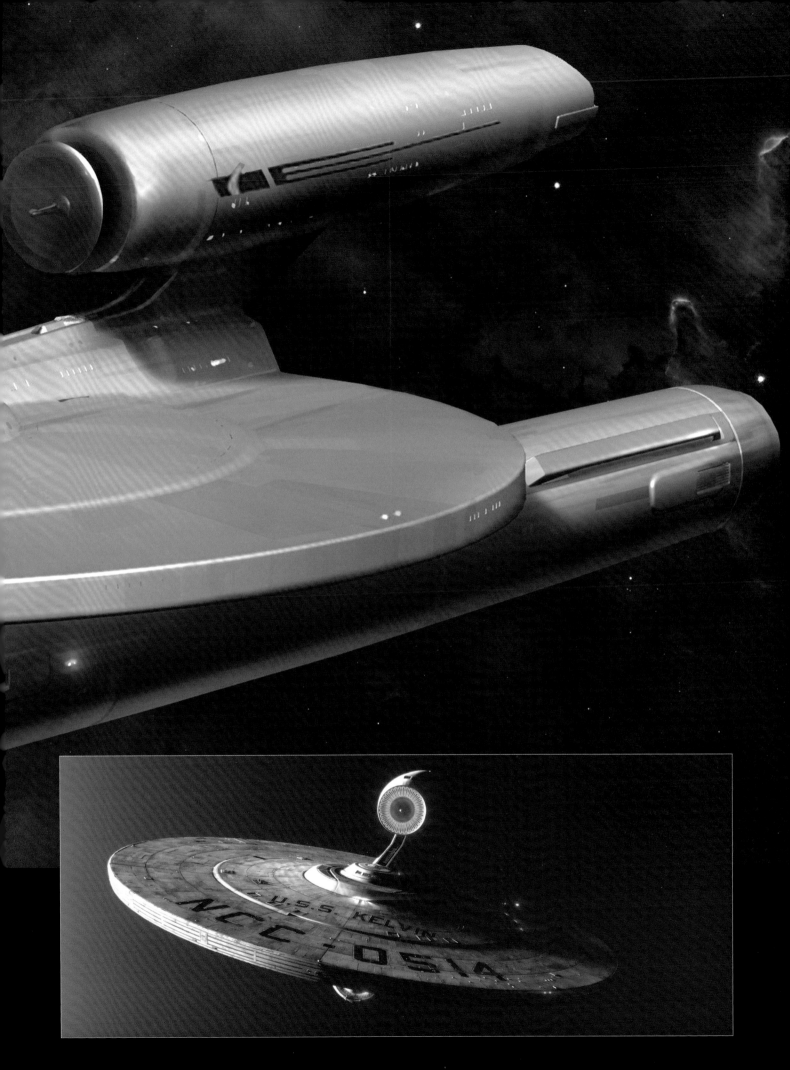

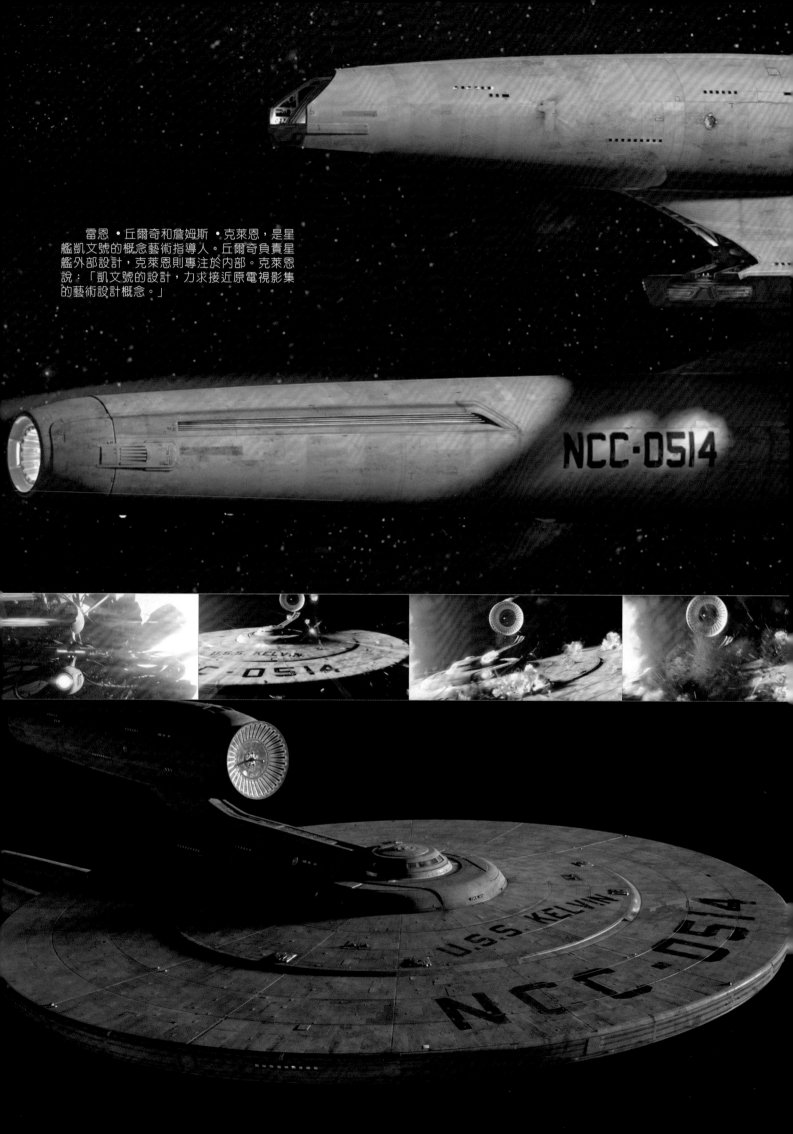

雷恩·丘爾奇和詹姆斯·克萊恩，是星
艦凱文號的概念藝術指導人。丘爾奇負責星
艦外部設計，克萊恩則專注於內部。克萊恩
說：「凱文號的設計，力求接近原電視影集
的藝術設計概念。」

NCC-0514

U.S.S. KELVIN
NCC-0514

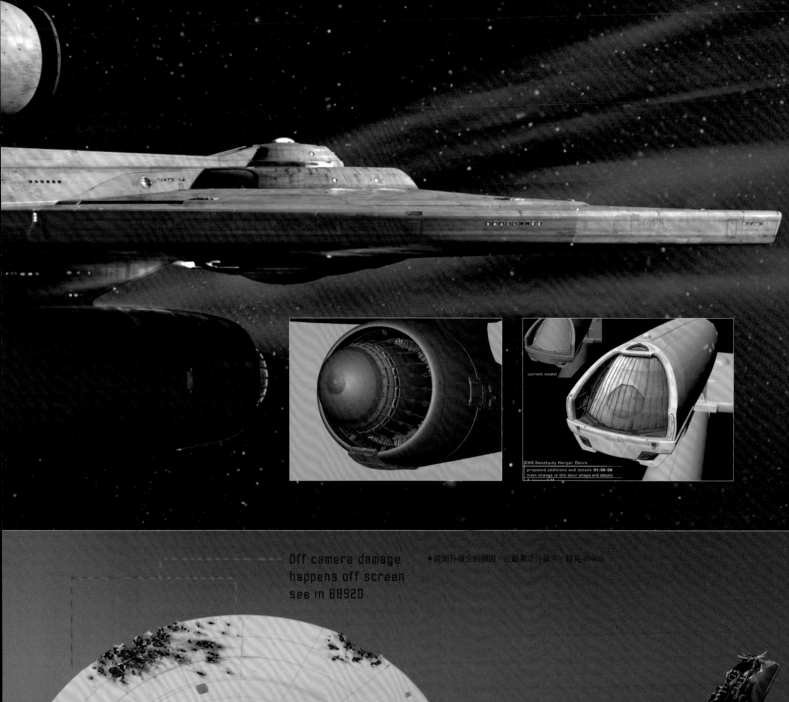

current model

CHQ Sweetjudy Hangar Doors
proposed additions and details 01/08/08
main change is the door shape and details

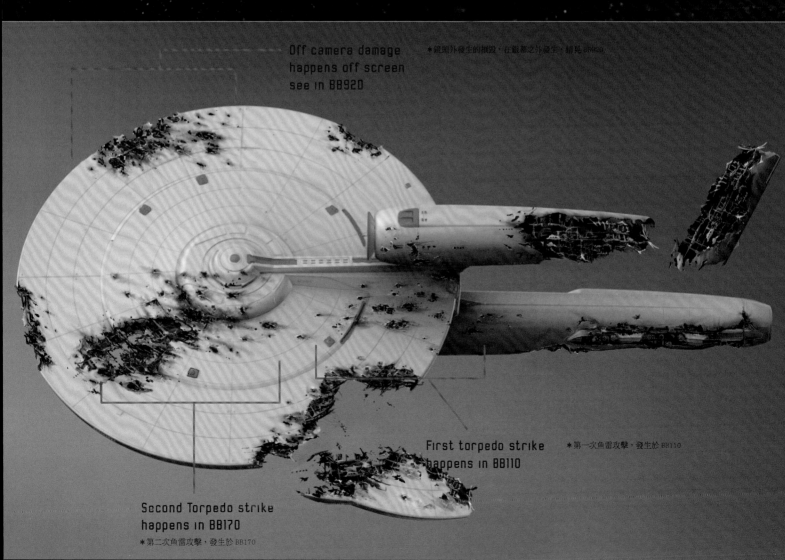

Off camera damage
happens off screen
see in BB920

＊鏡頭外發生的損毀，在銀幕之外發生。晴見 BB920

First torpedo strike
happens in BB110

＊第一次魚雷攻擊，發生於 BB110

Second Torpedo strike
happens in BB170

＊第二次魚雷攻擊，發生於 BB170

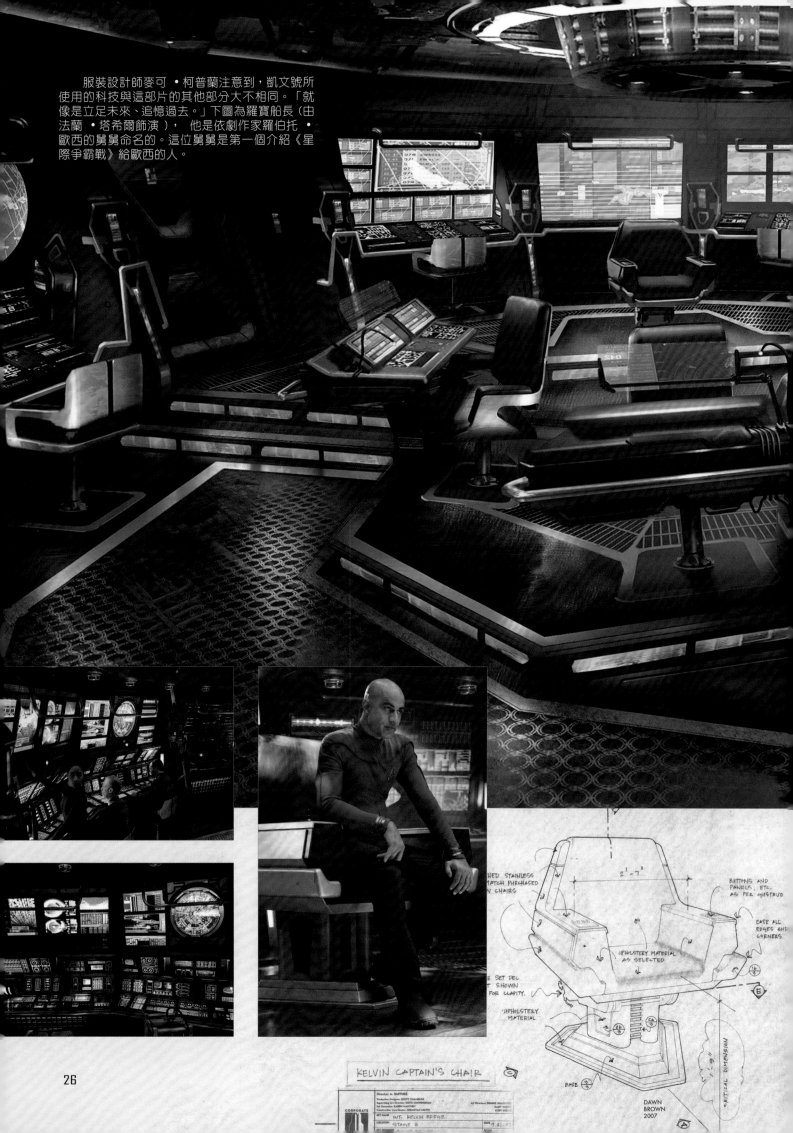

服裝設計師麥可．柯普蘭注意到，凱文號所使用的科技與這部片的其他部分大不相同。「就像是立足未來、追憶過去。」下圖為羅寶船長（由法蘭．塔希爾飾演），他是依劇作家羅伯托．歐西的舅舅命名的。這位舅舅是第一個介紹《星際爭霸戰》給歐西的人。

KELVIN CAPTAIN'S CHAIR

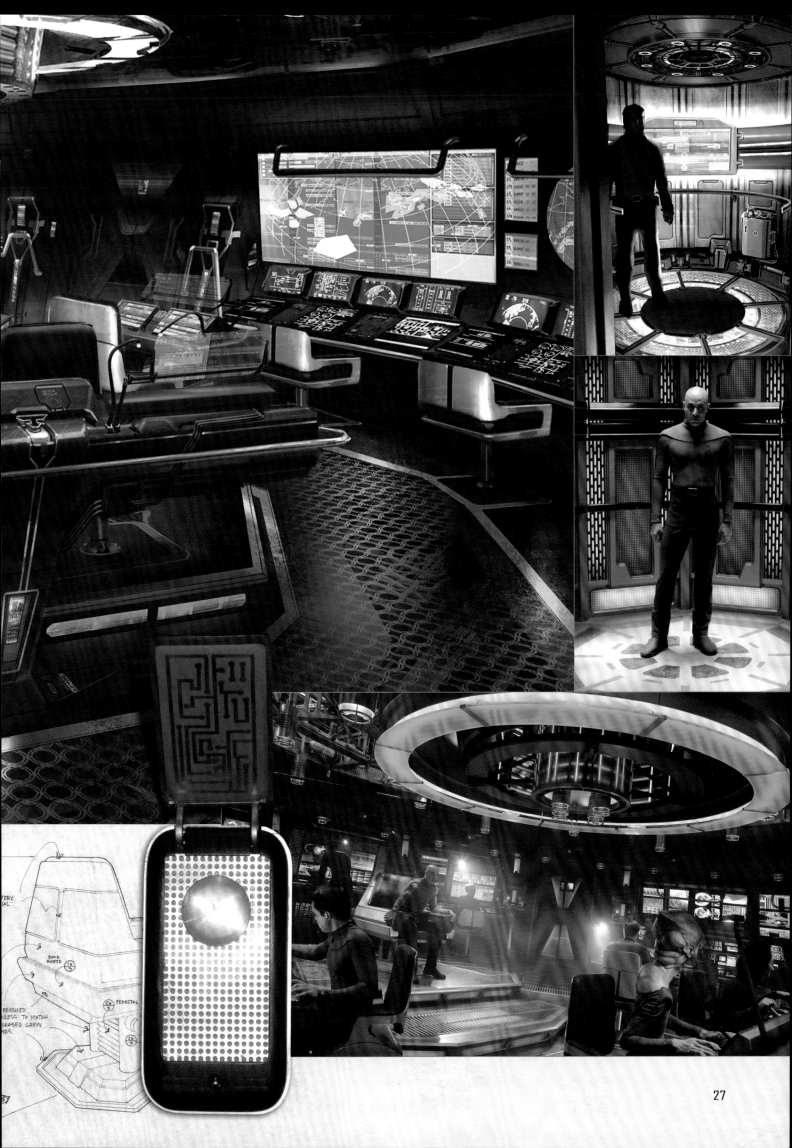

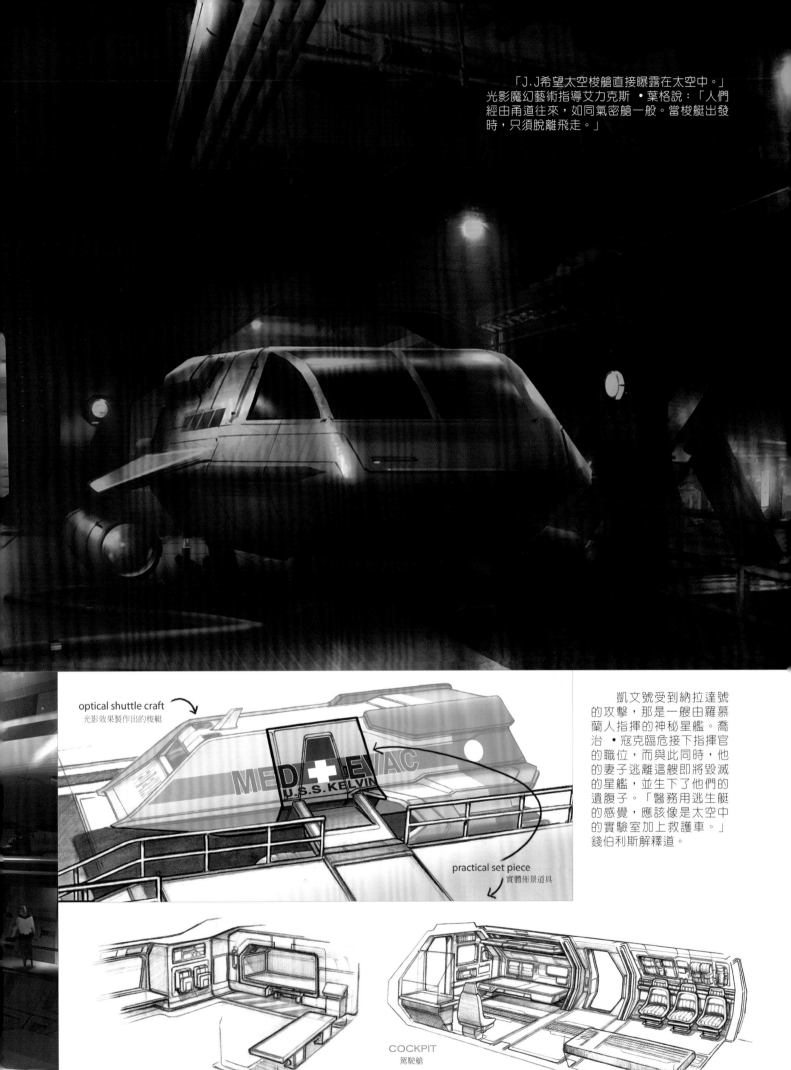

「J.J希望太空梭艙直接曝露在太空中。」
光影魔幻藝術指導艾力克斯 ·葉格說：「人們
經由甬道往來，如同氣密艙一般。當梭艇出發
時，只須脫離飛走。」

optical shuttle craft
光影效果製作的梭艇

MED+EVAC
U.S.S. KELVIN

practical set piece
實體佈景道具

凱文號受到納拉達號
的攻擊，那是一艘由羅慕
蘭人指揮的神秘星艦。喬
治 ·寇克臨危接下指揮官
的職位，而與此同時，他
的妻子逃離這艘即將毀滅
的星艦，並生下了他們的
遺腹子。「醫務用逃生艇
的感覺，應該像是太空中
的實驗室加上救護車。」
錢伯利斯解釋道。

COCKPIT
駕駛艙

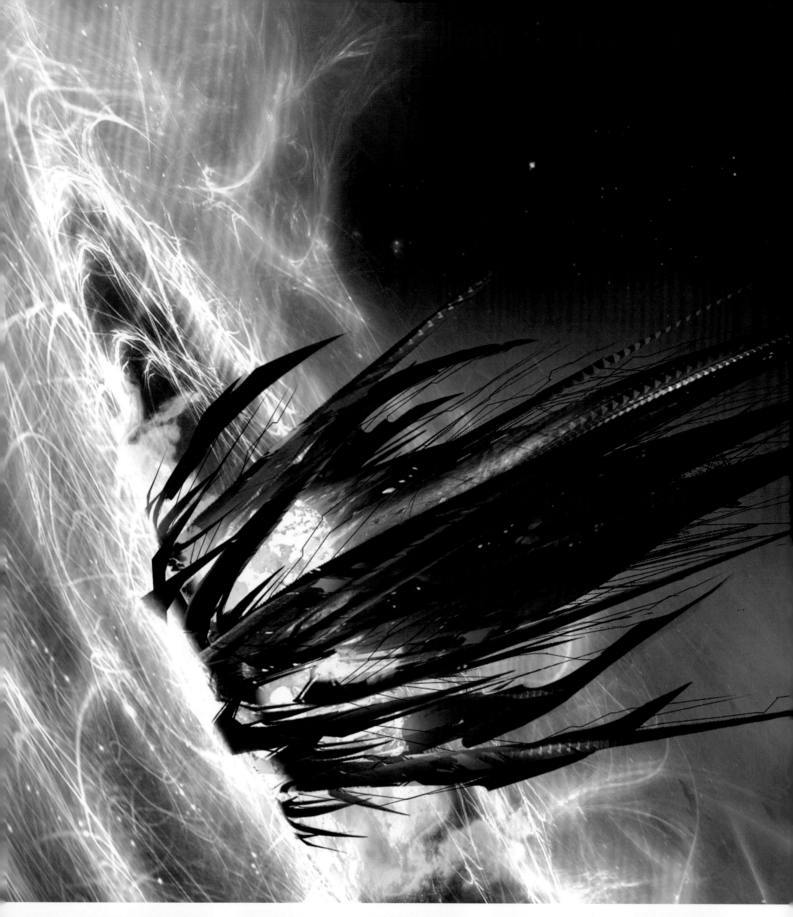

納拉達號

　　納拉達號原本是一搜挖礦工務用船，由尼祿船長指揮一群叛變的羅慕蘭人駕駛。這艘星艦從未來穿越回過去，帶著能製造黑洞的「紅色物質」，此物質亦能將行星一分為二，進而將其摧毀。此星艦的設計負責人詹姆斯・克萊恩說：「史考特想確保納拉達號的形狀是不對稱的，藉以對比完全對稱的企業號。」

　　「J.J.對魔術很感興趣，所以我們在黑洞上耍了一些視覺花招。」光影魔幻的羅傑・古葉特補充道：「在視覺預覽階段，我們把黑洞表現成二維影像。所以 J.J.認為人從黑洞的一邊移動到另一邊時，黑洞會以二維形式顯現出來。」

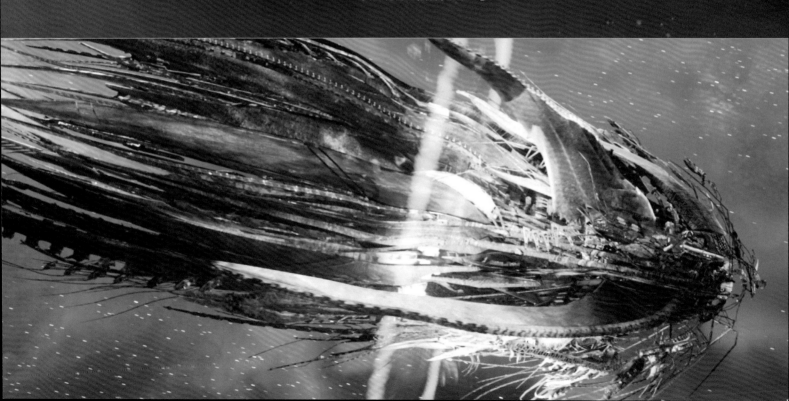

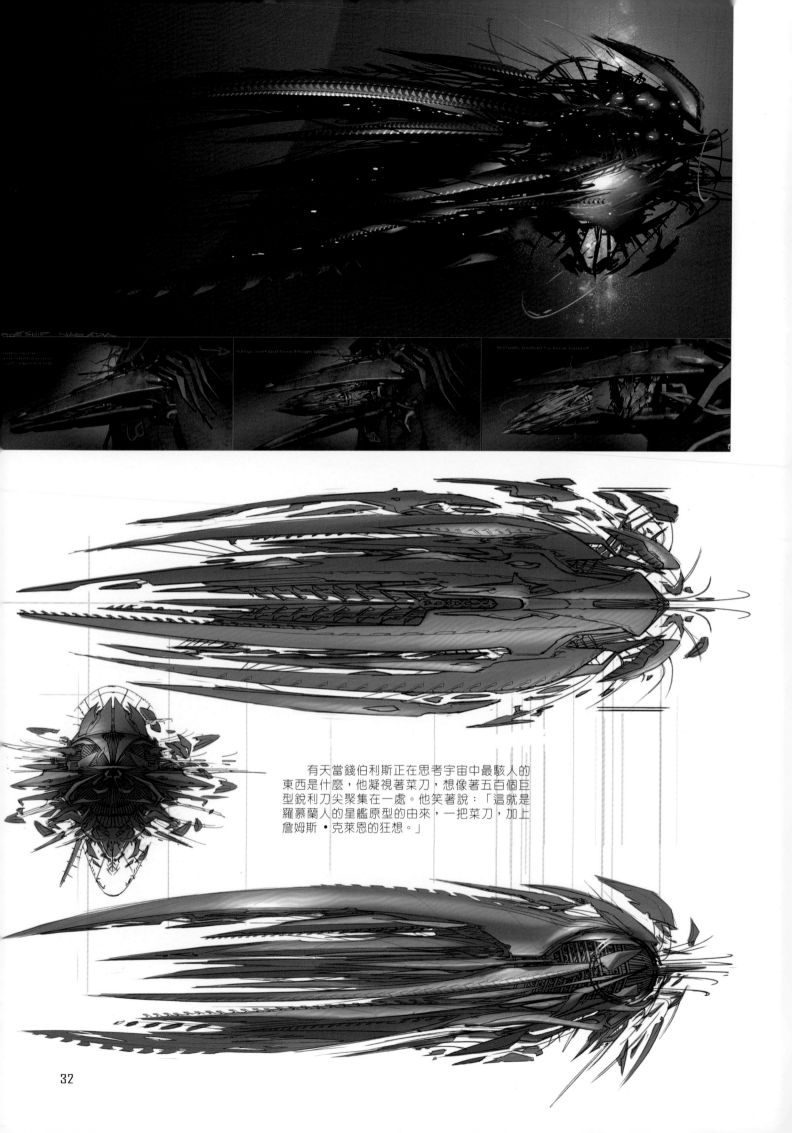

有天當錢伯利斯正在思考宇宙中最駭人的東西是什麼，他凝視著菜刀，想像著五百個巨型銳利刀尖聚集在一處。他笑著說：「這就是羅慕蘭人的星艦原型的由來，一把菜刀，加上詹姆斯‧克萊恩的狂想。」

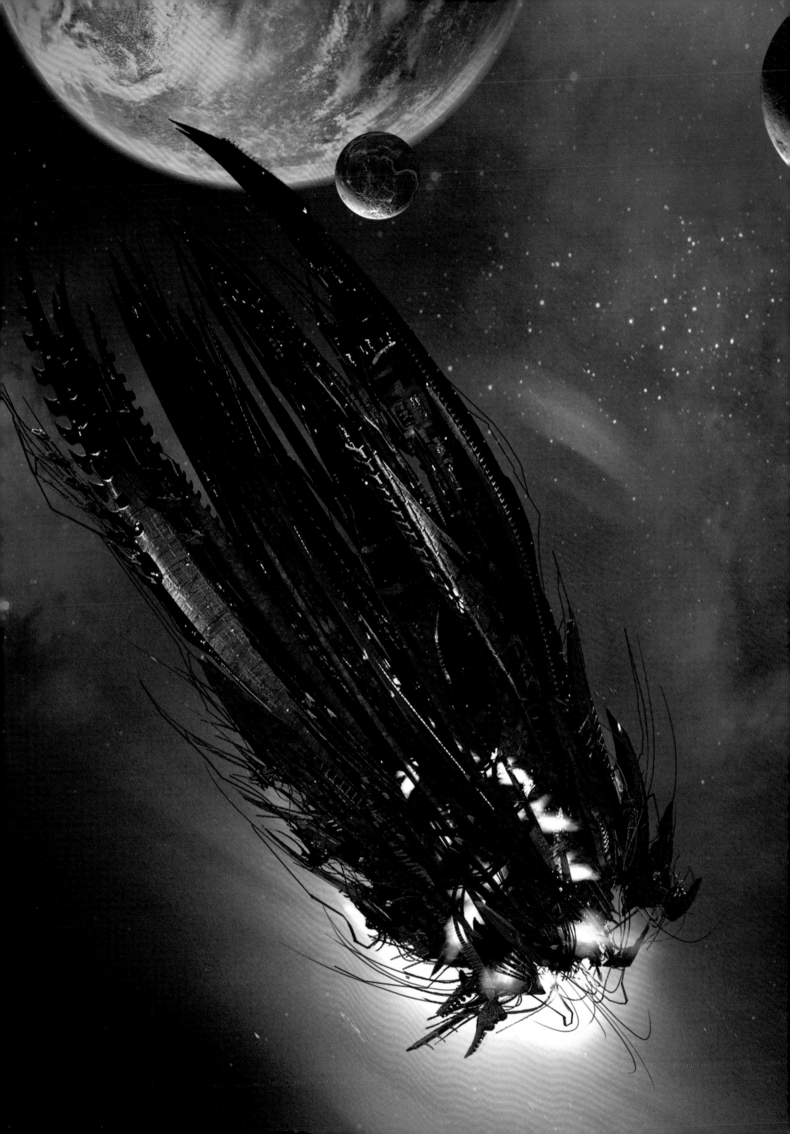

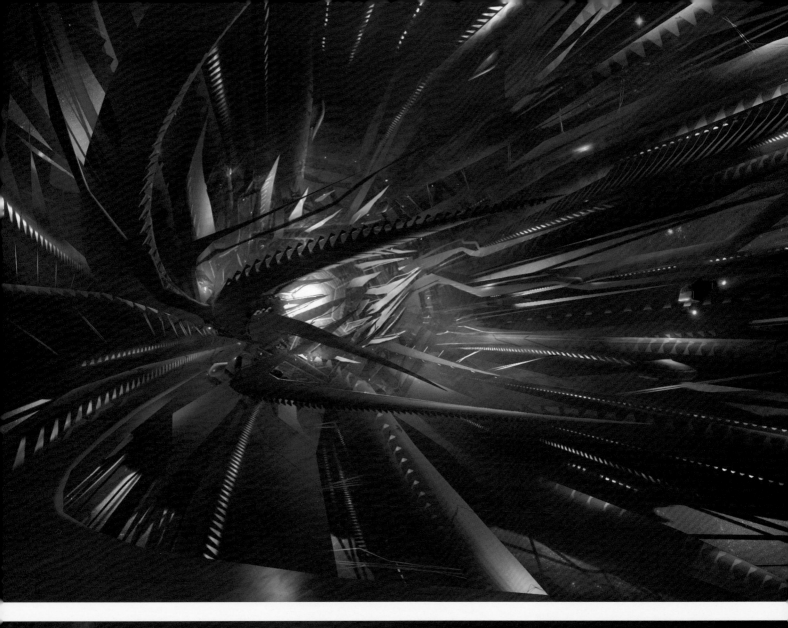

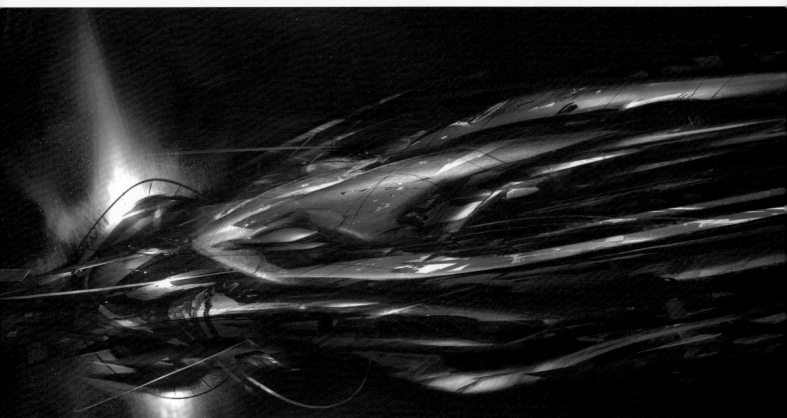

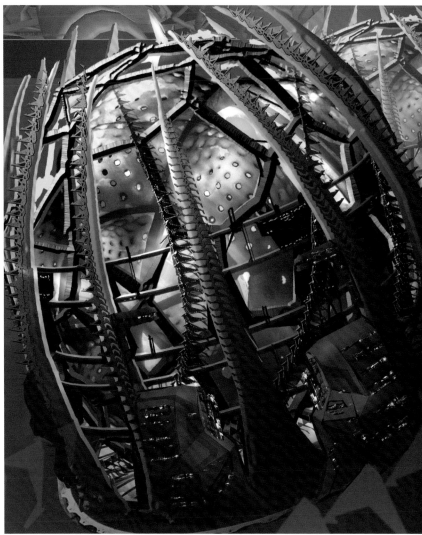

克萊恩的納拉達號設計，是由光影魔幻藝術指導艾力克斯　•葉格
發展出具體的細節。下圖中「CHQ」表示「企業總部」，是整部影片製
作的代碼；「韓森牧場」則是納拉達號的代碼。

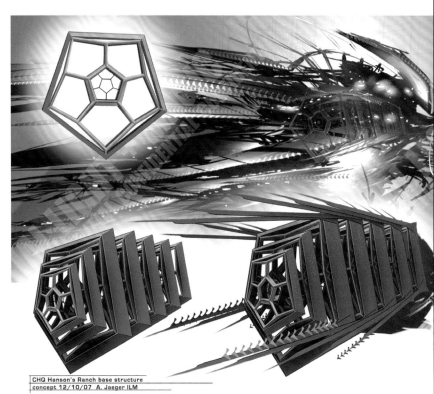

CHQ Hanson's Ranch base structure
concept 12/10/07　A. Jaeger ILM

＊ CHQ韓森牧場底部結構概念
12/10/07　光影魔幻 A • 葉格

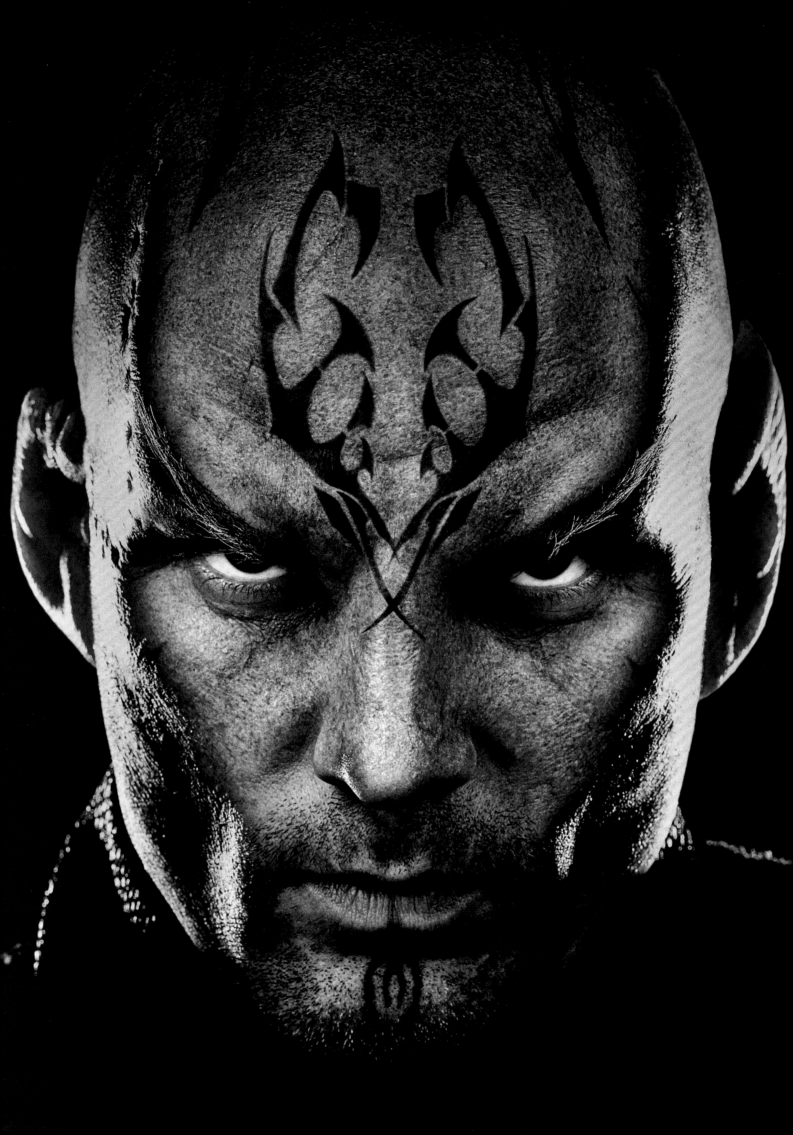

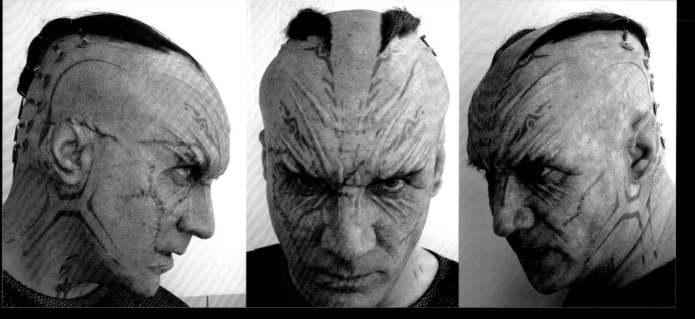

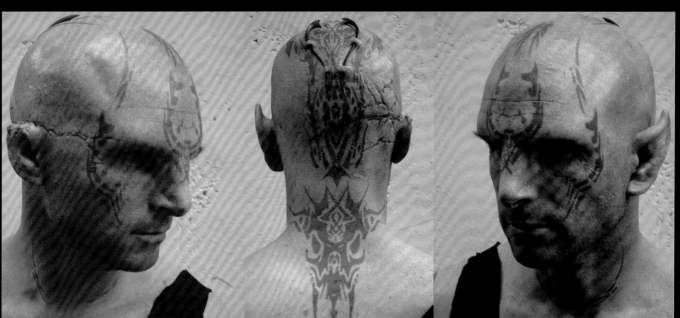

羅慕蘭人

納拉達號指揮官，尼祿船長（前頁及右側為飾演者艾瑞克·巴納，右側另一人為化妝部門聯合監督約爾·哈洛）。這是羅夏墨跡心理測驗中的「英雄」圖騰，類似原始部族的刺青，結合約爾·哈洛設計公司製作的耳朵和前額假體。總共約有四十個羅慕蘭角色被創造出來並收入鏡頭，這個創作過程必須先為每個演員製作實體模型。一旦每個假體都製作出來、準備好拍攝時，哈洛的工作小組就會為演員戴上假體，最後加上刺青。刺青是由尼佛爾·佩吉以數位設計做出來的。

「刺青是轉印上去的，就像遊樂場中常見的那種，只是昂貴多了。」佩吉說道：「結果看起來就像是原始部族」。每個刺青都與演員的臉完全吻合，這是極度耗費精力的過程，須不斷在模型上試驗、並以數位方式調整每個設計。接下來佩吉的設計成品就傳送給汀斯利轉印公司，佩吉估計他們製造了好幾百張轉印紙。

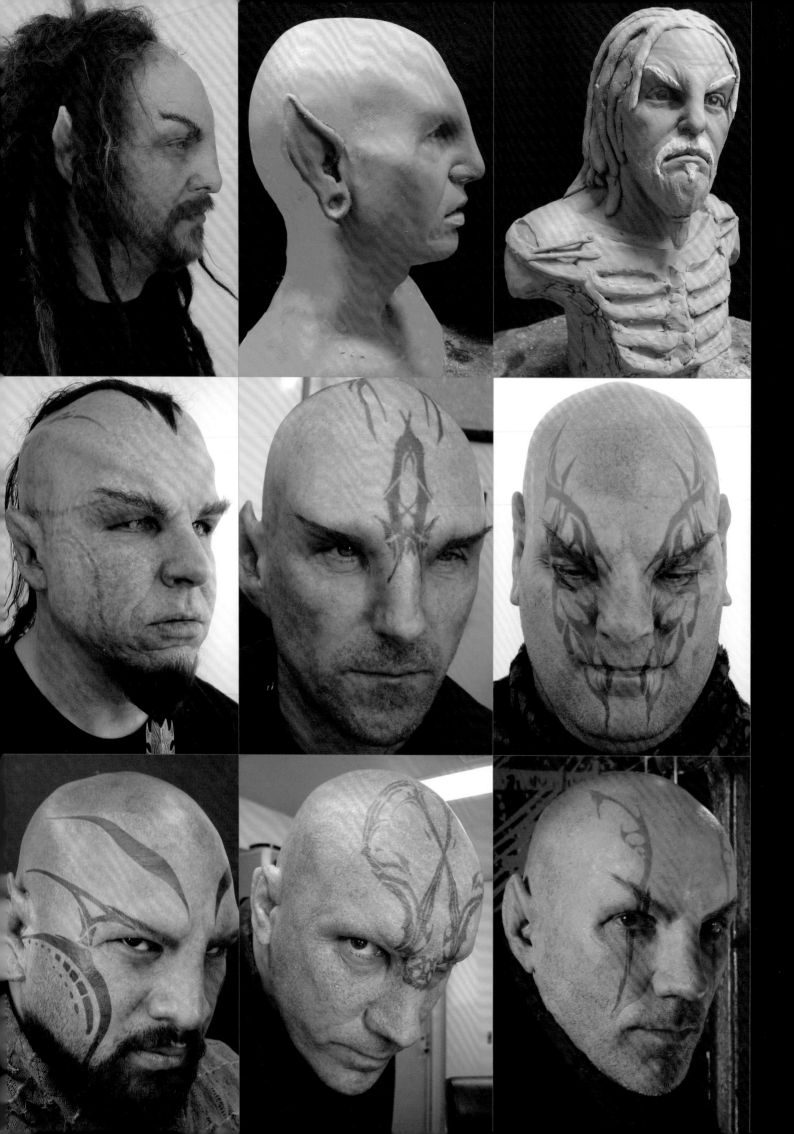

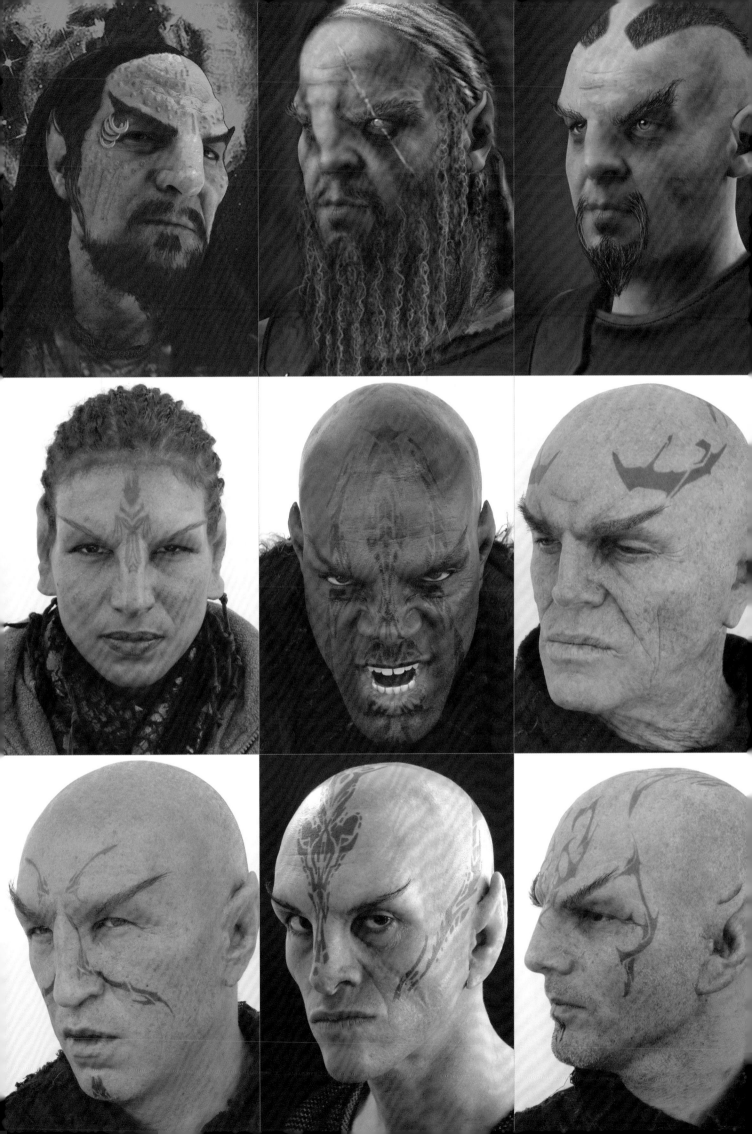

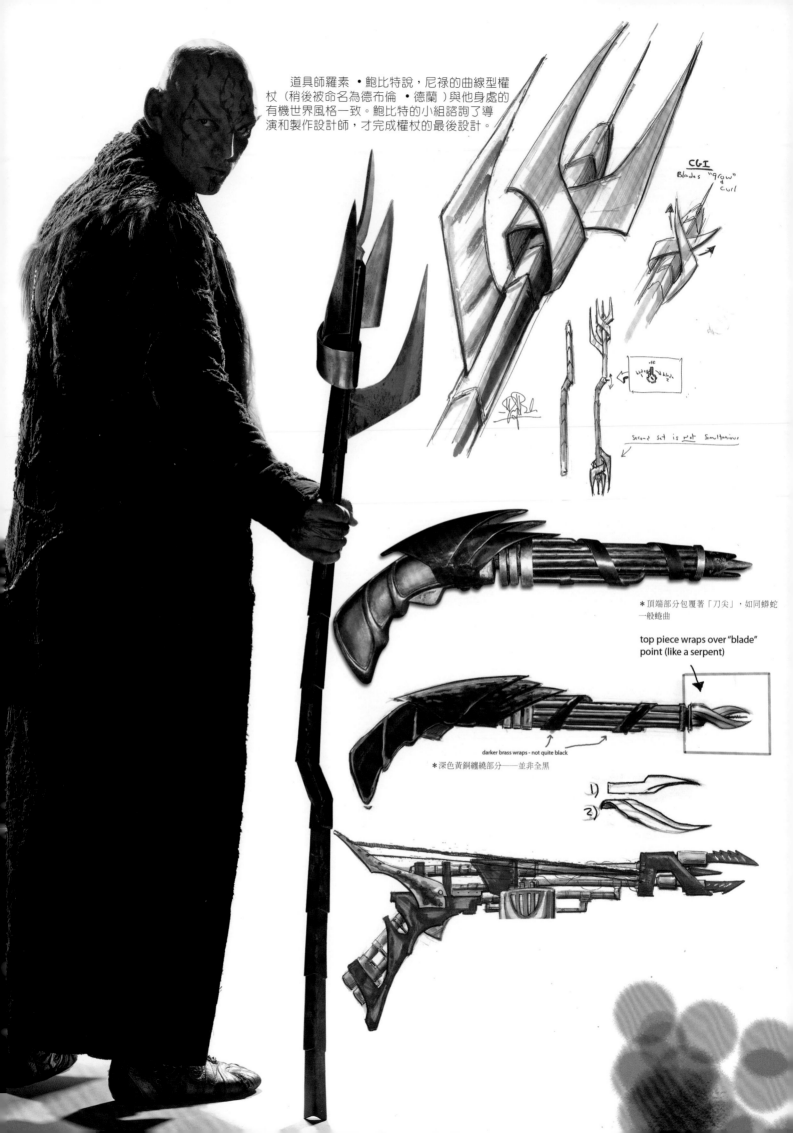

道具師羅素 • 鮑比特說，尼祿的曲線型權杖（稍後被命名為德布倫 • 德蘭）與他身處的有機世界風格一致。鮑比特的小組諮詢了導演和製作設計師，才完成權杖的最後設計。

CGI
Blades "grow" curl

Second set is not Simultanious

＊頂端部分包覆著「刀尖」，如同蟒蛇一般蜷曲

top piece wraps over "blade" point (like a serpent)

darker brass wraps - not quite black

＊深色黃銅纏繞部分──並非全黑

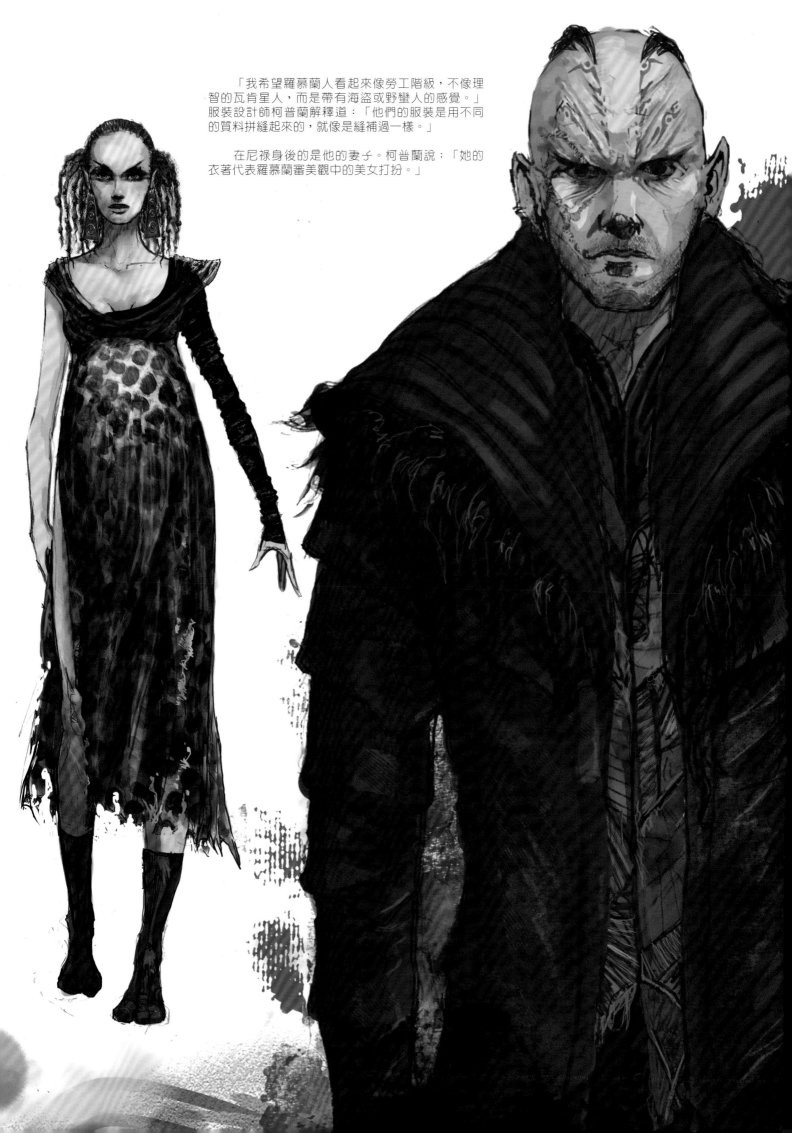

「我希望羅慕蘭人看起來像勞工階級,不像理智的瓦肯星人,而是帶有海盜或野蠻人的感覺。」服裝設計師柯普蘭解釋道:「他們的服裝是用不同的質料拼縫起來的,就像是縫補過一樣。」

在尼祿身後的是他的妻子。柯普蘭說:「她的衣著代表羅慕蘭審美觀中的美女打扮。」

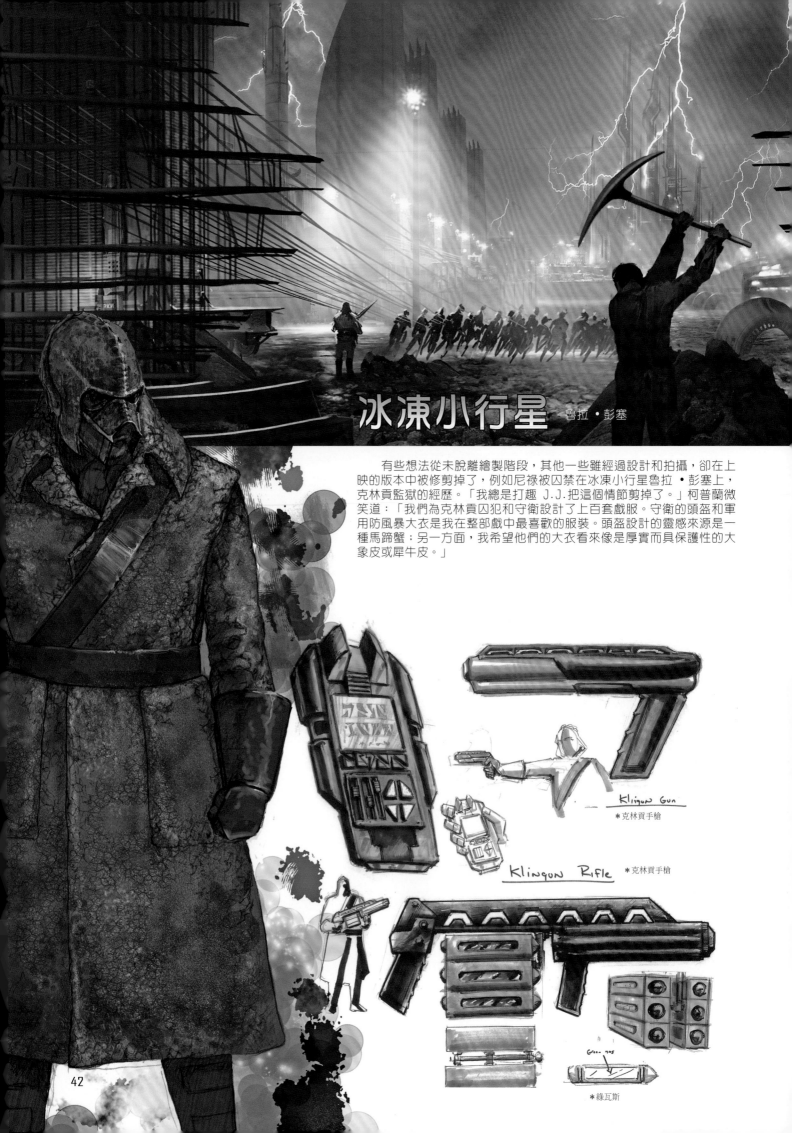

冰凍小行星 魯拉・彭塞

　　有些想法從未脫離繪製階段,其他一些雖經過設計和拍攝,卻在上映的版本中被修剪掉了,例如尼祿被囚禁在冰凍小行星魯拉・彭塞上,克林貢監獄的經歷。「我總是打趣 J.J. 把這個情節剪掉了。」柯普蘭微笑道:「我們為克林貢囚犯和守衛設計了上百套戲服。守衛的頭盔和軍用防風暴大衣是我在整部戲中最喜歡的服裝。頭盔設計的靈感來源是一種馬蹄蟹;另一方面,我希望他們的大衣看來像是厚實而具保護性的大象皮或犀牛皮。」

Klingon Gun
*克林貢手槍

Klingon Rifle　　　*克林貢手槍

Green gas

*綠瓦斯

42

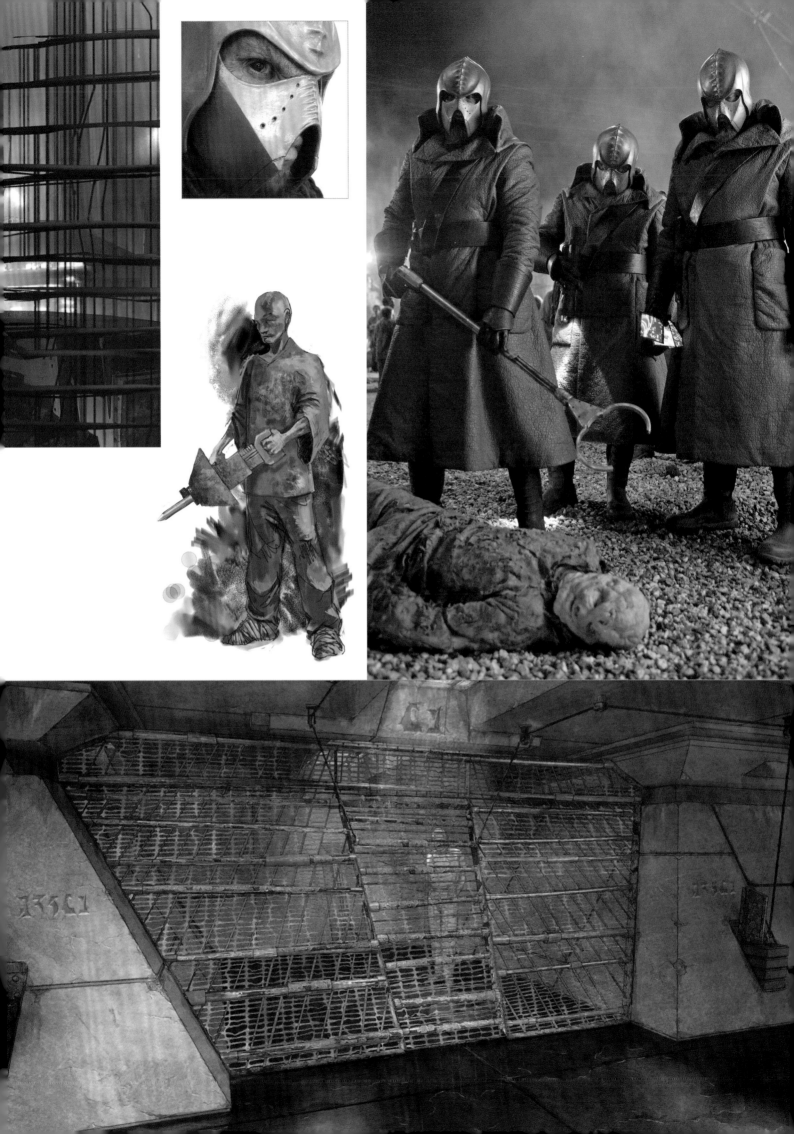

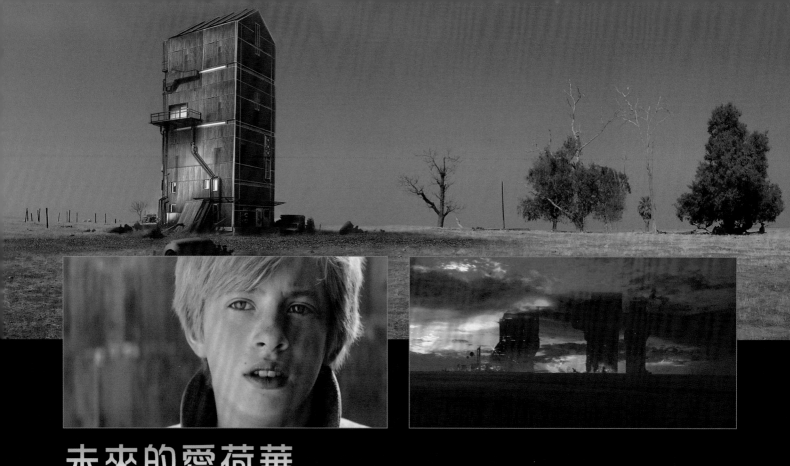

未來的愛荷華

錢伯利斯輕聲笑著說：「我希望未來的愛荷華感覺熟悉，就像家一樣，但卻又是那麼荒涼無聊，年輕的寇克才會那麼渴望遠離。」

艾利克斯 ‧葉格說，亞伯拉罕想在遠處豎起巨大的建築結構。「我們的想法是，這些建築物就是取代了傳統農場的巨型農業工廠。」

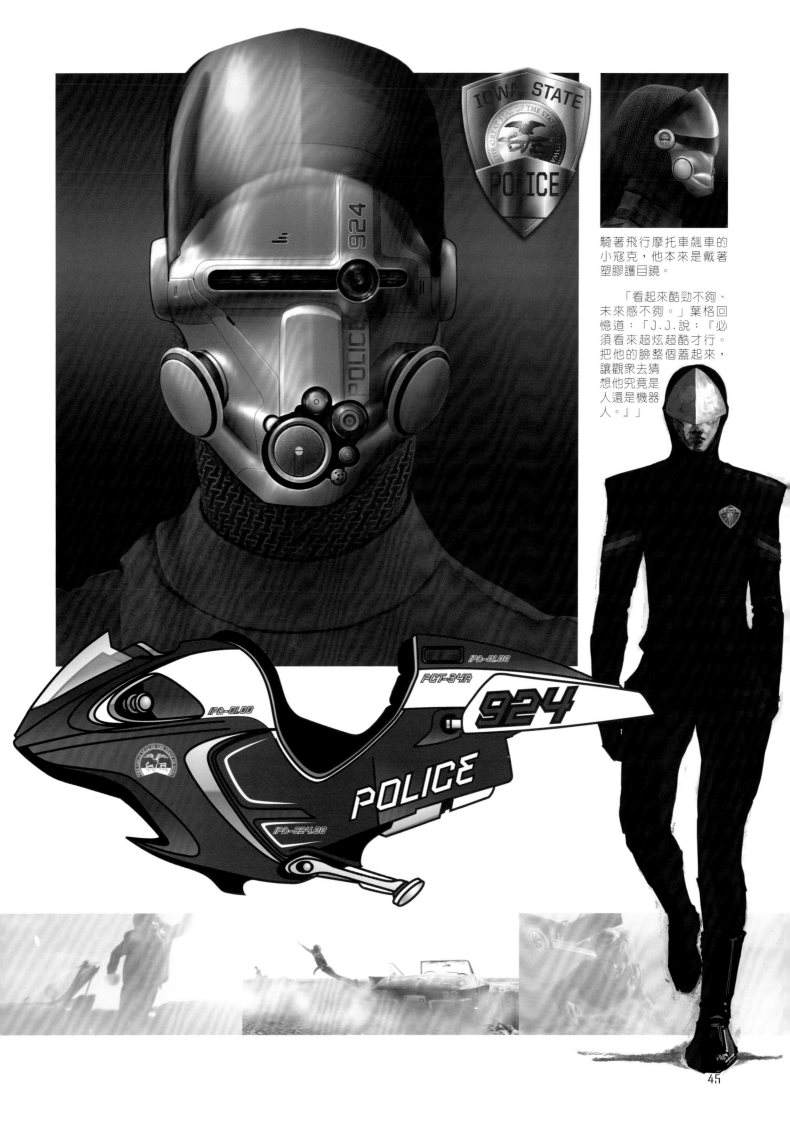

騎著飛行摩托車飆車的小寇克，他本來是戴著塑膠護目鏡。

「看起來酷勁不夠、未來感不夠。」葉格回憶道：「J.J.說：『必須看來超炫超酷才行。把他的臉整個蓋起來，讓觀衆去猜想他究竟是人還是機器人。』」

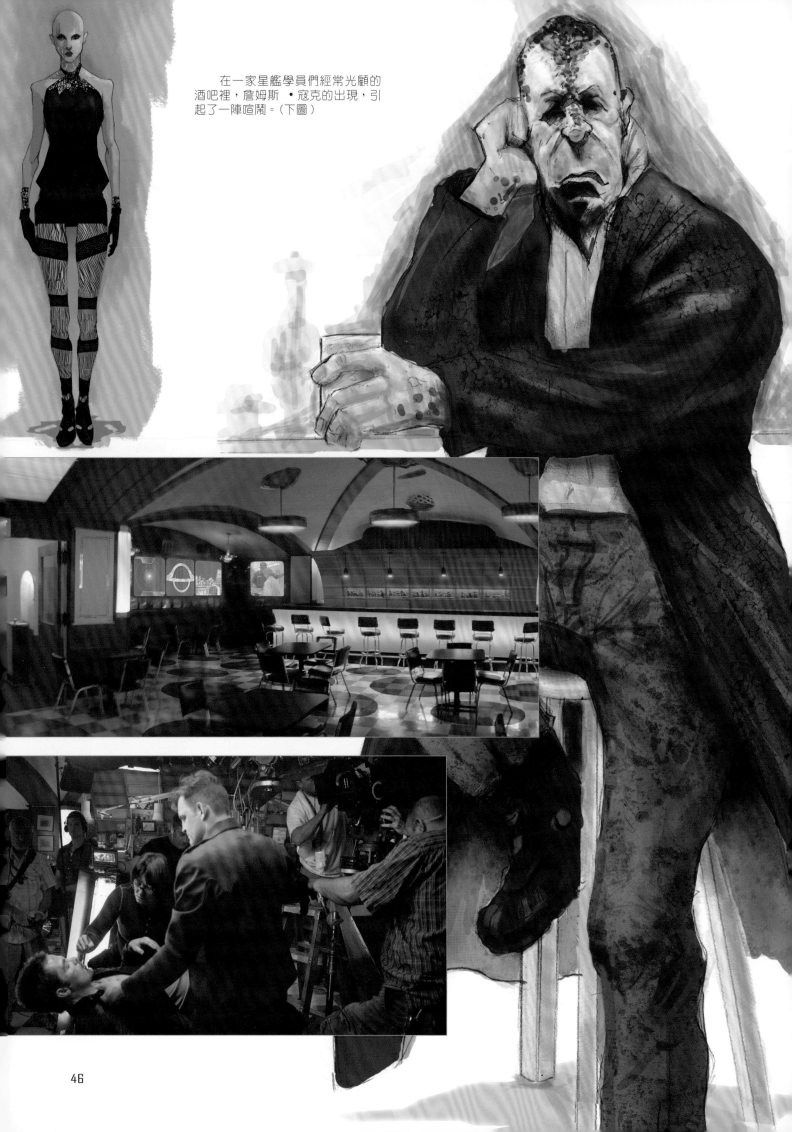

在一家星艦學員們經常光顧的
酒吧裡，詹姆斯‧寇克的出現，引
起了一陣喧鬧。（下圖）

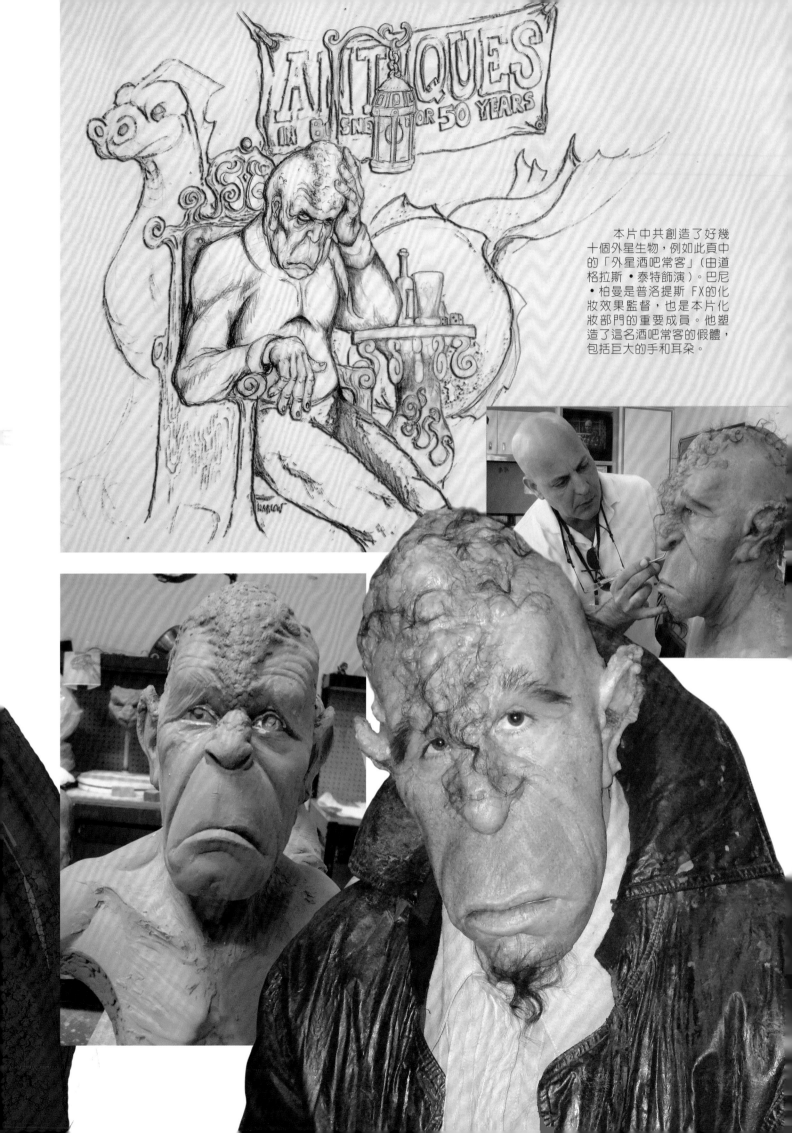

本片中共創造了好幾十個外星生物，例如此頁中的「外星酒吧常客」（由道格拉斯·泰特飾演）。巴尼·柏曼是普洛提斯 FX的化妝效果監督，也是本片化妝部門的重要成員。他塑造了這名酒吧常客的假體，包括巨大的手和耳朵。

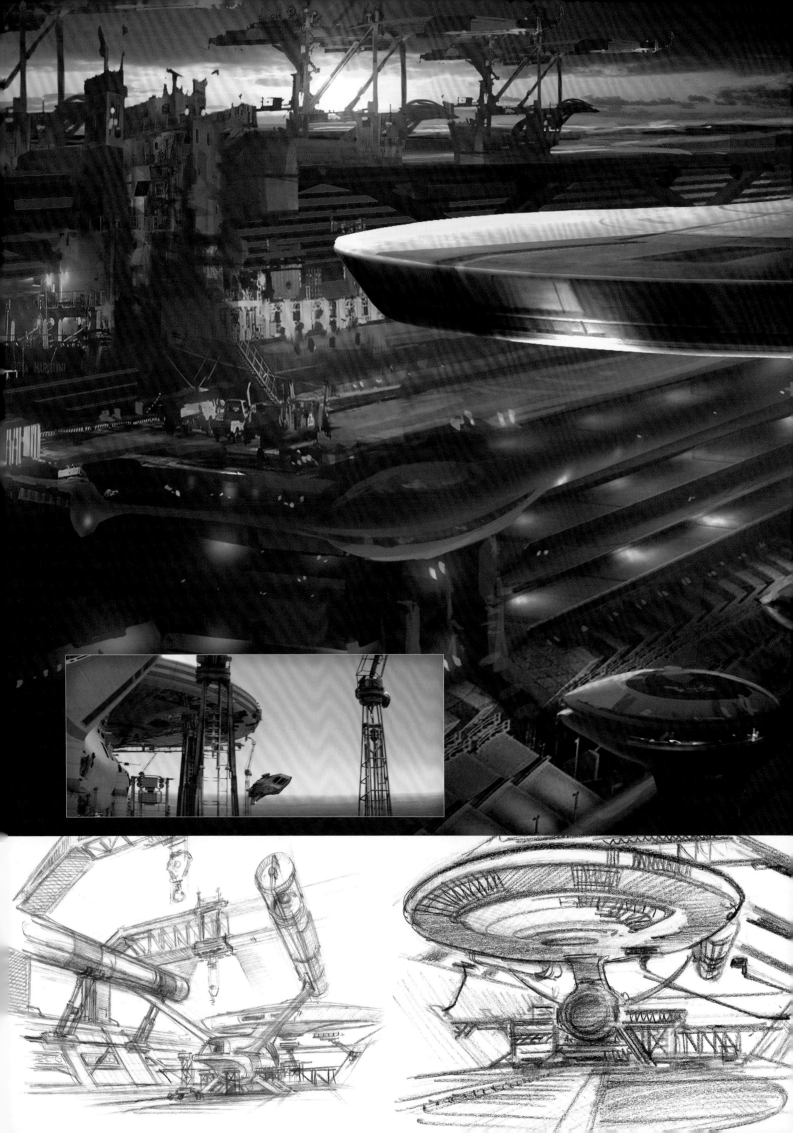

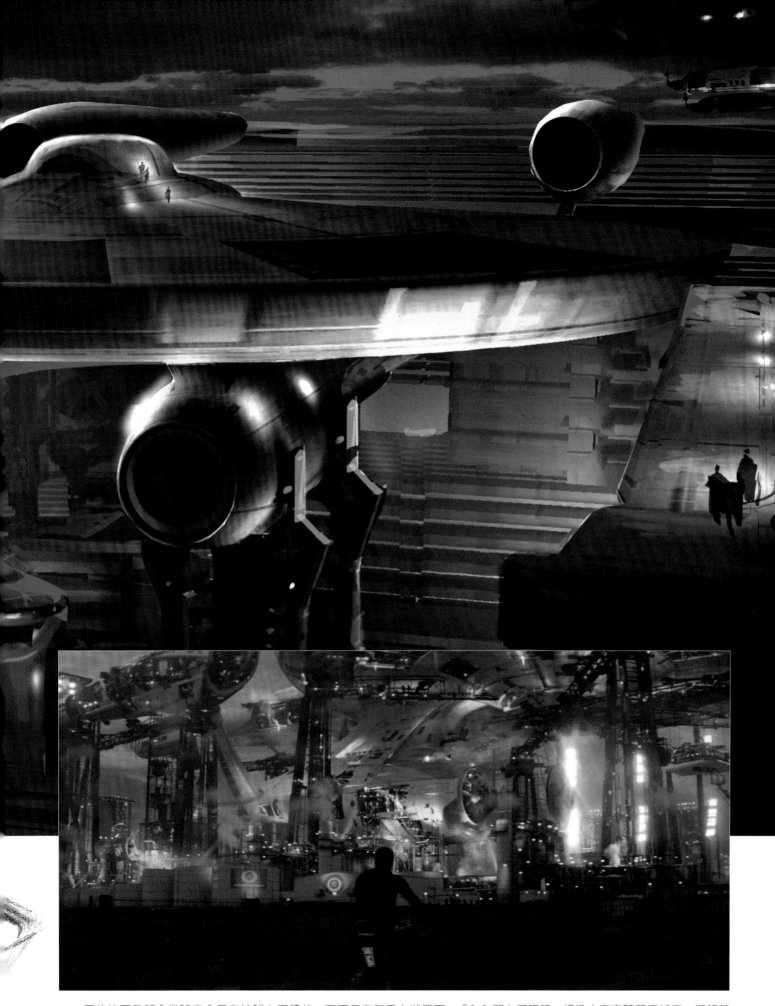

　　亞伯拉罕希望企業號完全是在地球上興建的,而不是在無重力狀態下。「J.J.閉上了眼睛,想像小寇克騎著摩托車,仰望著企業號的場景。」雷恩・丘爾奇如此描述詹姆斯・寇克初次見到此艘興建中的星艦:「整個設計是為了這個意義深遠的時刻、為了 J.J.的願景、為了營造這個經典鏡頭。」

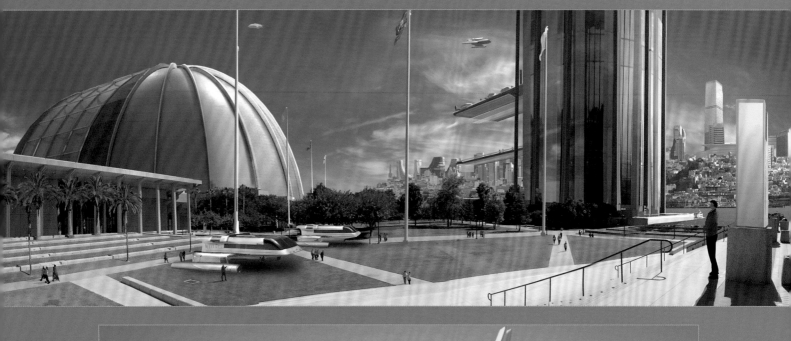

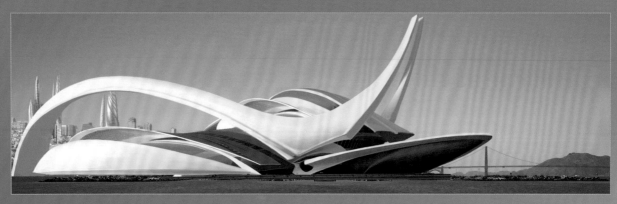

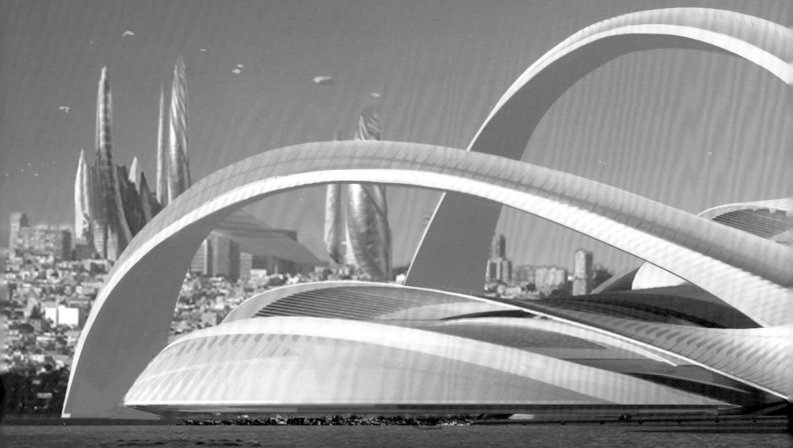

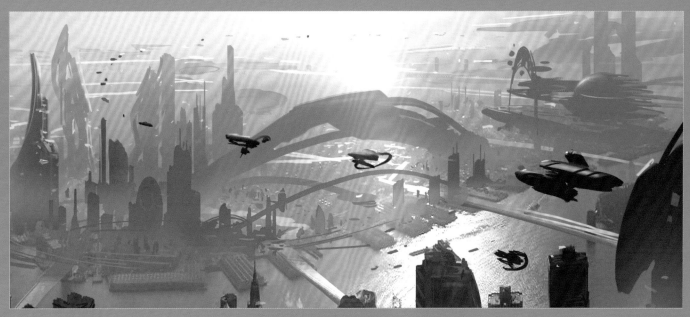

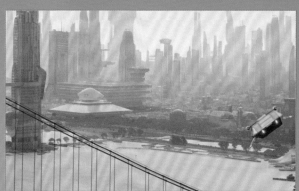

星艦學院

　　廿三世紀的舊金山是星艦學院的所在地，此城市的市容共設計了三、四個版本。羅傑 •古葉特解釋道：「我們實在不必排除當代的建築物，因為我也曾住在倫敦的百年老宅中。金門大橋仍然存在，不過是作為一個紀念性地標，到時候人們已不再需要橋樑，因為他們日常駕駛的是飛行車。」

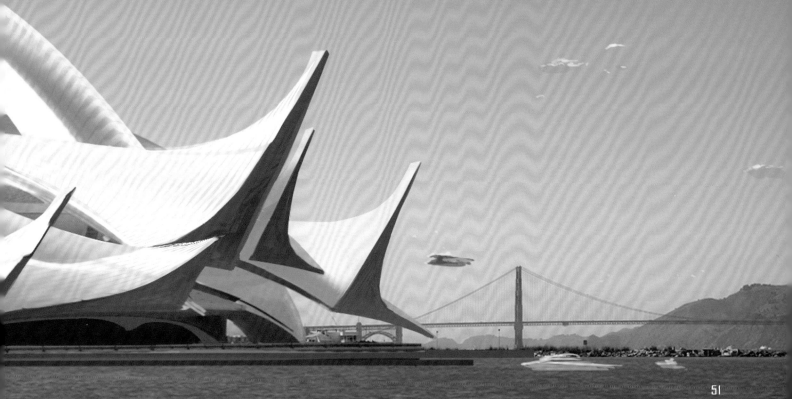

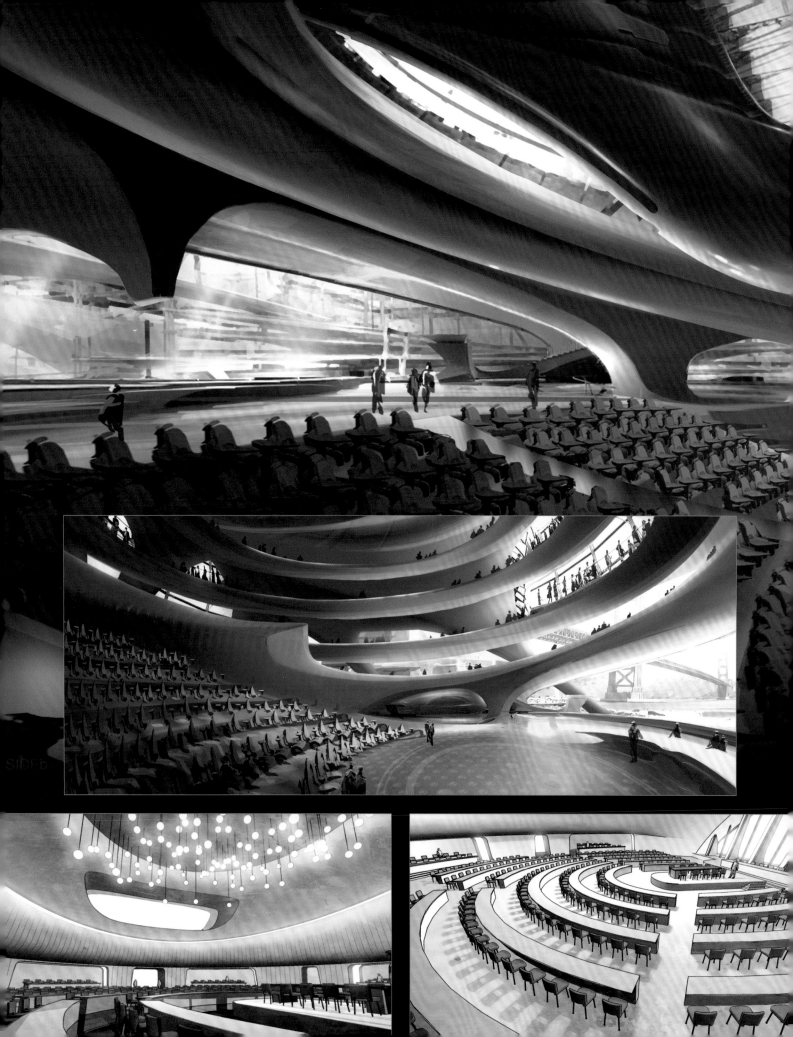

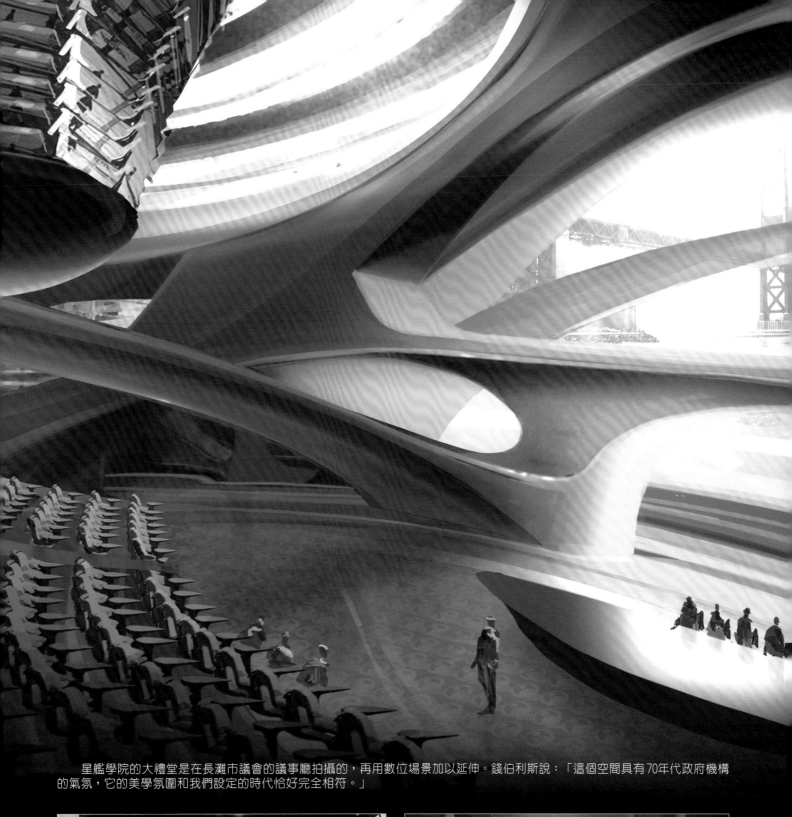

星艦學院的大禮堂是在長灘市議會的議事廳拍攝的，再用數位場景加以延伸。錢伯利斯說：「這個空間具有70年代政府機構的氣氛，它的美學氛圍和我們設定的時代恰好完全相符。」

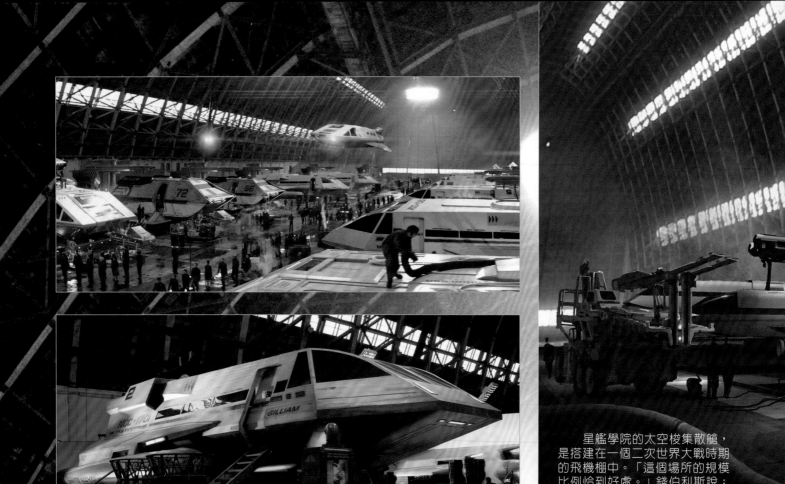

星艦學院的太空梭集散艙，是搭建在一個二次世界大戰時期的飛機棚中。「這個場所的規模比例恰到好處。」錢伯利斯說：「我們用道具梭艇把這裡布置起來，包括平面的背景圖板。然後在最後的合成階段，以光影魔幻特效加上更多以 CG 繪製的梭艇。」

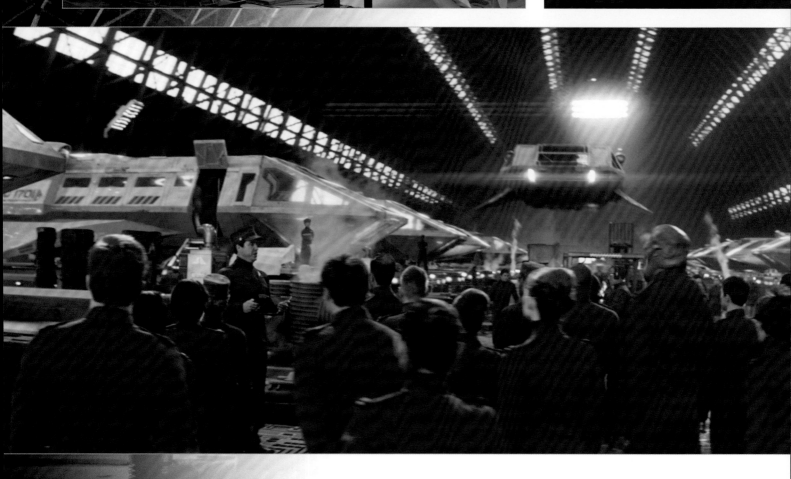

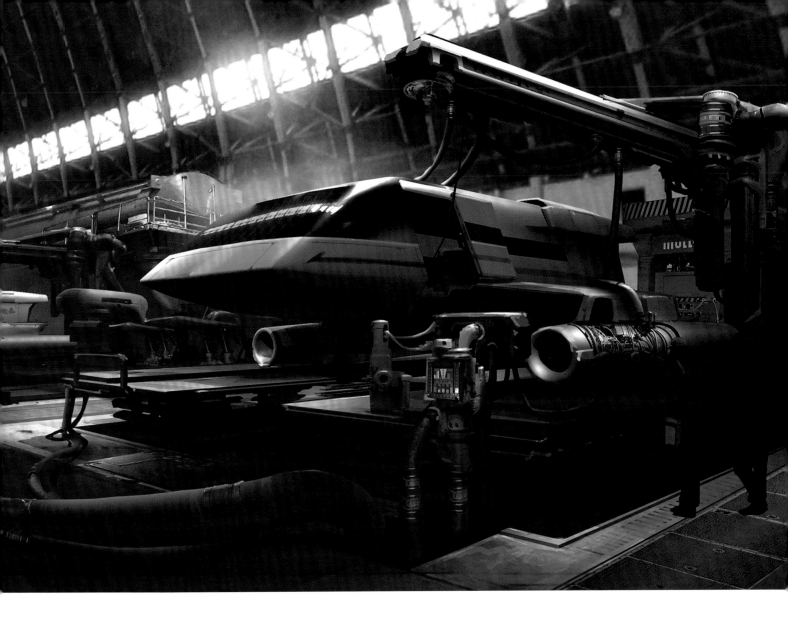

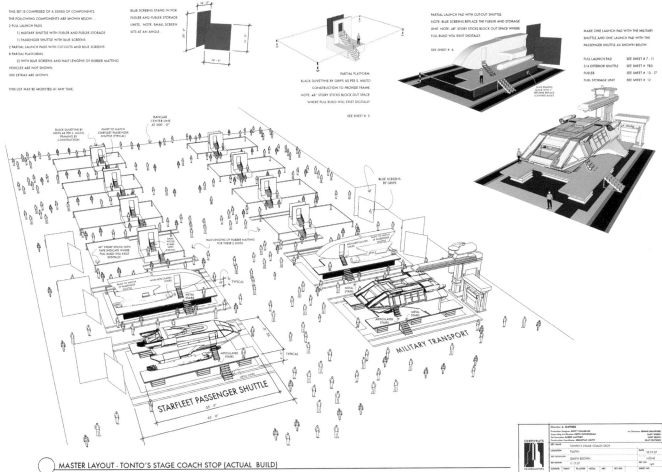

MASTER LAYOUT - TONTO'S STAGE COACH STOP (ACTUAL BUILD)
NO SCALE

*主要佈局 -通托公共運輸站（實際構造）

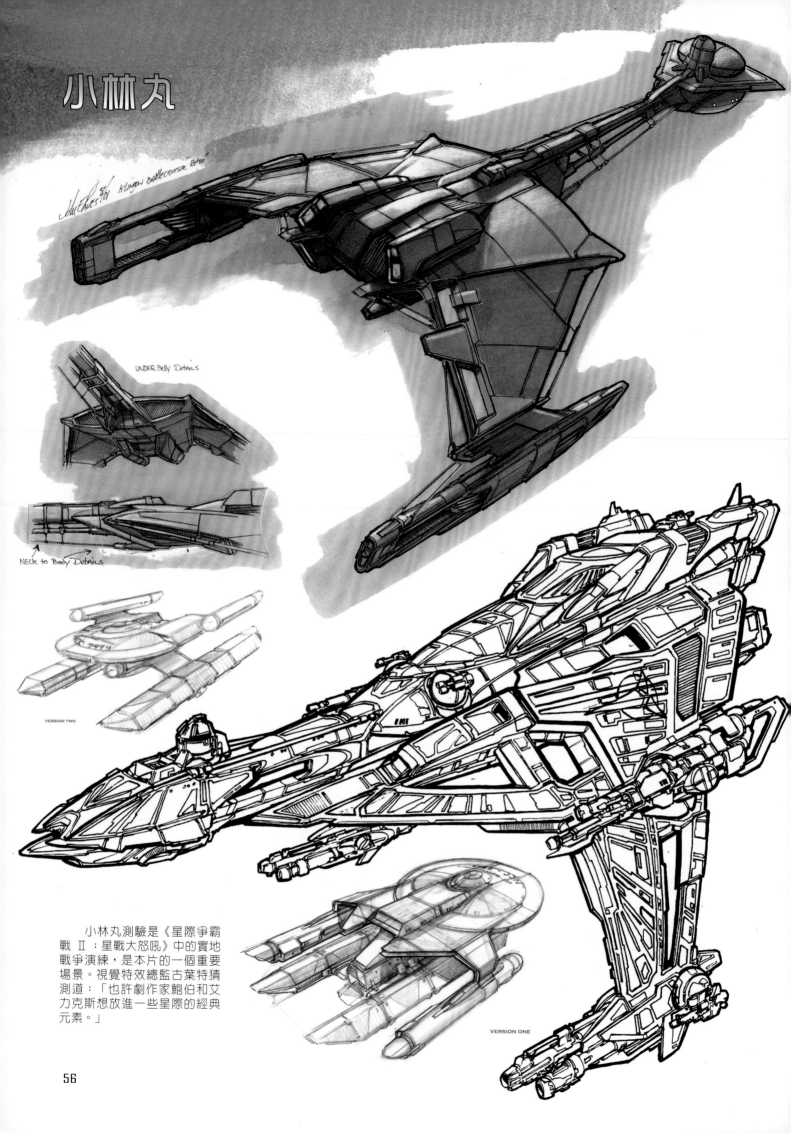

小林丸

John Eaves '04 Klingon battlecruiser "Retro"

UNDER Belly Details

NECk to Body Details

VERSION TWO

VERSION ONE

小林丸測驗是《星際爭霸戰 Ⅱ：星戰大怒吼》中的實地戰爭演練，是本片的一個重要場景。視覺特效總監古葉特猜測道：「也許劇作家鮑伯和艾力克斯想放進一些星際的經典元素。」

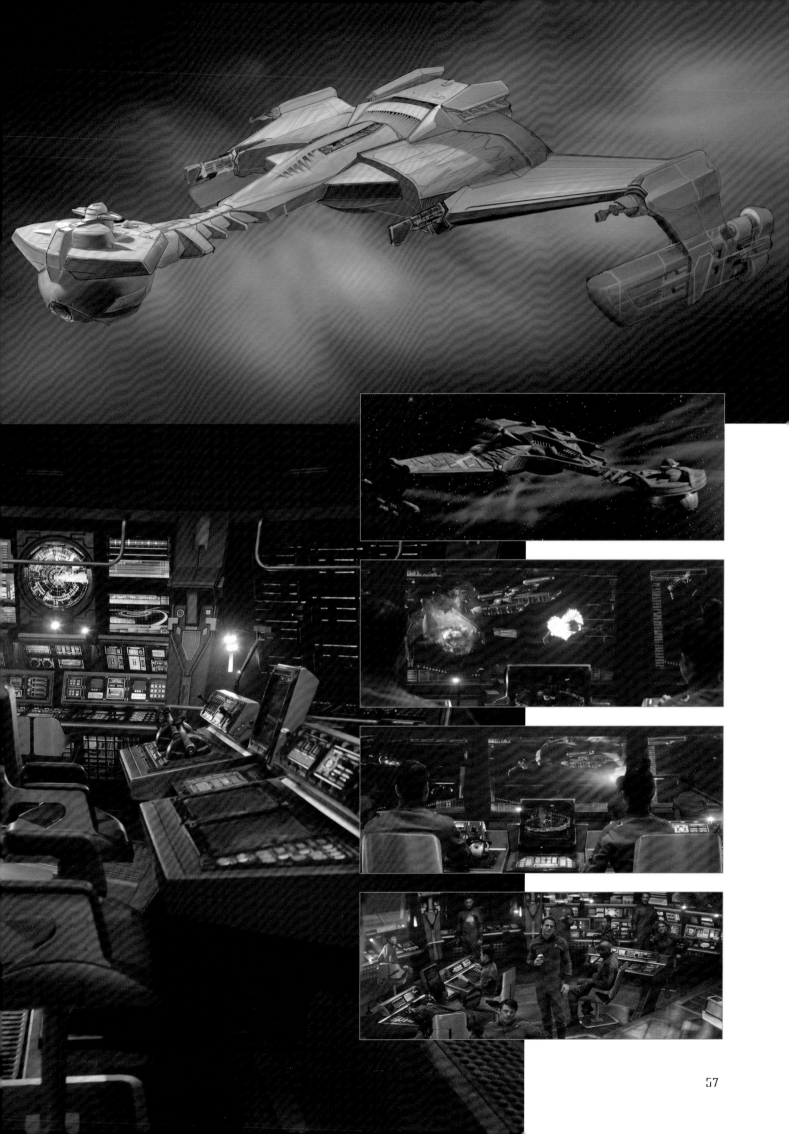

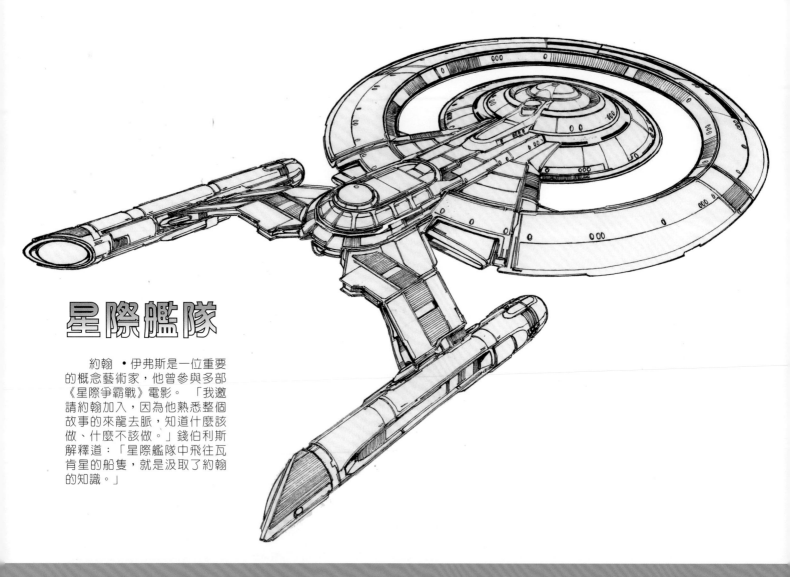

星際艦隊

　　約翰 • 伊弗斯是一位重要的概念藝術家，他曾參與多部《星際爭霸戰》電影。「我邀請約翰加入，因為他熟悉整個故事的來龍去脈，知道什麼該做、什麼不該做。」錢伯利斯解釋道：「星際艦隊中飛往瓦肯星的船隻，就是汲取了約翰的知識。」

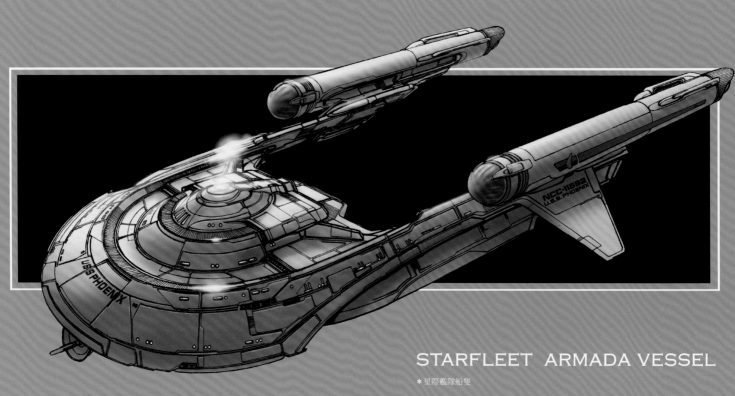

STARFLEET ARMADA VESSEL

＊星際艦隊船隻

USS NEWTON
*星艦牛頓號

USS MAYFLOWER
*星艦五月花號

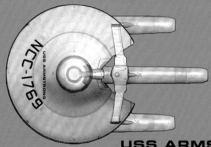

USS ARMSTRONG
*星艦阿姆斯壯號

USS EXCELSIOR
*星艦精進號

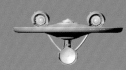 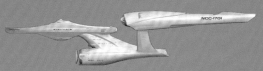

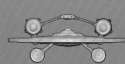 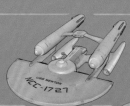

USS NEWTON *星艦牛頓號

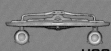 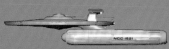

USS MAYFLOWER *星艦五月花號

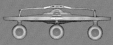 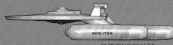

USS ARMSTRONG *星艦阿姆斯壯號

 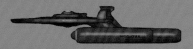

USS EXCELSIOR *星艦精進號

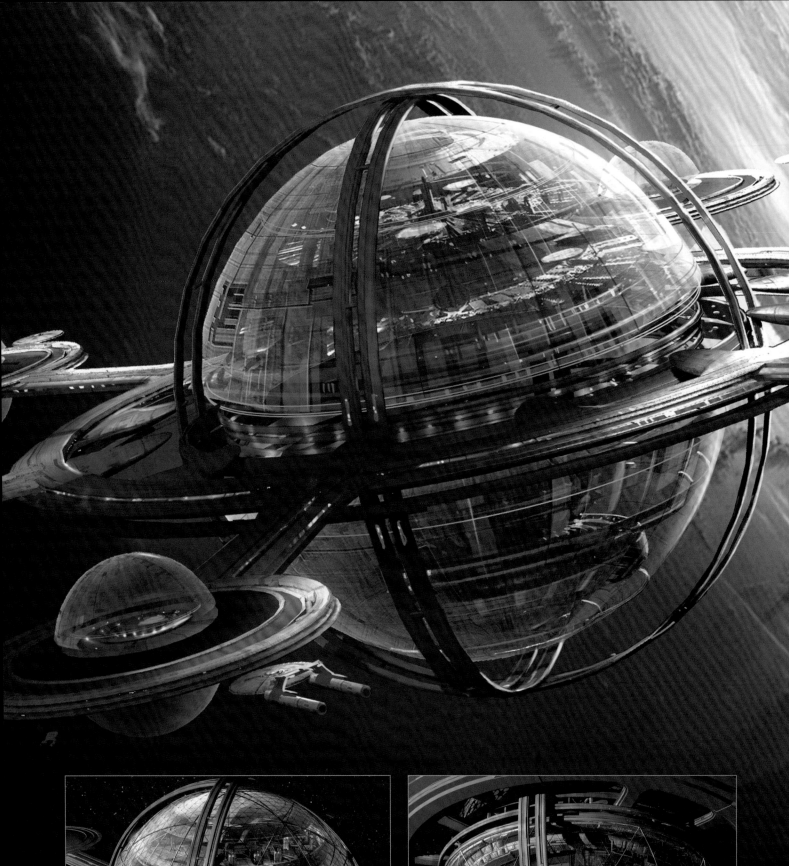
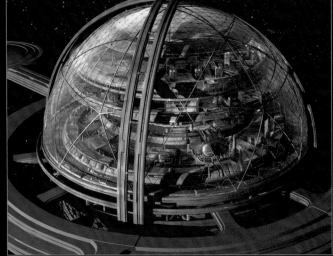
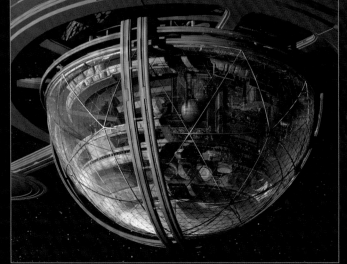

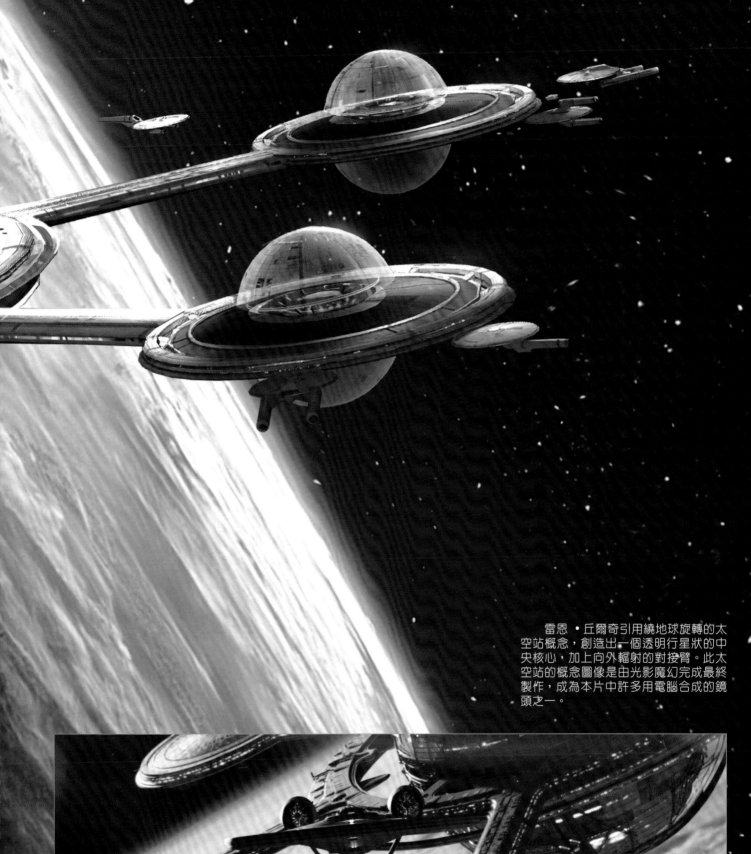

雷恩・丘爾奇引用繞地球旋轉的太空站概念，創造出一個透明行星狀的中央核心，加上向外輻射的對接臂。此太空站的概念圖像是由光影魔幻完成最終製作，成為本片中許多用電腦合成的鏡頭之一。

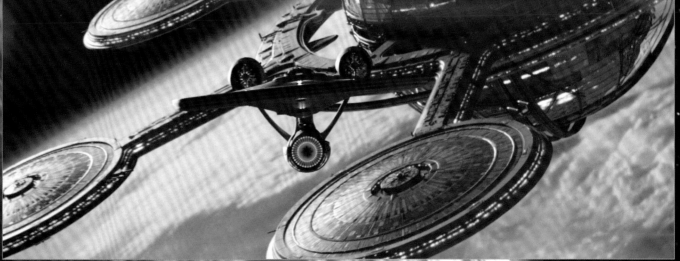

制服

「奇怪的是,以前的星際電影都沒有採用影集中的彩色服裝。」布萊恩・伯克說:「我們這次則回到原來的藍色、金色和暗紅色。」麥可・柯普蘭更新了衣料,並為每件制服加上各自專屬的星艦學院標誌。與傳統的一件式制服不同,底下還加上一件黑色高領衫。

上圖:指揮、科學、工程三部門的代表徽章

「對史巴克（右圖）這樣的角色而言，髮型和化妝是極為重要的，因為外表造型就是他的角色特徵所在。」柴克瑞・昆多說：「這極大程度上代表了他的文化背景。整個梳妝過程約需兩小時，進行到一半的時候，我會感到自己的心理狀態改變了。在接下來的一整天，這個角色就像是甦醒活躍了起來。」

「在原影集中，烏胡拉穿的洋裝（右下圖）是她的重要特色。在本片中，也有助於觀眾記住她。」飾演烏胡拉的柔伊・莎達娜說：「馬尾髮型讓她看來機智活潑，化妝則強調眼睛，增加了豐富的戲劇性表情。」

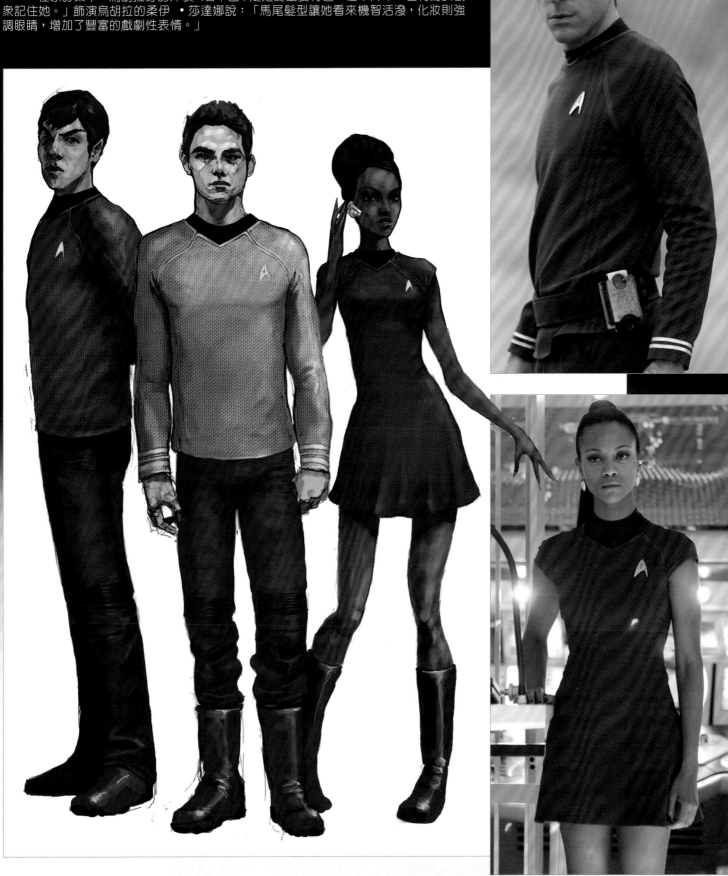

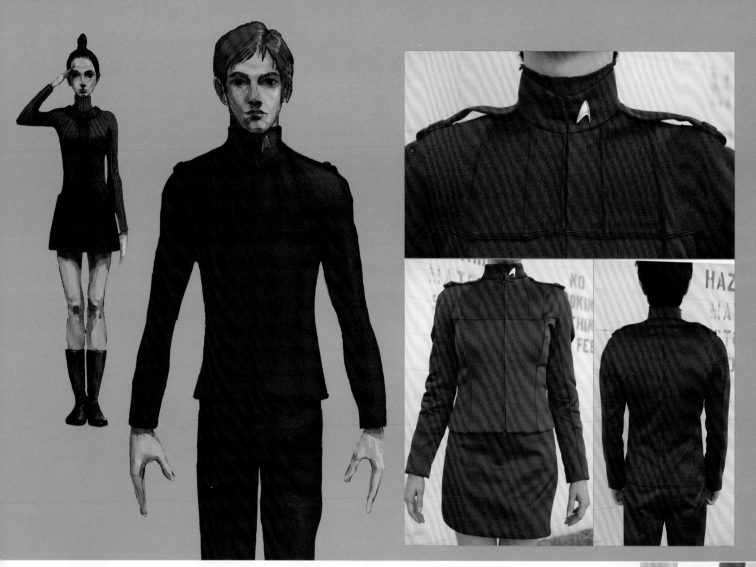

把星艦學院的制服定為紅色是個「大膽的決定」。柯普蘭說：「數百個人穿著紅色制服，我想像那會是個美麗的景象。這個顏色富有青春朝氣，感覺既熱血又強健。」

凱文號的制服（左圖及下圖）帶有早期科幻影片的元素，包括彈性布料，令人聯想起「飛天大戰」影集。

布魯斯・格林伍德飾演的克里斯多夫・派克所穿的元帥制服（右圖），是基於《星艦迷航記》（Star Trak：The Motion Picture）影片中，寇克元帥的制服而來。

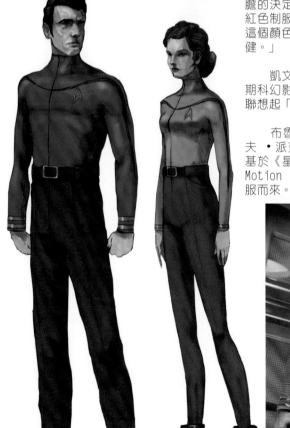

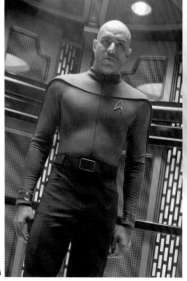

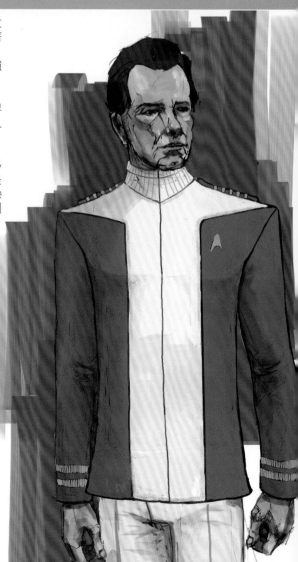

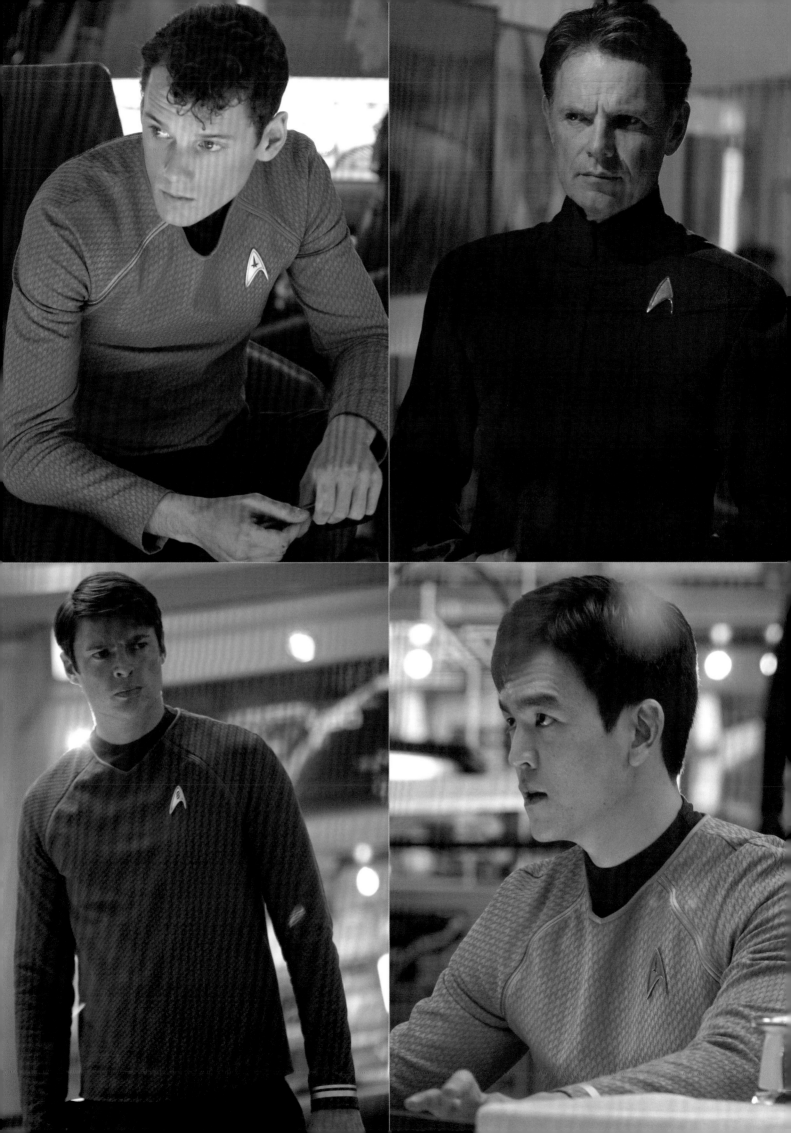

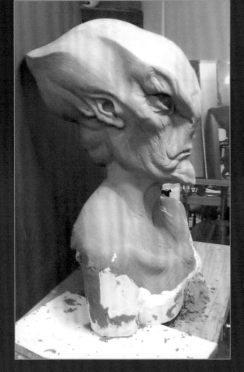
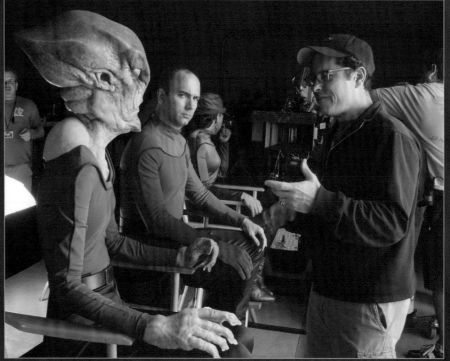

外星人

　　「我們努力的目標，是讓未來的各個種族看來多采多姿，同時必須真實可信。」化妝部門負責人敏蒂・霍爾說：「我們使用了不會讓觀眾分神的技術，包括精巧的彩繪、天衣無縫的假體，並為演員個別調整膚色，尤其必須考慮高反差的燈光效果。重點是塑造各個不同的角色，讓他們看來栩栩如生。」

　　J.J.亞伯拉罕公開徵求外星人設計時，尼佛爾・佩吉找出他五年前創作的古典外星人設計「灰仔」。亞伯拉罕認可了佩吉的數位雕塑和 Photoshop設計（次頁），然後由普洛提斯公司實際製作出來（下圖為普洛提斯的巴尼・柏曼）。這名外星人的正式名稱是恩斯克洛絲・卡班泰兒，暱稱「卡莎亞」，是一名由女演員扮演的凱文號隊員。

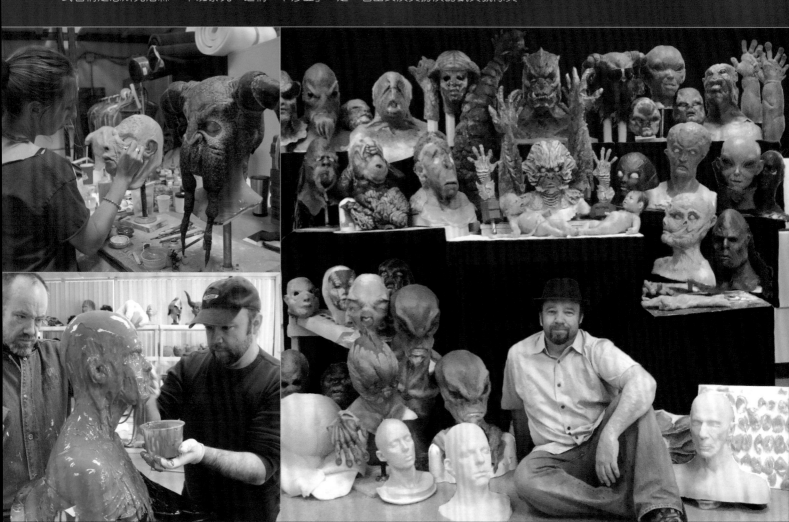

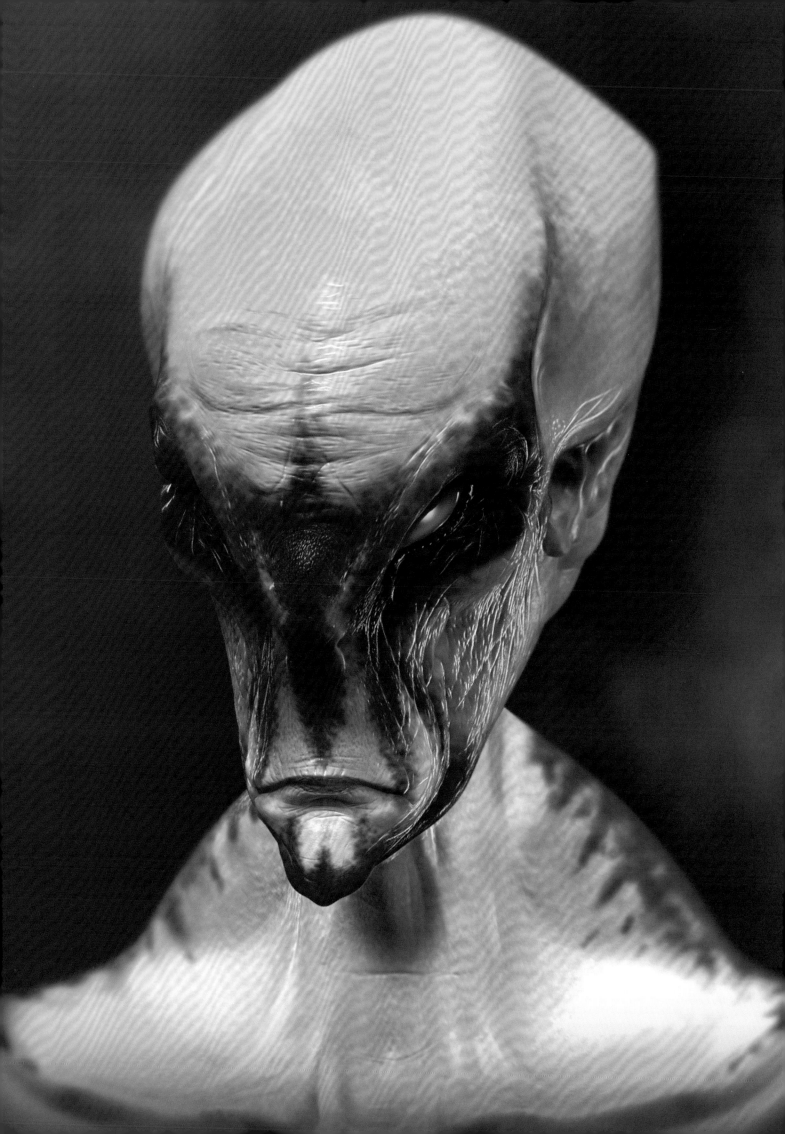

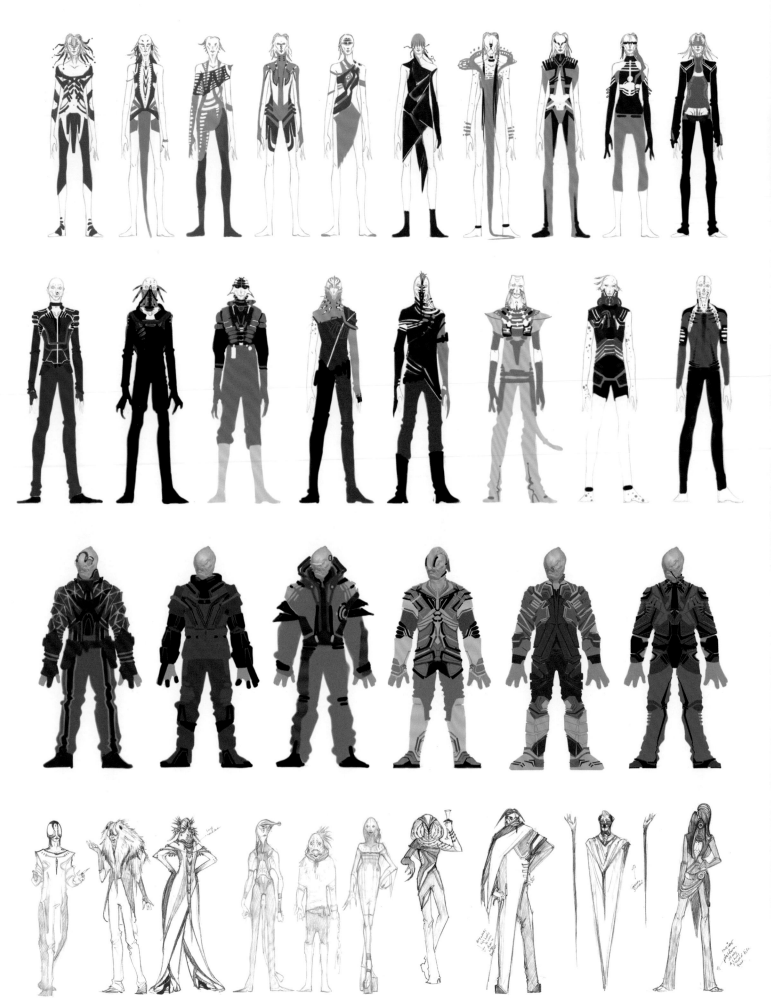

上圖：各種外星人設計

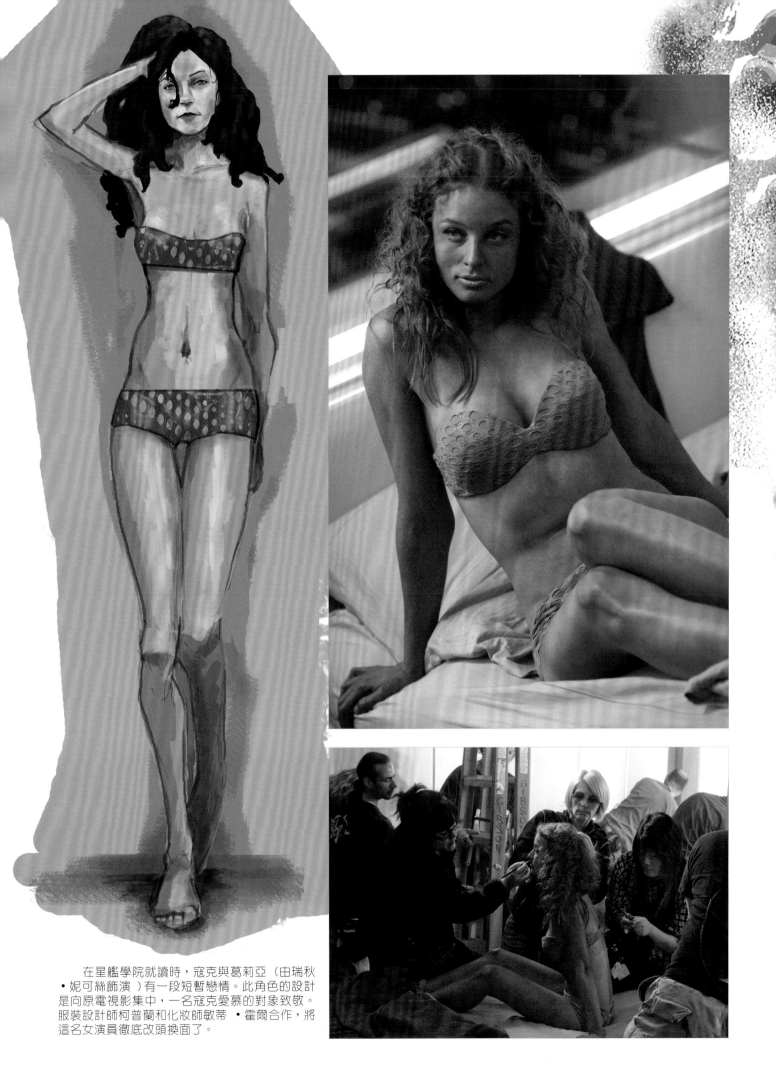

在星艦學院就讀時，寇克與葛莉亞（由瑞秋·妮可絲飾演）有一段短暫戀情。此角色的設計是向原電視影集中，一名寇克愛慕的對象致敬。服裝設計師柯普蘭和化妝師敏蒂·霍爾合作，將這名女演員徹底改頭換面了。

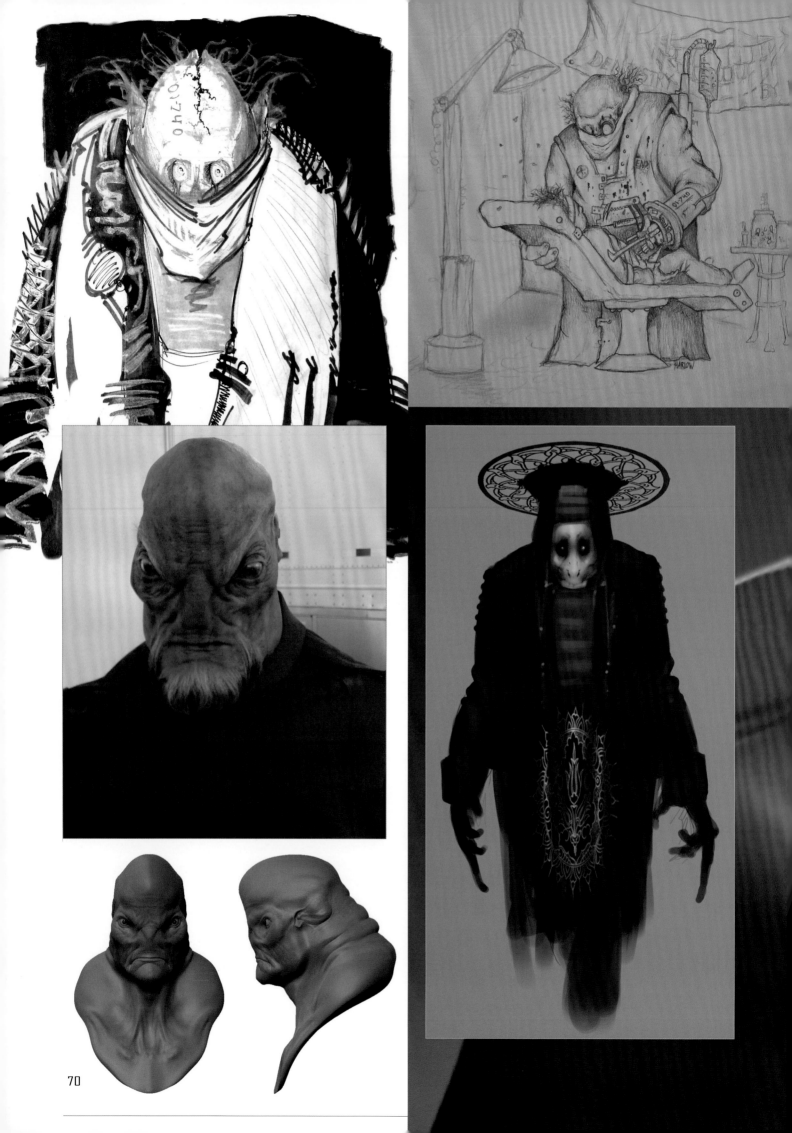

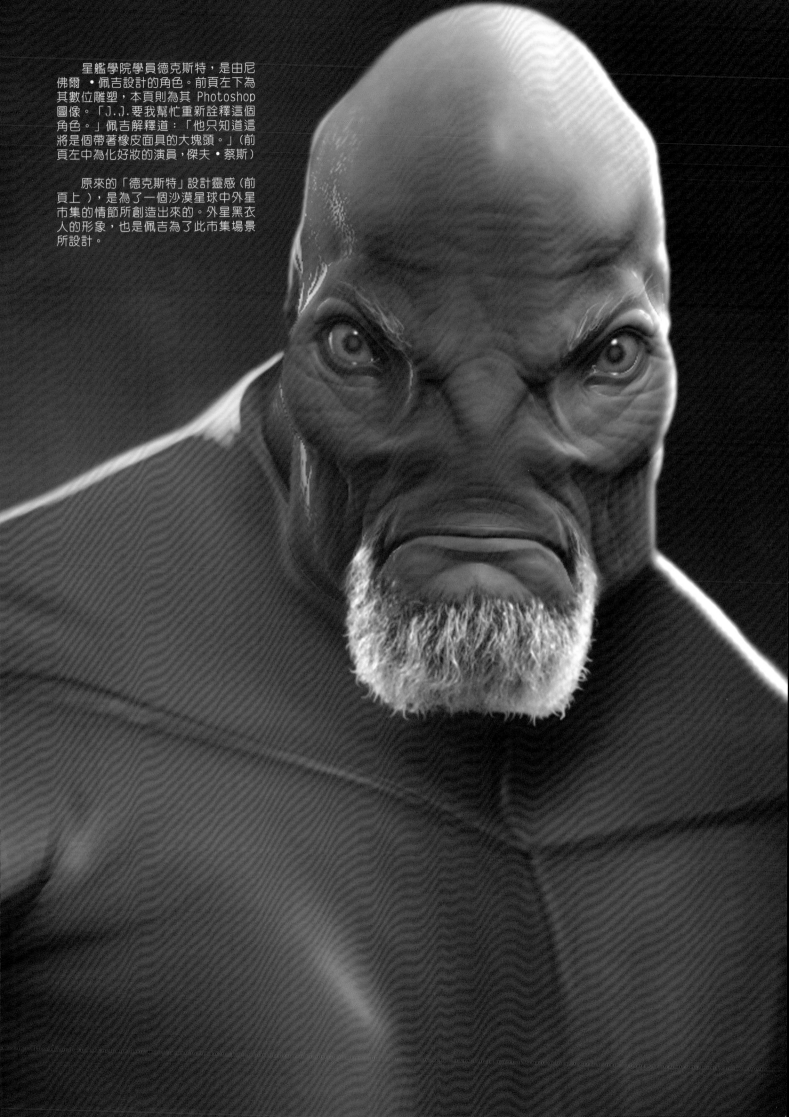

星艦學院學員德克斯特，是由尼佛爾·佩吉設計的角色。前頁左下為其數位雕塑，本頁則為其 Photoshop 圖像。「J..J.要我幫忙重新詮釋這個角色。」佩吉解釋道：「他只知道這將是個帶著橡皮面具的大塊頭。」（前頁左中為化好妝的演員，傑夫·蔡斯）

原來的「德克斯特」設計靈感（前頁上），是為了一個沙漠星球中外星市集的情節所創造出來的。外星黑衣人的形象，也是佩吉為了此市集場所設計。

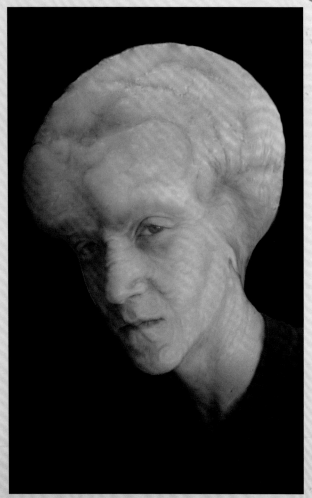

普洛提斯所設計的「腦筋靈光」的外星人

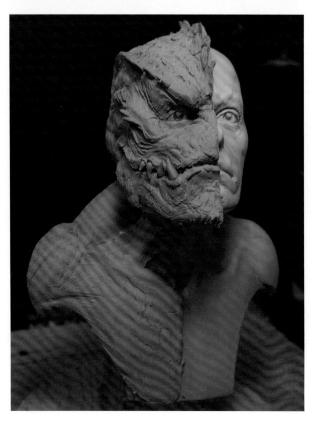

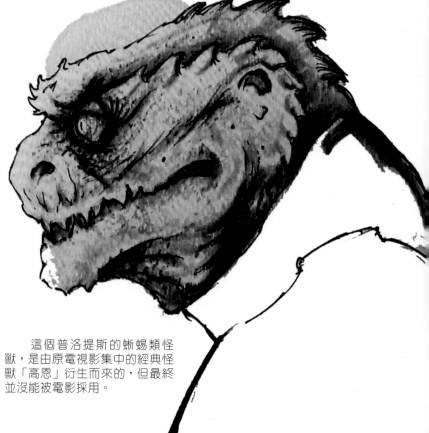

這個普洛提斯的蜥蜴類怪獸，是由原電視影集中的經典怪獸「高恩」衍生而來的，但最終並沒能被電影採用。

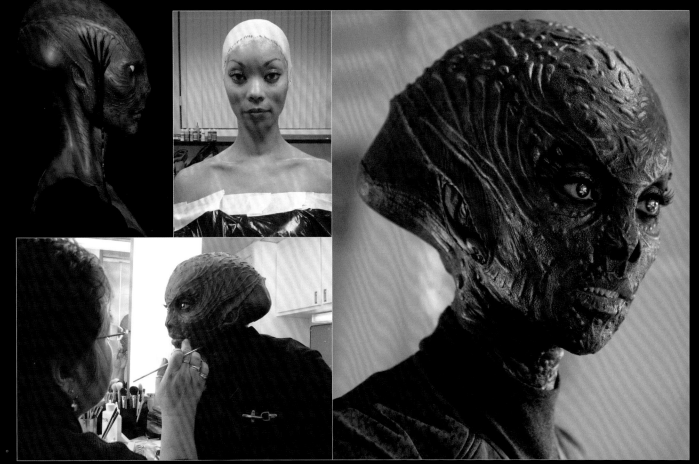

「瑪德琳」是另一個尼佛爾・佩吉的設計,最後由普洛提斯定妝(在此上妝的是女演員金柏莉・阿爾蘭)。「J.J.看到一個臉部裝飾的圖樣,我們採用了那個主意。」佩吉解釋道:「我的概念是原始部族的犧牲祭典,加上青銅色的表層,賦予她一種外星人的特徵。」

下圖:普洛提斯為一名外星角色所做的概念插圖及實體黏土雕塑。草圖中綠色的部分表示演員的頭部將被遮蔽、以電腦繪圖取代的地方。

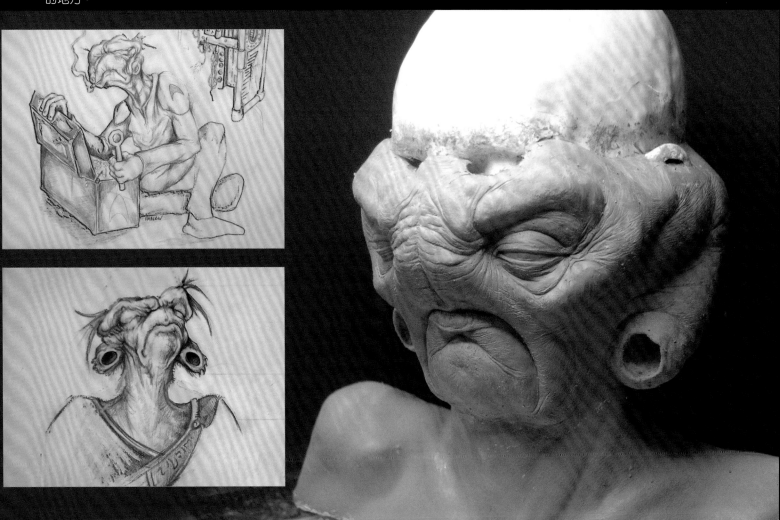

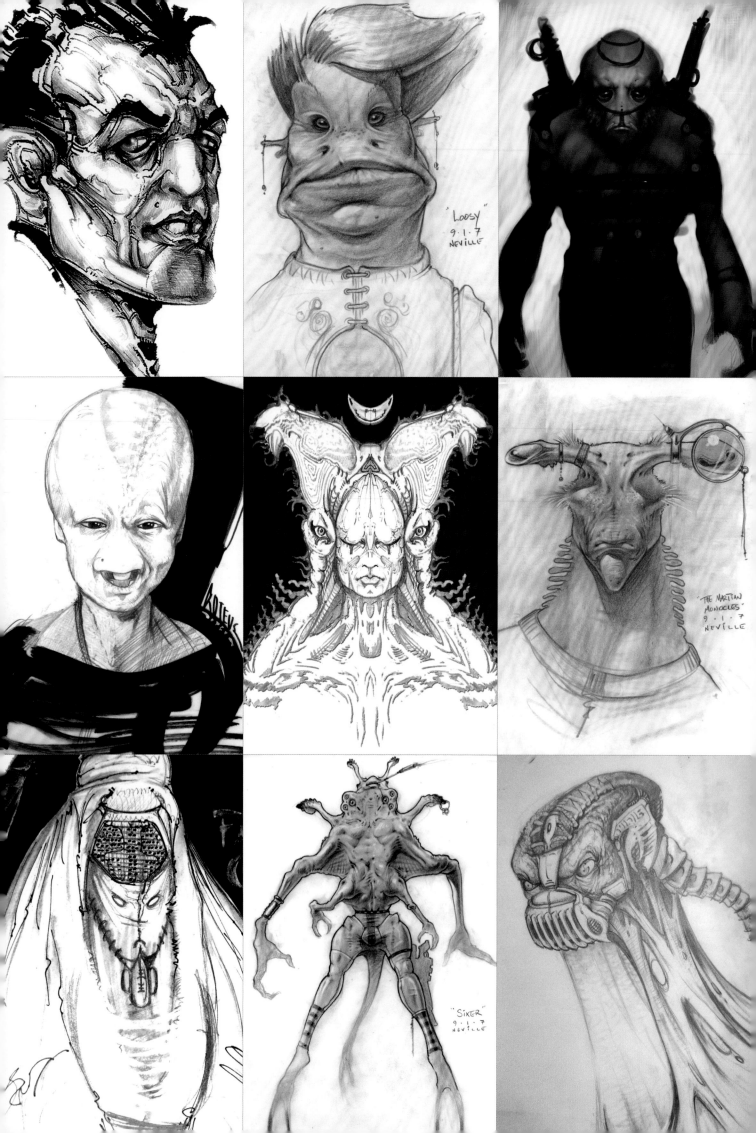

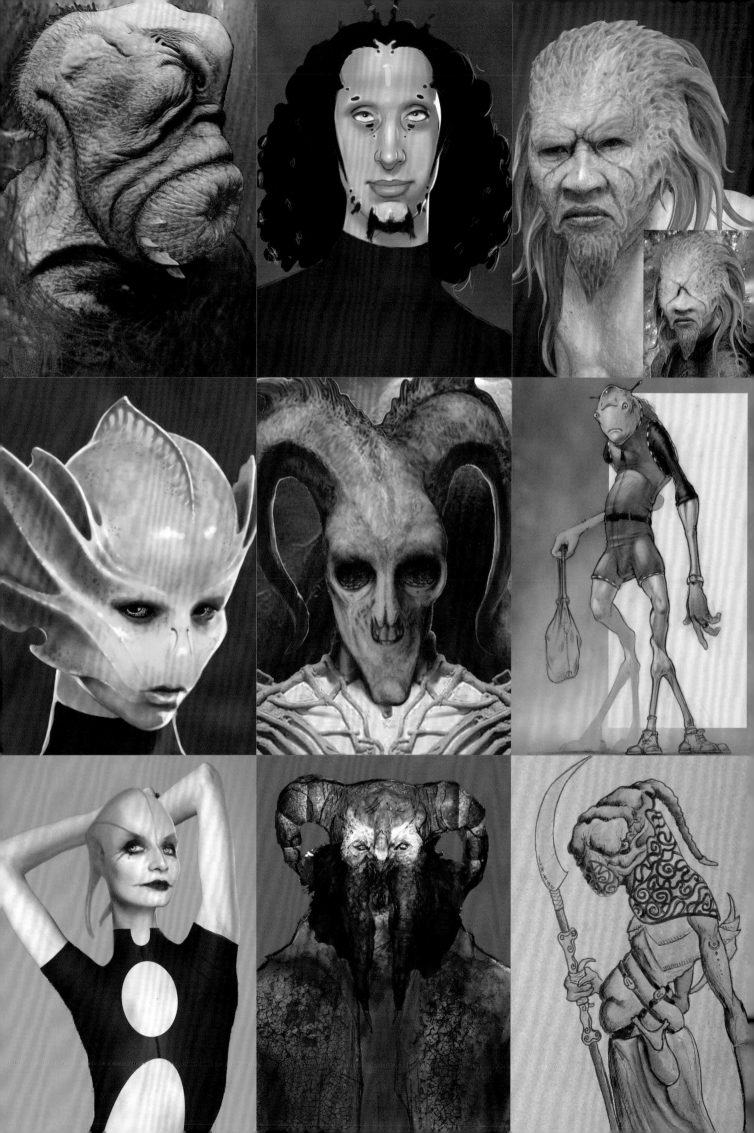

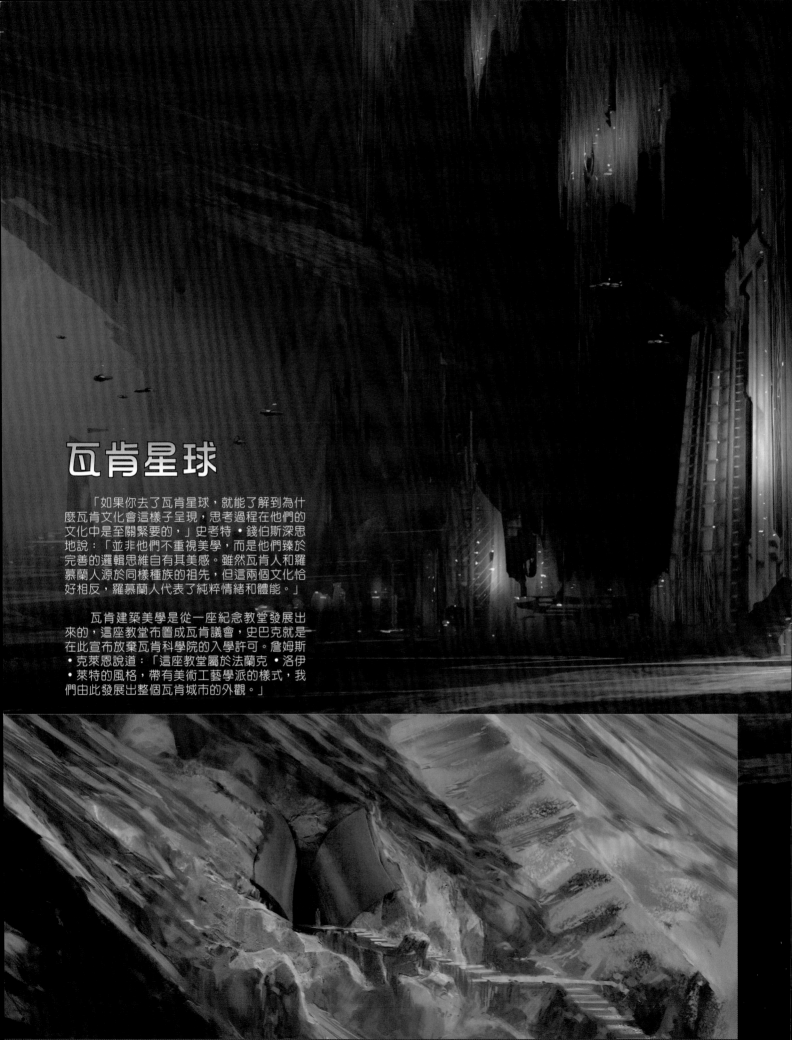

瓦肯星球

「如果你去了瓦肯星球，就能了解到為什麼瓦肯文化會這樣子呈現，思考過程在他們的文化中是至關緊要的，」史考特・錢伯斯深思地說：「並非他們不重視美學，而是他們臻於完善的邏輯思維自有其美感。雖然瓦肯人和羅慕蘭人源於同樣種族的祖先，但這兩個文化恰好相反，羅慕蘭人代表了純粹情緒和體能。」

瓦肯建築美學是從一座紀念教堂發展出來的，這座教堂布置成瓦肯議會，史巴克就是在此宣布放棄瓦肯科學院的入學許可。詹姆斯・克萊恩說道：「這座教堂屬於法蘭克・洛伊・萊特的風格，帶有美術工藝學派的樣式，我們由此發展出整個瓦肯城市的外觀。」

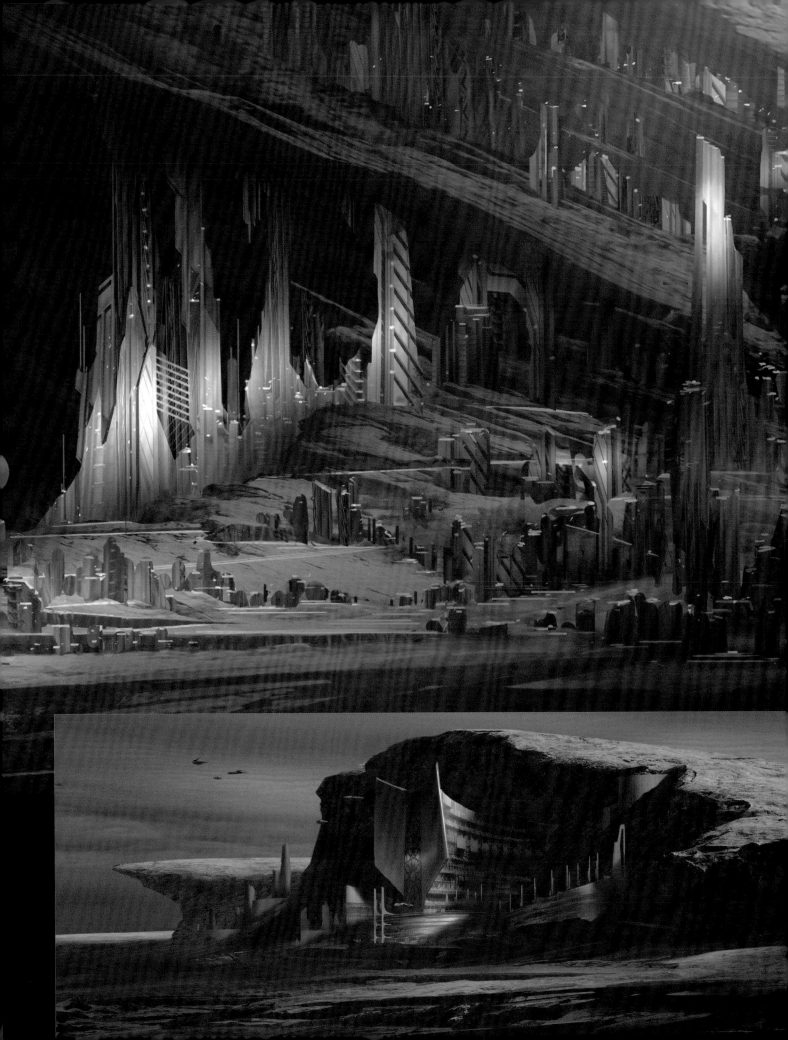

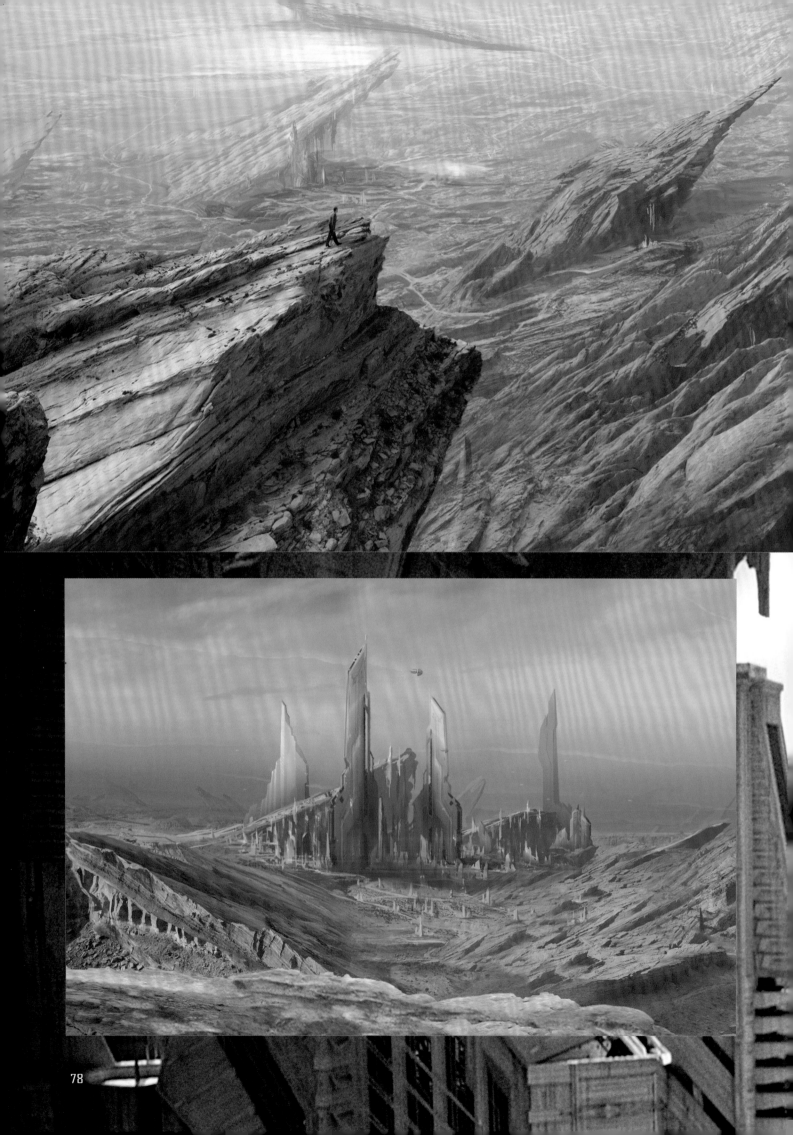

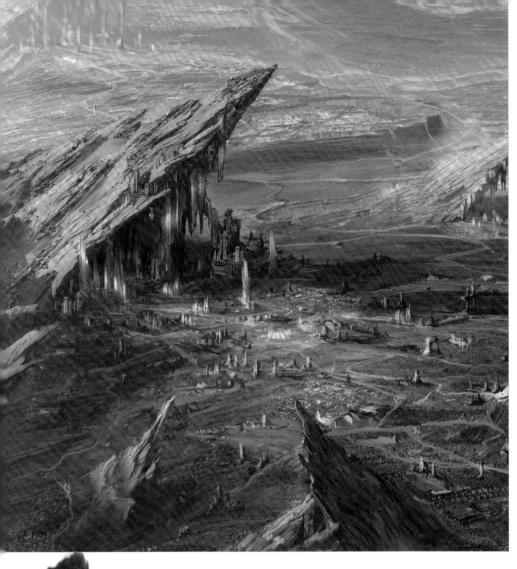

瓦肯星球的基本概念是，地質極不穩定，許多強烈的地震造成地表破裂。「我們必須將瓦肯的板塊岩層布置到畫面中。」古葉特說：「我們動用了許多數位模型，才將這個行星的樣貌塑造出來，到最後我們還得把它毀掉。我們想像這就像是培布羅印第安人，把房舍建築在岩架之下，用以遮風避雨。想像他們的世界和科技發展是很有趣的，這些都會影響到設計方面做的決定。」

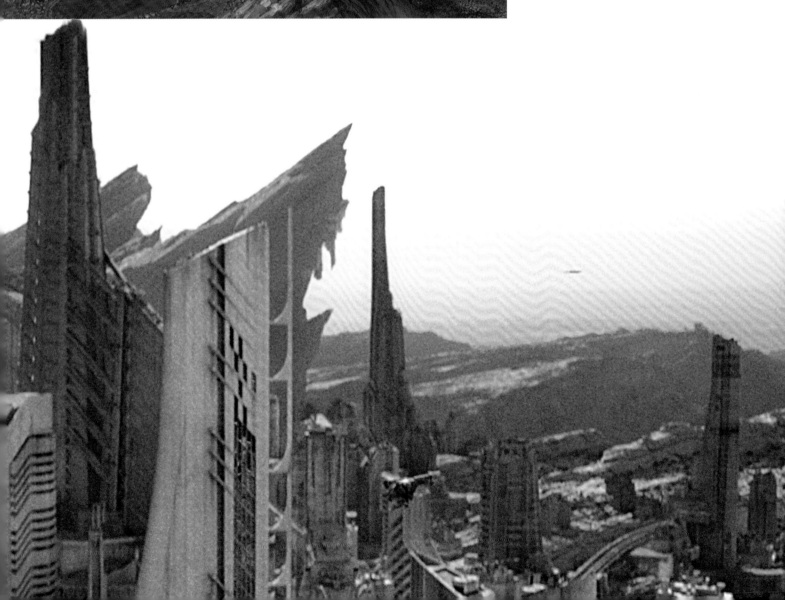

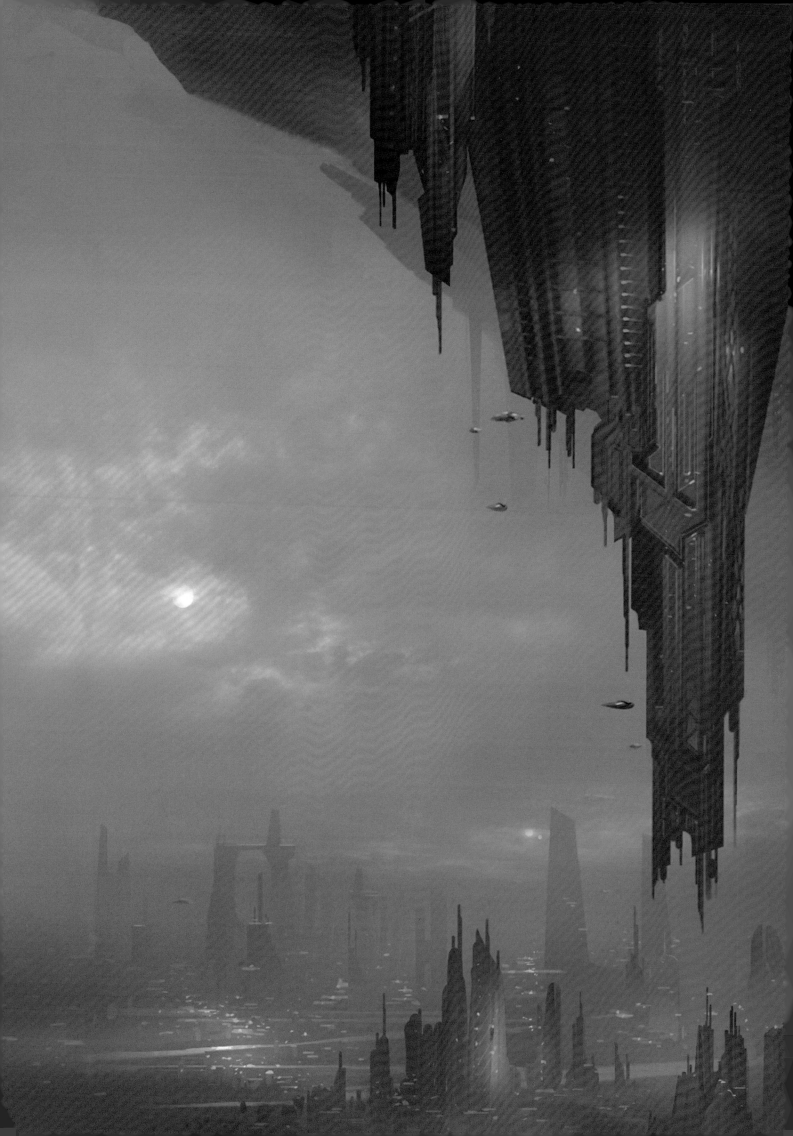

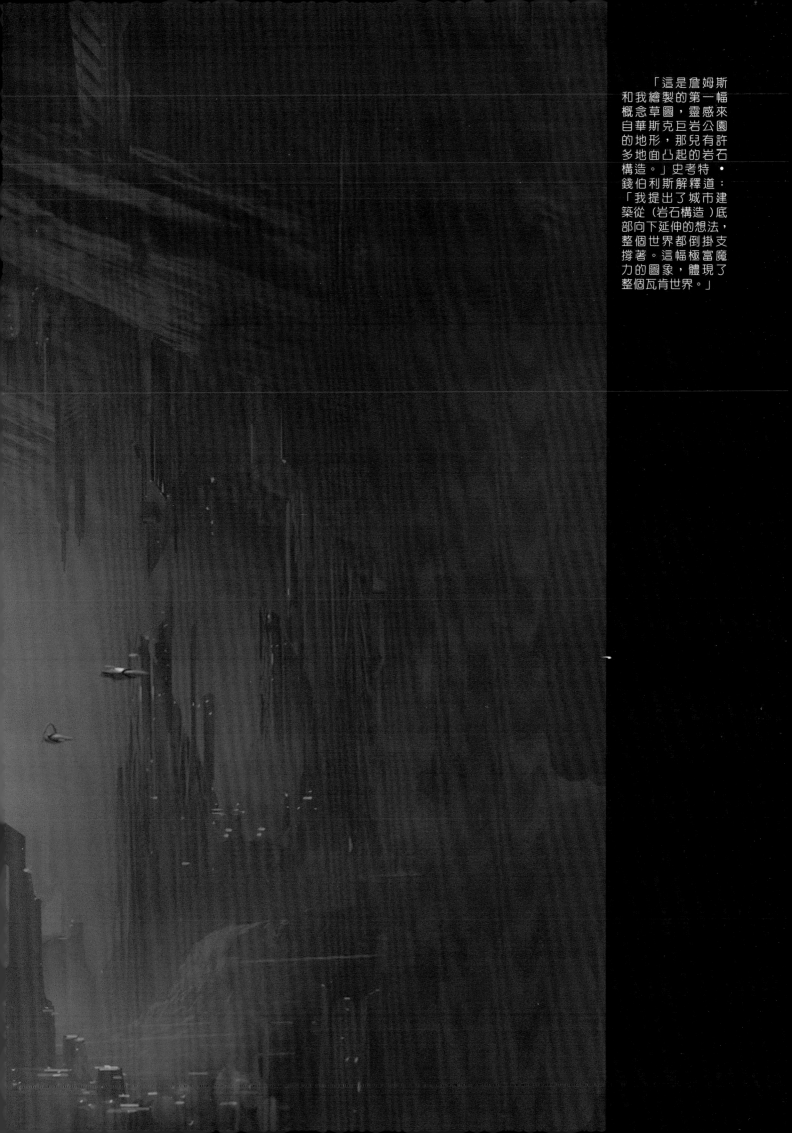

「這是詹姆斯
和我繪製的第一幅
概念草圖，靈感來
自華斯克巨岩公園
的地形，那兒有許
多地面凸起的岩石
構造。」史考特 •
錢伯利斯解釋道：
「我提出了城市建
築從（岩石構造）底
部向下延伸的想法，
整個世界都倒掛支
撐著。這幅極富魔
力的圖象，體現了
整個瓦肯世界。」

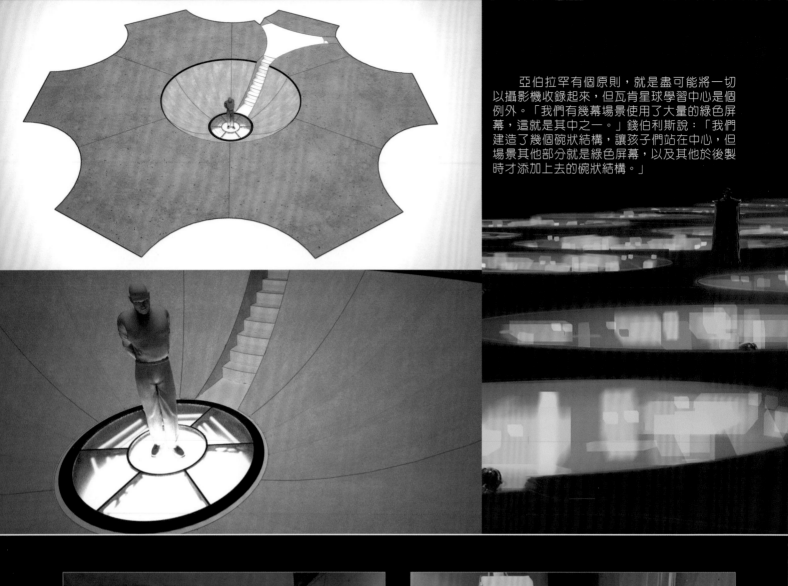

亞伯拉罕有個原則，就是盡可能將一切以攝影機收錄起來，但瓦肯星球學習中心是個例外。「我們有幾幕場景使用了大量的綠色屏幕，這就是其中之一。」錢伯利斯說：「我們建造了幾個碗狀結構，讓孩子們站在中心，但場景其他部分就是綠色屏幕，以及其他於後製時才添加上去的碗狀結構。」

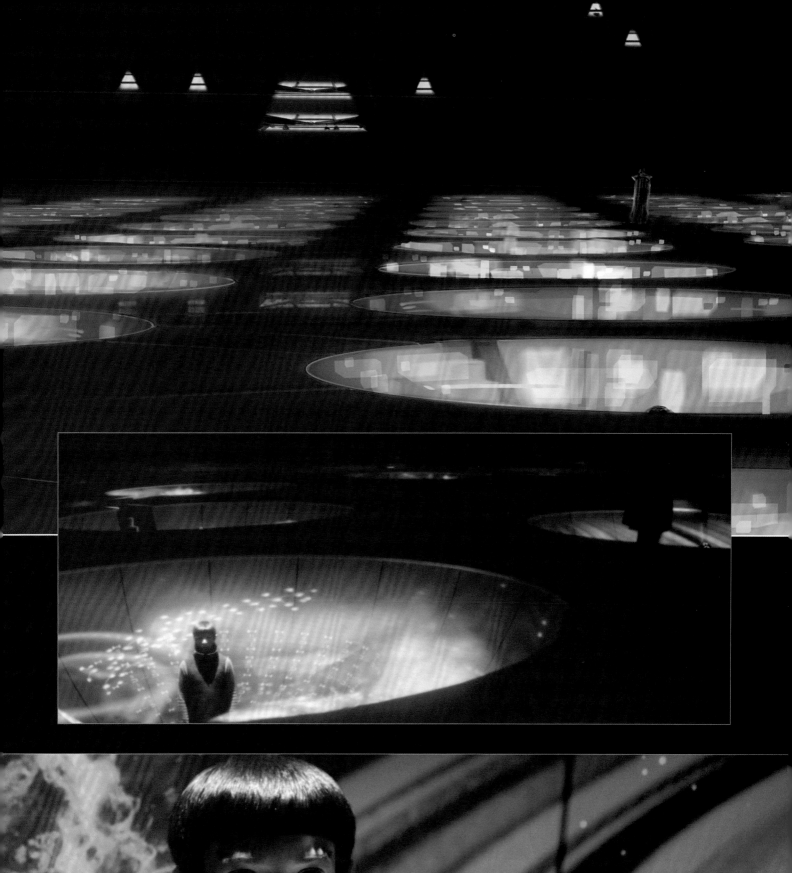

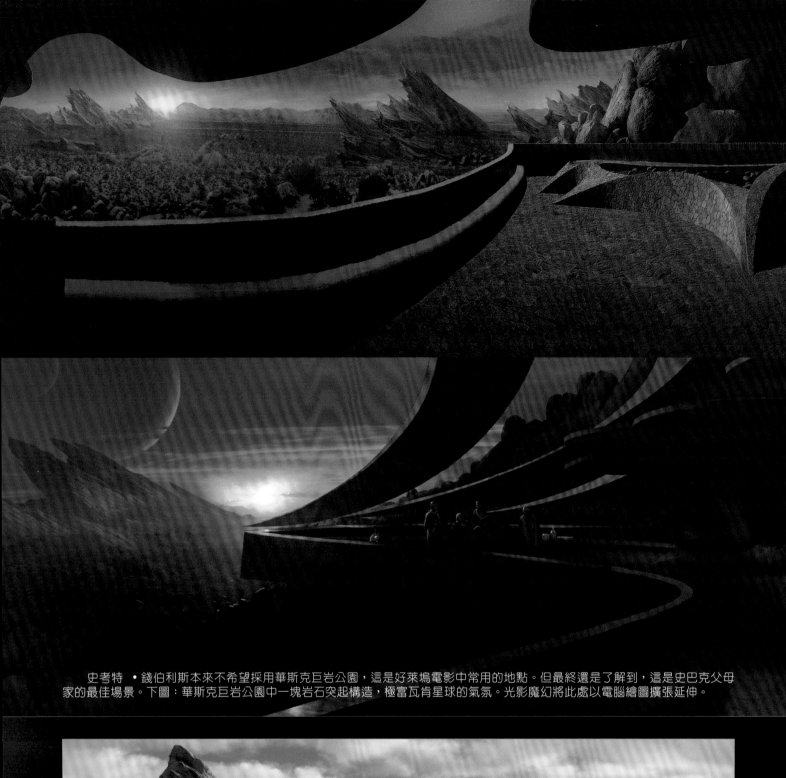

史考特 ‧ 錢伯利斯本來不希望採用華斯克巨岩公園，這是好萊塢電影中常用的地點。但最終還是了解到，這是史巴克父母家的最佳場景。下圖：華斯克巨岩公園中一塊岩石突起構造，極富瓦肯星球的氣氛。光影魔幻將此處以電腦繪圖擴張延伸。

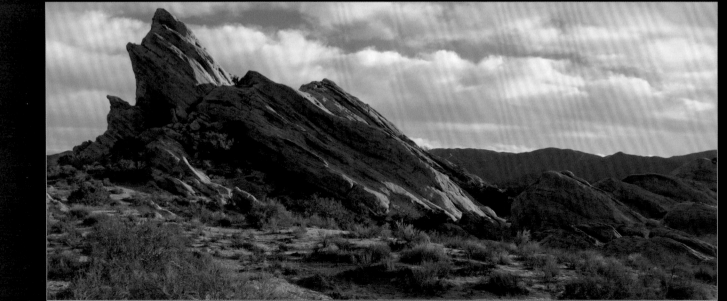

史巴克面對瓦肯議會的這一幕，是 J.J.在此拍攝地點蹲下來仰望屋頂時構想出來的。這個仰望的角度啓發了鏡頭設計的靈感，讓瓦肯議會高高在上、顯得威嚴無限。

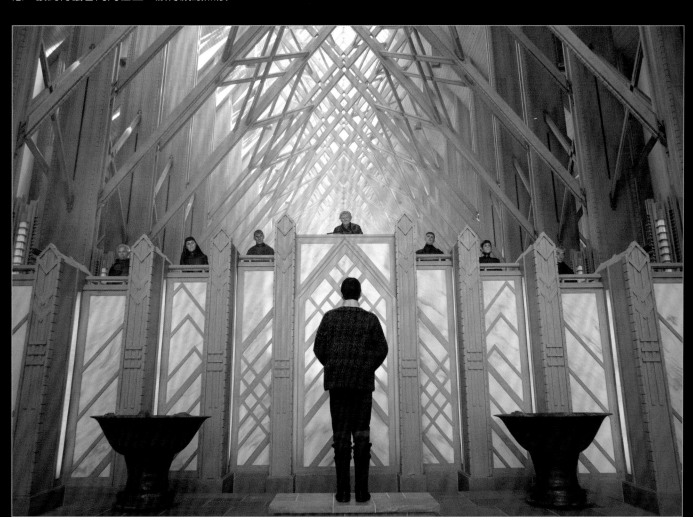

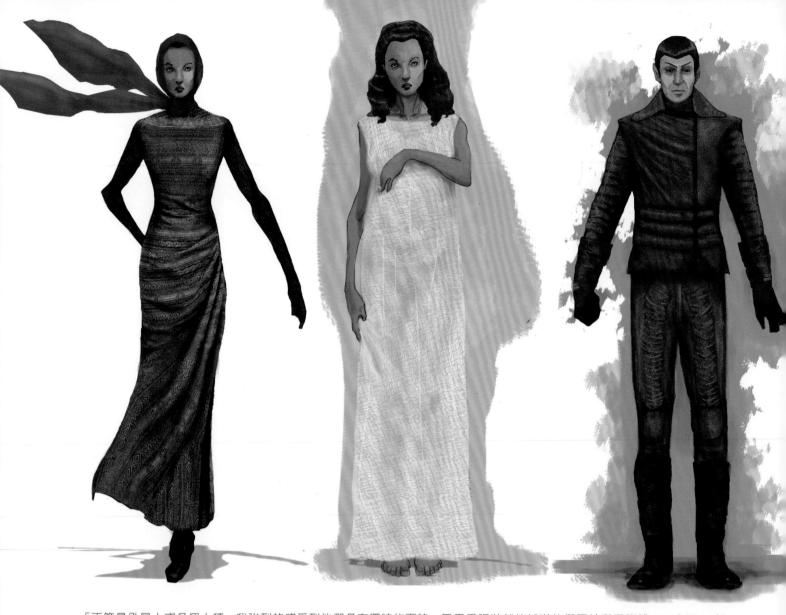

　　「不管是外星人或各個人種，我強烈的感受到他們各有獨特的面貌，只需看服裝就能知道他們屬於哪個群體。」麥可・柯普蘭解釋道：「我為瓦肯人找到了感覺起來就像瓦肯人會穿的衣料。我希望他們的服裝看來優雅、理性，而非充滿情緒化，這些都是我們已知的瓦肯人屬性。好的劇本會提供許多關於角色的細節，足以提供設計的方向。對我而言最重要的，就是為我參與的每一部電影，找到隱含的真實性。」

下圖：沙瑞克（他的袖子設計成類似犰狳的外殼）和身著孕婦裝的亞曼達（她就是穿著這套服裝生下史巴克的。）

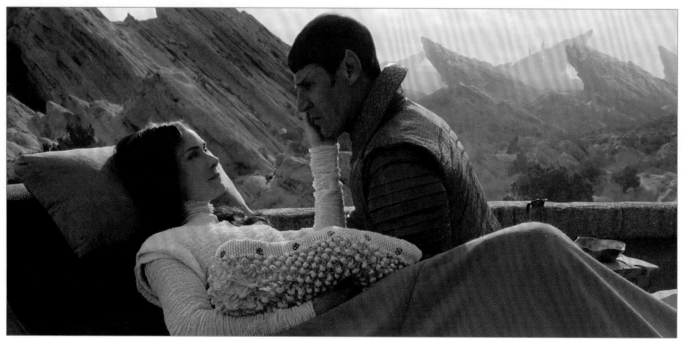

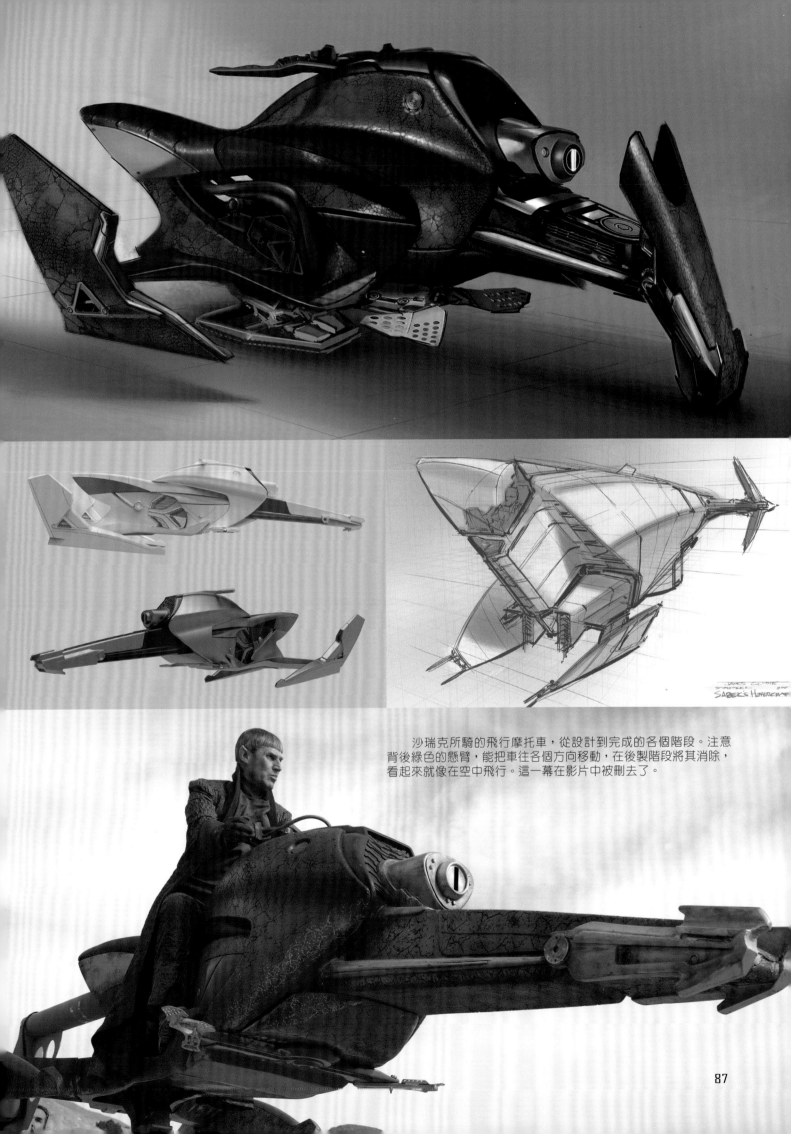

沙瑞克所騎的飛行摩托車,從設計到完成的各個階段。注意背後綠色的懸臂,能把車往各個方向移動,在後製階段將其消除,看起來就像在空中飛行。這一幕在影片中被刪去了。

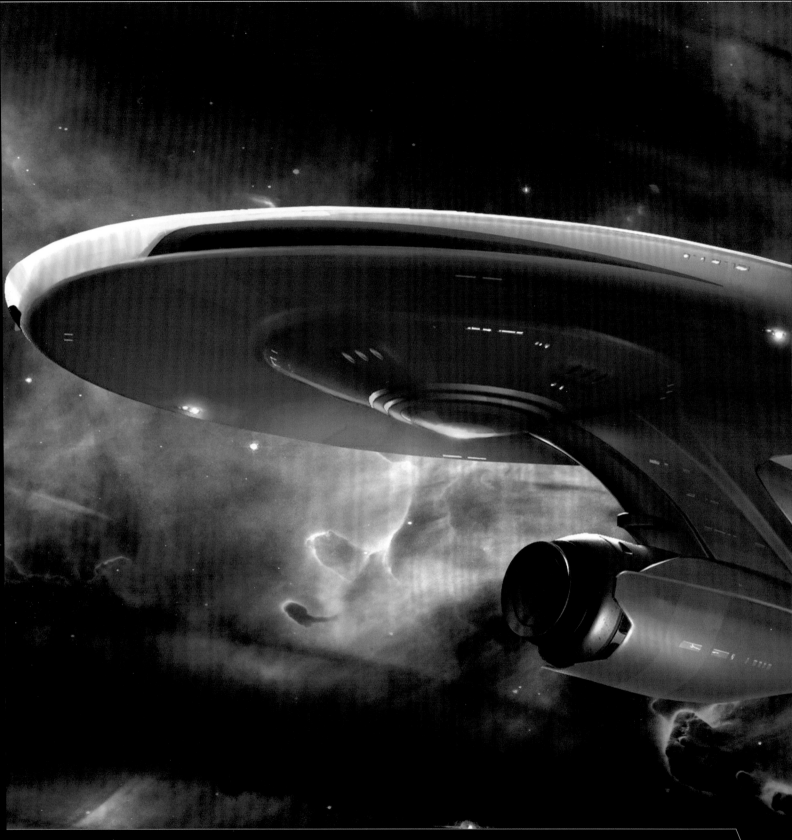

企業號星艦的新面貌

　　視覺預覽負責人大衛 ・多佐瑞茲記得，自己曾將企業號的電腦圖像在螢幕上來回旋轉，對眼光卓越的影集原創人金 ・羅登貝利和工作小組所創造的這艘星艦，產生了一股新的欽佩之情。「這和從前任何一艘船都大大不同，也許是有史以來最上相的一艘太空船。」多佐瑞茲說：「這部電影的整體視覺效果，我會稱之為『修飾過的真實』。這要歸功於史考特、雷恩、詹姆斯和所有的設計師。然而，和經典影集中的靜態實體模型不同，在重新打造電腦繪製的新企業號時，在熟悉的形狀、區塊和部件背後，還著重於功能性。」

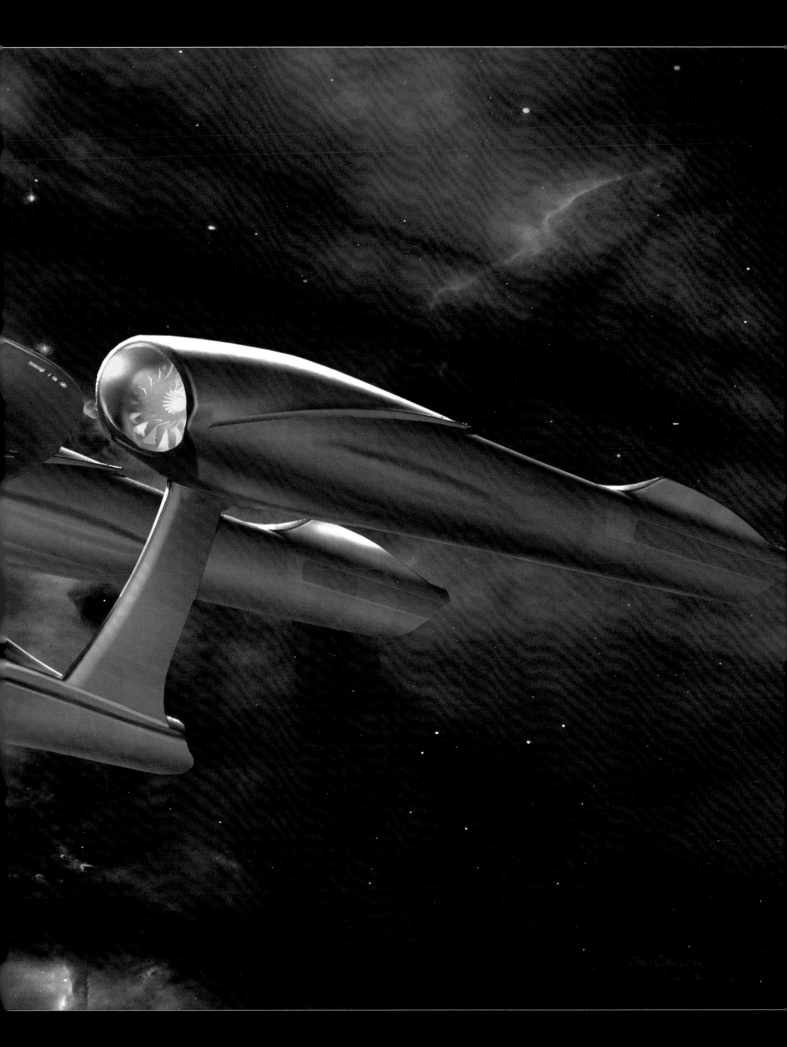

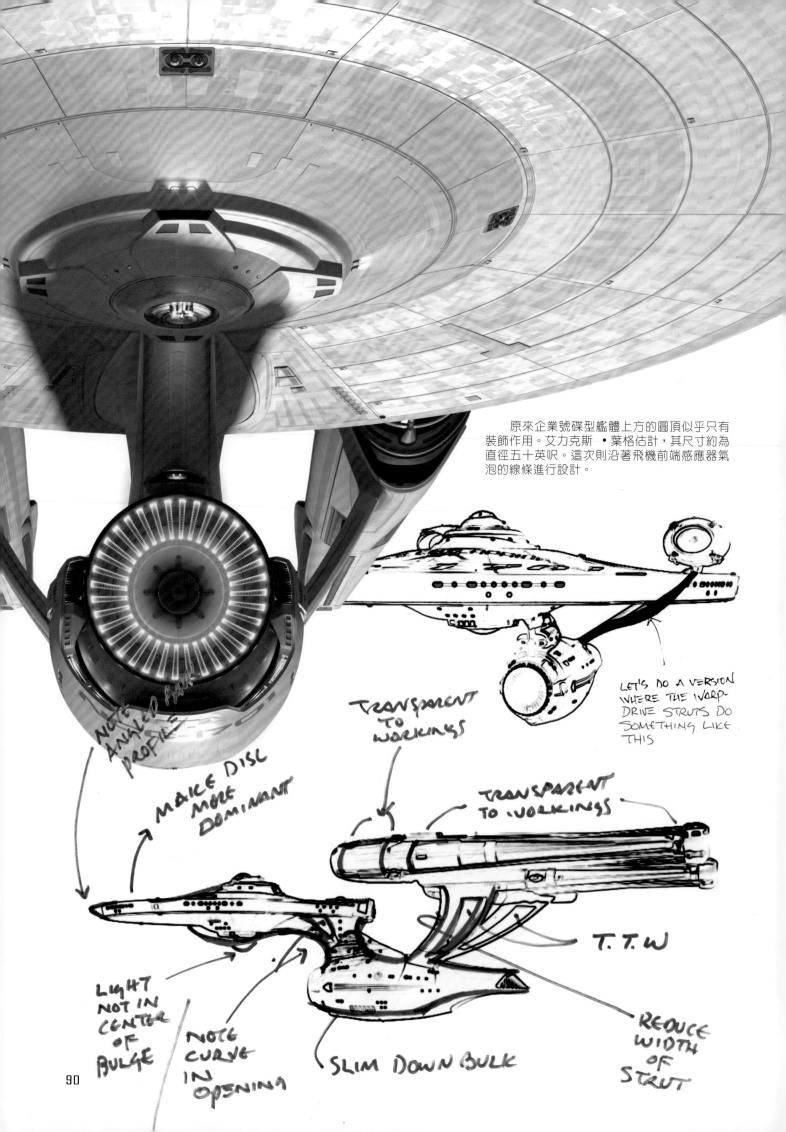

原來企業號碟型艦體上方的圓頂似乎只有
裝飾作用。艾力克斯 •葉格估計，其尺寸約為
直徑五十英呎。這次則沿著飛機前端感應器氣
泡的線條進行設計。

LET'S DO A VERSION
WHERE THE WARP-
DRIVE STRUTS DO
SOMETHING LIKE
THIS

TRANSPARENT
TO
WORKINGS

TRANSPARENT
TO WORKINGS

T.T.W

NOTE
ANGLED FALL
PROFILES

MAKE DISC
MORE
DOMINANT

LIGHT
NOT IN
CENTER
OF
BULGE

NOTE
CURVE
IN
OPENING

SLIM DOWN BULK

REDUCE
WIDTH
OF
STRUT

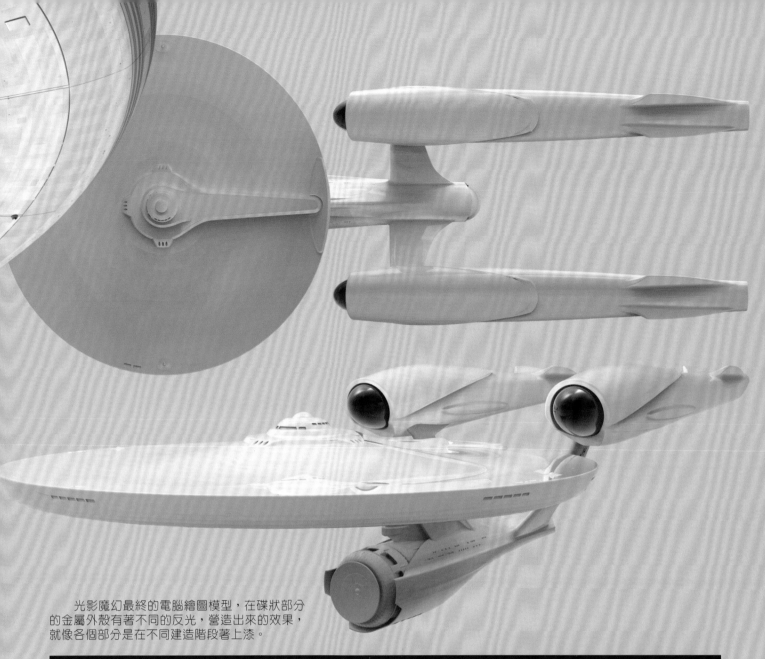

光影魔幻最終的電腦繪圖模型，在碟狀部分
的金屬外殼有著不同的反光，營造出來的效果，
就像各個部分是在不同建造階段著上漆。

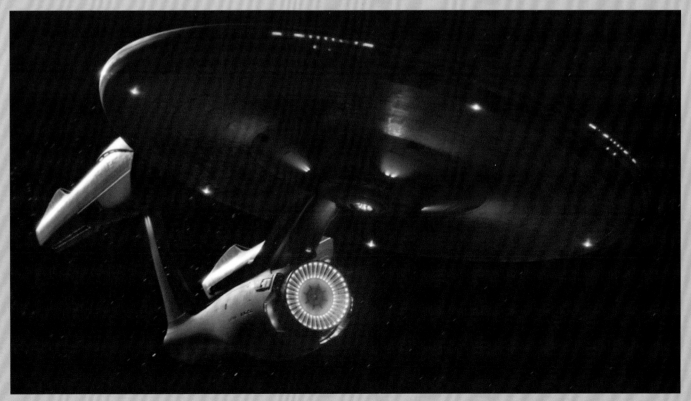

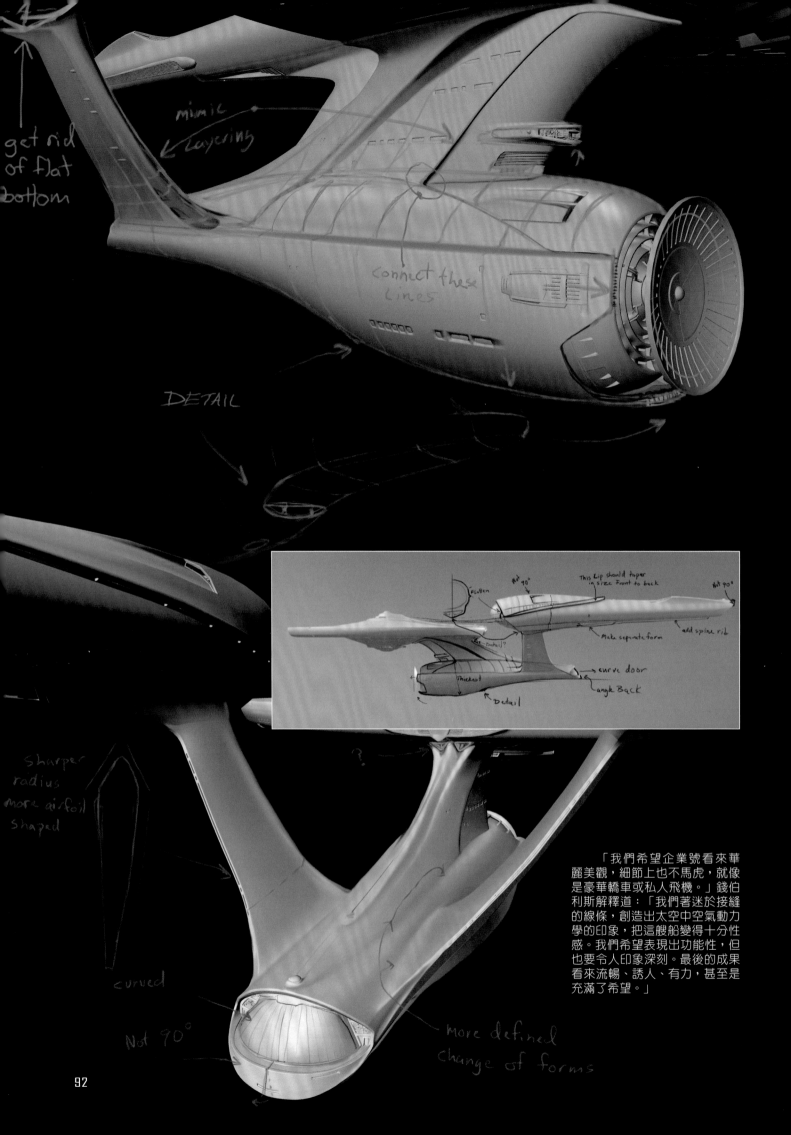

get rid
of flat
bottom

mimic
Layering

connect these
lines

DETAIL

This Lip should taper
in size Front to back

Not 90°

Not 90°

Flatten

add spine rib

Make separate form

Detail?

curve door

Thickest

angle Back

Detail

sharper
radius

more airfoil
Shaped

　　「我們希望企業號看來華
麗美觀，細節上也不馬虎，就像
是豪華轎車或私人飛機。」錢伯
利斯解釋道：「我們著迷於接縫
的線條，創造出太空中空氣動力
學的印象，把這艘船變得十分性
感。我們希望表現出功能性，但
也要令人印象深刻。最後的成果
看來流暢、誘人、有力，甚至是
充滿了希望。」

curved

Not 90°

more defined
change of forms

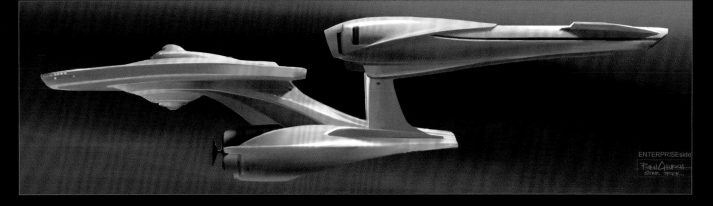

ENTERPRISEside

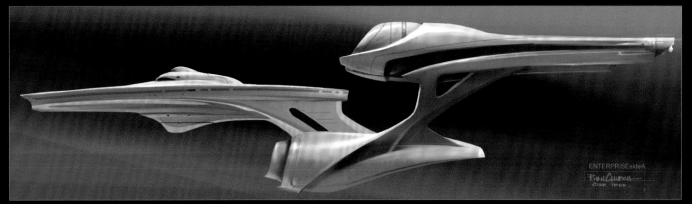

ENTERPRISEsideA

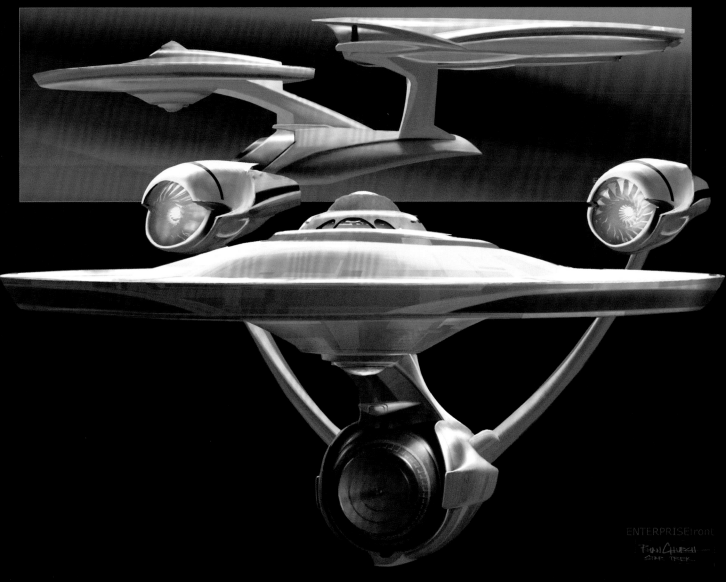

ENTERPRISEfront

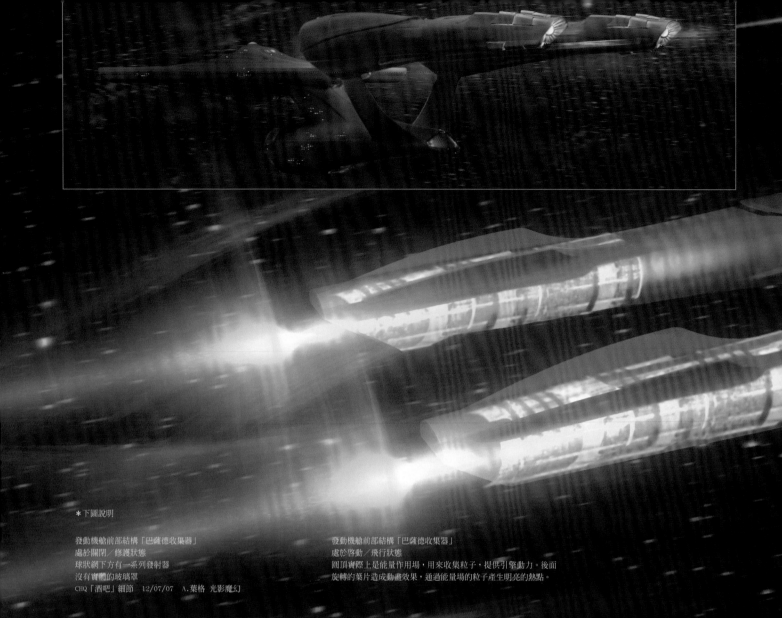

＊下圖說明

發動機艙前部結構「巴薩德收集器」
處於關閉／修護狀態
球狀網下方有一系列發射器
沒有實體的玻璃罩
CHQ「酒吧」細節 12/07/07 A.葉格 光影魔幻

發動機艙前部結構「巴薩德收集器」
處於啓動／飛行狀態
圓頂實際上是能量作用場，用來收集粒子，提供引擎動力。後面
旋轉的葉片造成動畫效果，通過能量場的粒子產生明亮的熱點。

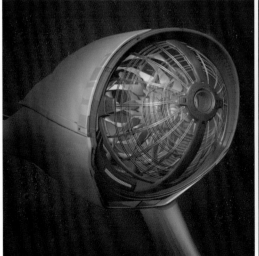

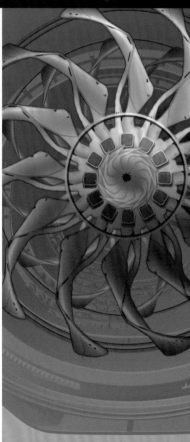

Nacelle Front Structure (Bussard Collector)
in OFF / Construction state.
Dome cage holds a series of emitters.
There is no physical glass dome.

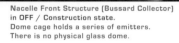

CHQ Cantina Details 12/07/07 A. Jaeger ILM

Nacelle Front Structure (Bussard Collector)
in ON / Flight state.
The dome shell is actually a field of energy that
collects particles to power the engine. Animation
comes from the revolving blades behind and the
particles passing through the field creating hot spots..

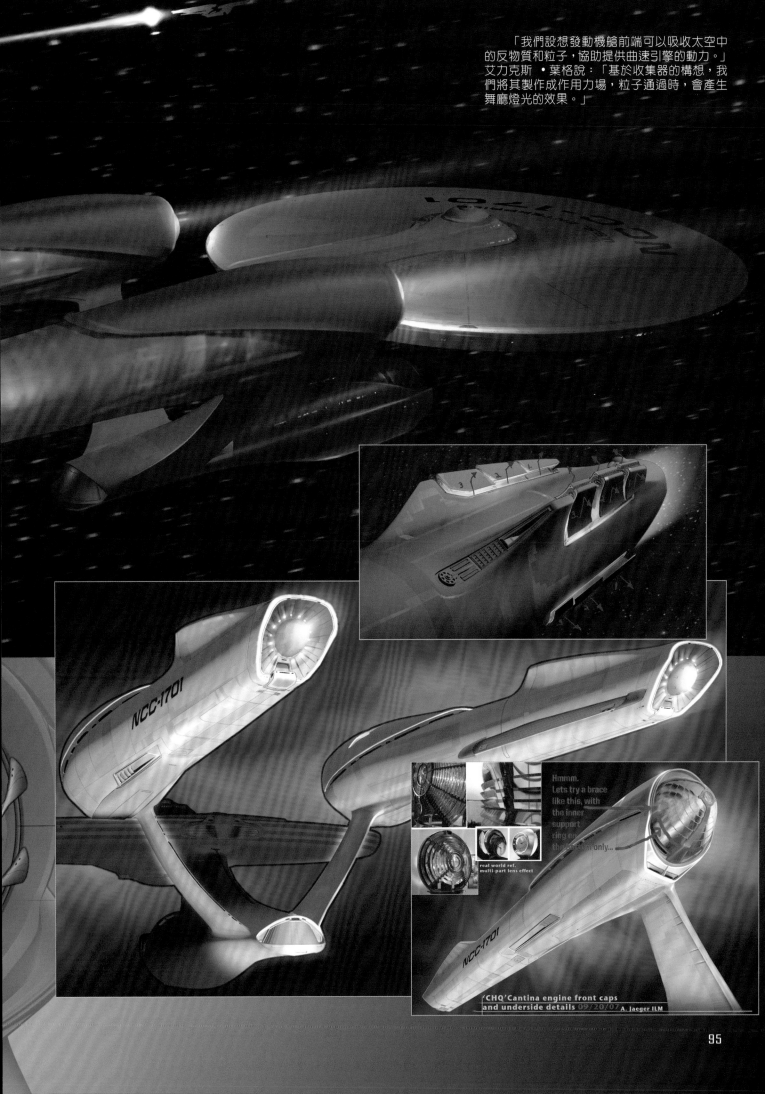

「我們設想發動機艙前端可以吸收太空中的反物質和粒子，協助提供曲速引擎的動力。」艾力克斯 •葉格說：「基於收集器的構想，我們將其製作成作用力場，粒子通過時，會產生舞廳燈光的效果。」

Hmmm.
Lets try a brace
like this, with
the inner
support
ring on
th ... m only...

real world ref.
multi-part lens effect

'CHQ'Cantina engine front caps
and underside details 09/20/07 A. Jaeger ILM

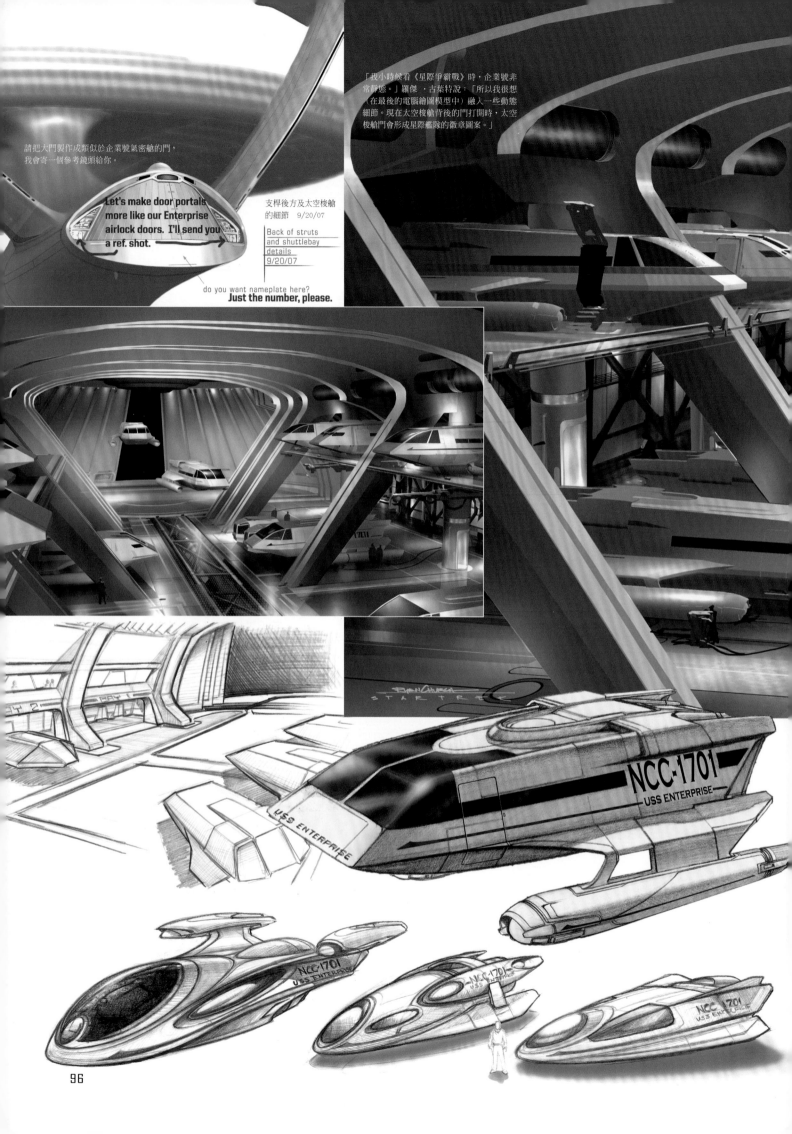

「我小時候看《星際爭霸戰》時，企業號非常靜態。」羅傑・古萊特說：「所以我很想（在最後的電腦繪圖模型中）融入一些動態細節。現在太空梭艙背後的門打開時，太空梭艙門會形成星際艦隊的徽章圖案。」

請把大門製作成類似於企業號氣密艙的門，我會寄一個參考鏡頭給你。

Let's make door portals more like our Enterprise airlock doors. I'll send you a ref. shot.

支桿後方及太空梭艙的細節 9/20/07

Back of struts and shuttlebay details 9/20/07

do you want nameplate here? Just the number, please.

NCC-1701
USS ENTERPRISE

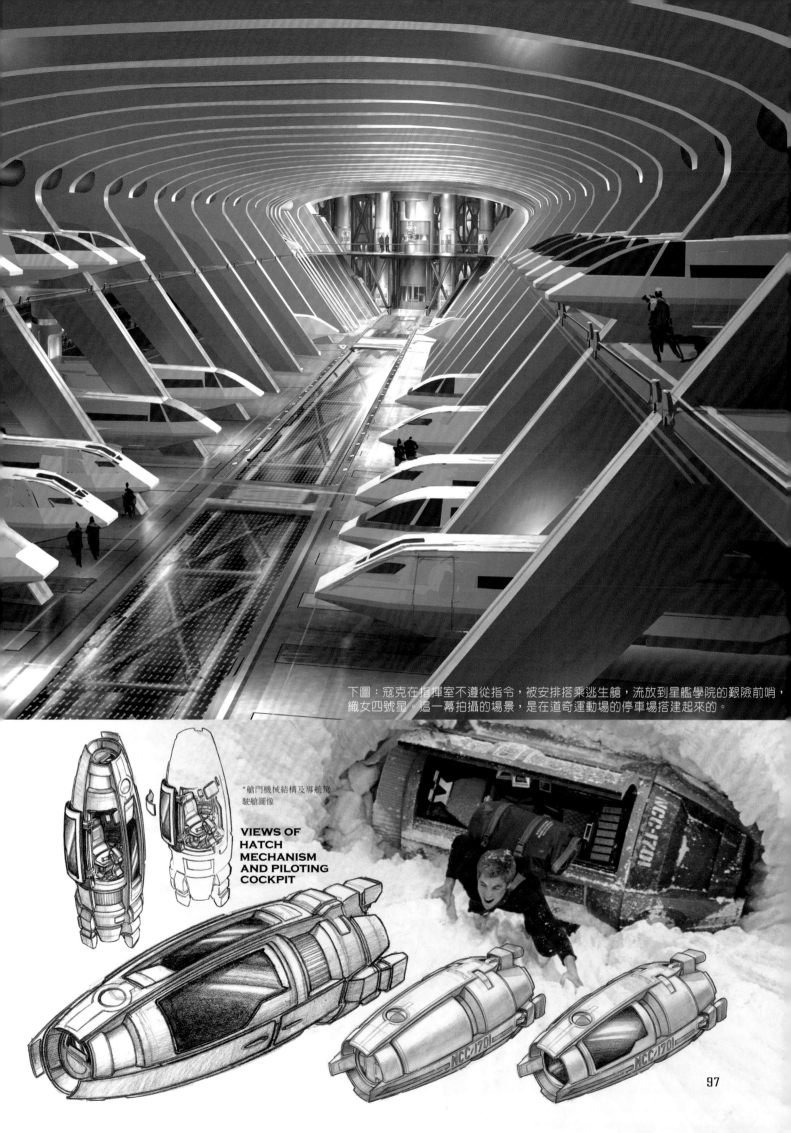

下圖：寇克在指揮室不遵從指令，被安排搭乘逃生艙，流放到星艦學院的艱險前哨，織女四號星。這一幕拍攝的場景，是在道奇運動場的停車場搭建起來的。

*艙門機械結構及導航駕駛艙圖像

VIEWS OF
HATCH
MECHANISM
AND PILOTING
COCKPIT

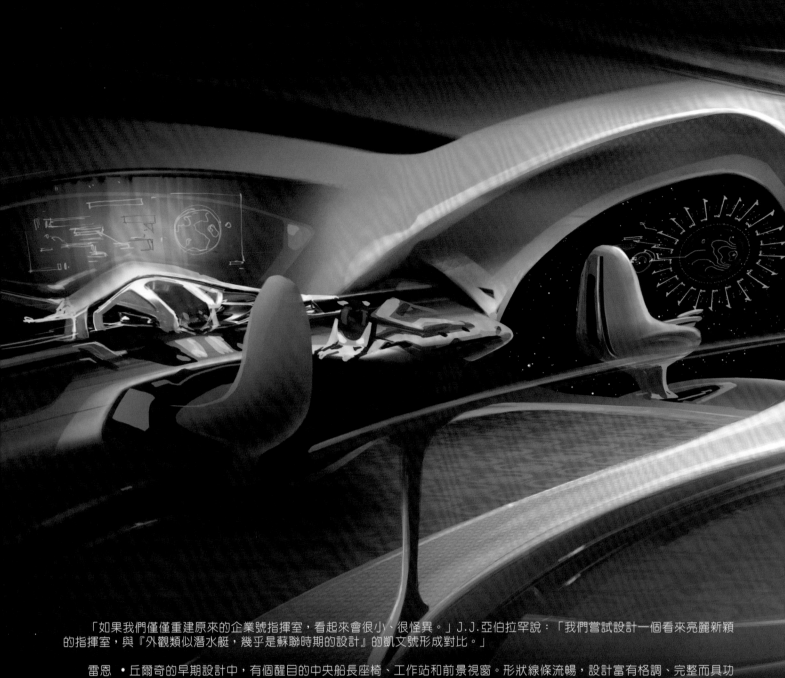

「如果我們僅僅重建原來的企業號指揮室，看起來會很小、很怪異。」J.J.亞伯拉罕說：「我們嘗試設計一個看來亮麗新穎的指揮室，與『外觀類似潛水艇，幾乎是蘇聯時期的設計』的凱文號形成對比。」

雷恩 • 丘爾奇的早期設計中，有個醒目的中央船長座椅、工作站和前景視窗。形狀線條流暢，設計富有格調、完整而具功能性。

右頁下方：製作設計師史考特 • 錢伯利斯，坐在最終版本的場景中。

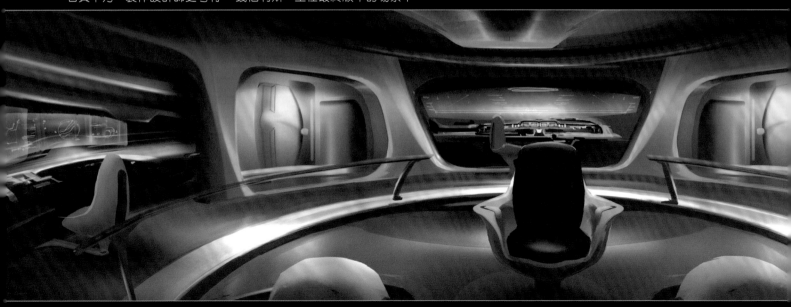

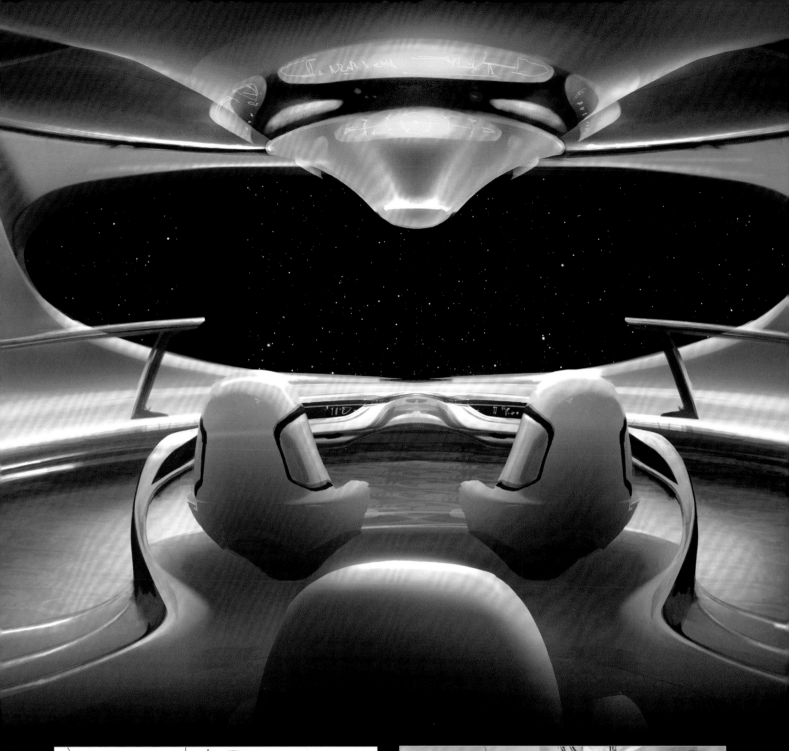

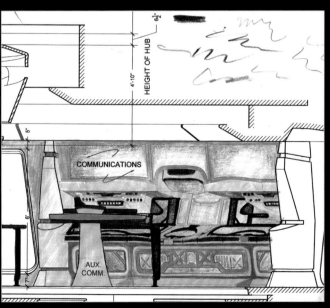

COMMUNICATIONS

HEIGHT OF HUB

4'-10"

6½"

5'

6'

AUX.
COMM.

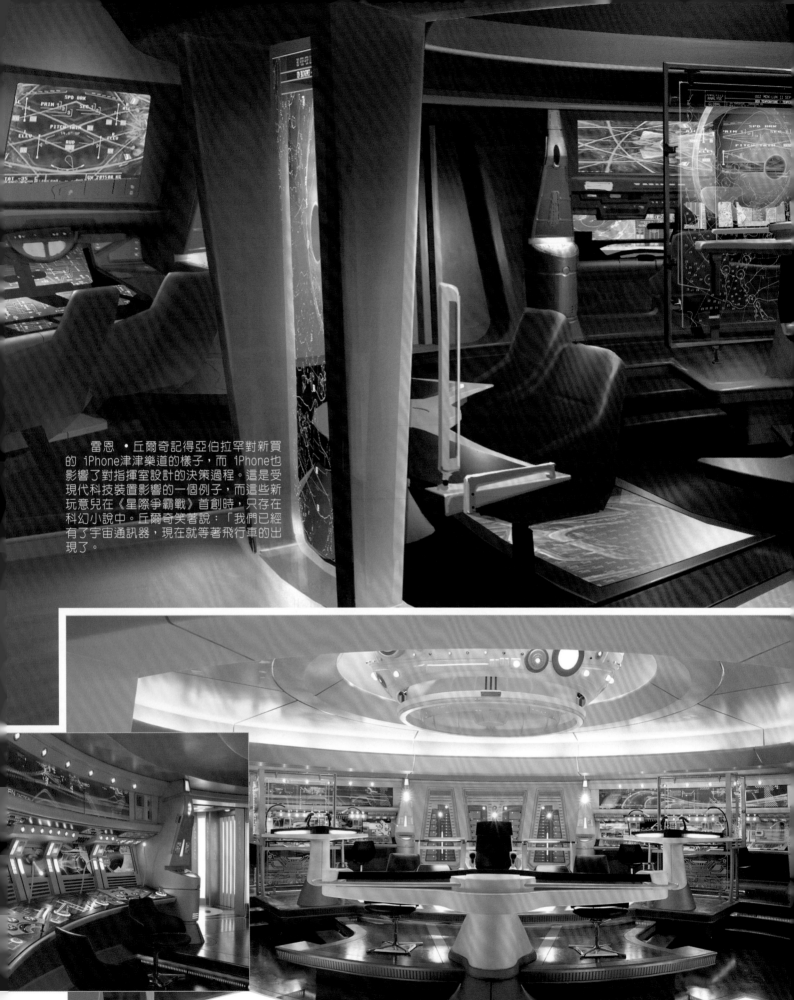

雷恩．丘爾奇記得亞伯拉罕對新買的 iPhone津津樂道的樣子，而 iPhone也影響了對指揮室設計的決策過程。這是受現代科技裝置影響的一個例子，而這些新玩意兒在《星際爭霸戰》首創時，只存在科幻小說中。丘爾奇笑著說：「我們已經有了宇宙通訊器，現在就等著飛行車的出現了。」

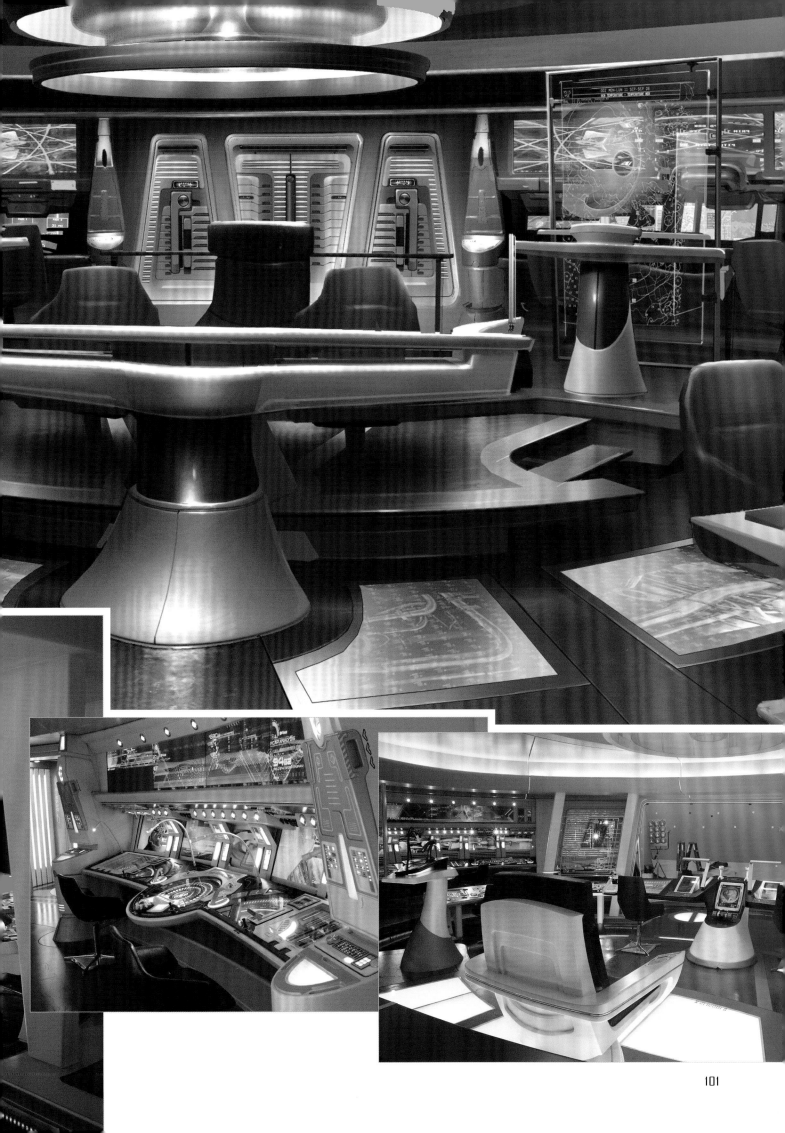

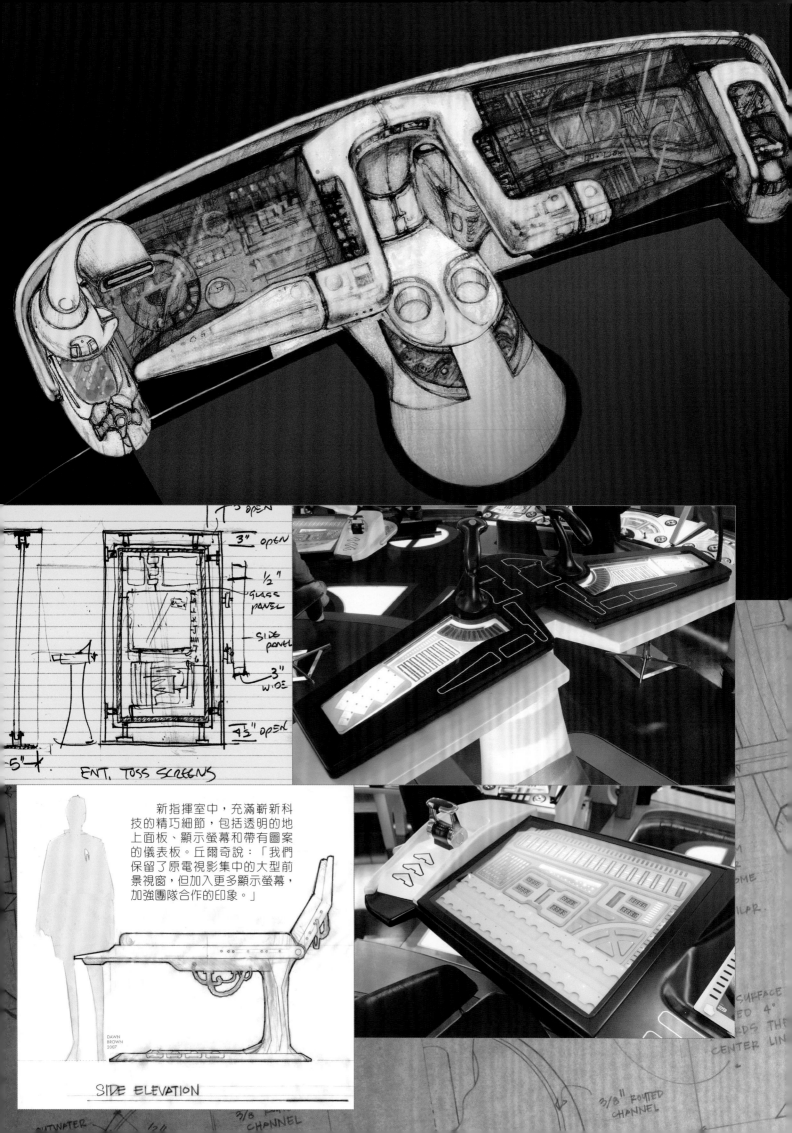

新指揮室中,充滿嶄新科技的精巧細節,包括透明的地上面板、顯示螢幕和帶有圖案的儀表板。丘爾奇說:「我們保留了原電視影集中的大型前景視窗,但加入更多顯示螢幕,加強團隊合作的印象。」

DAWN
BROWN
2007

SIDE ELEVATION

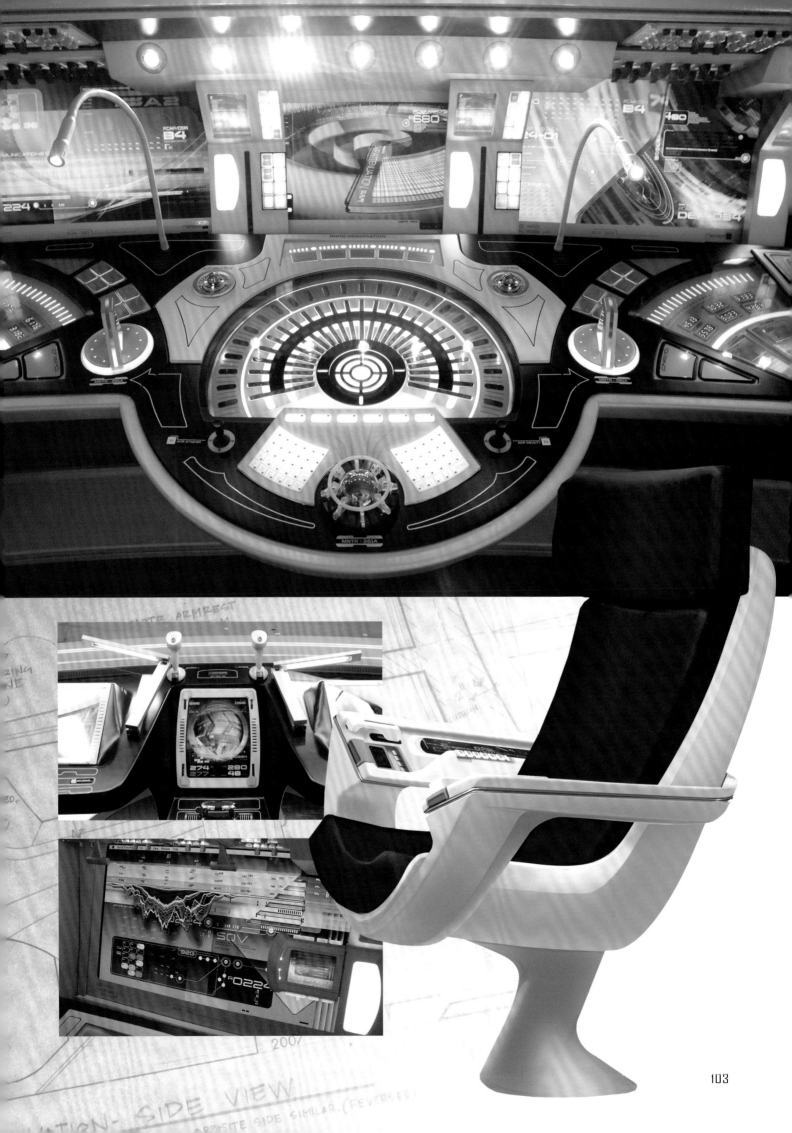

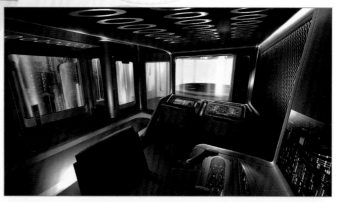

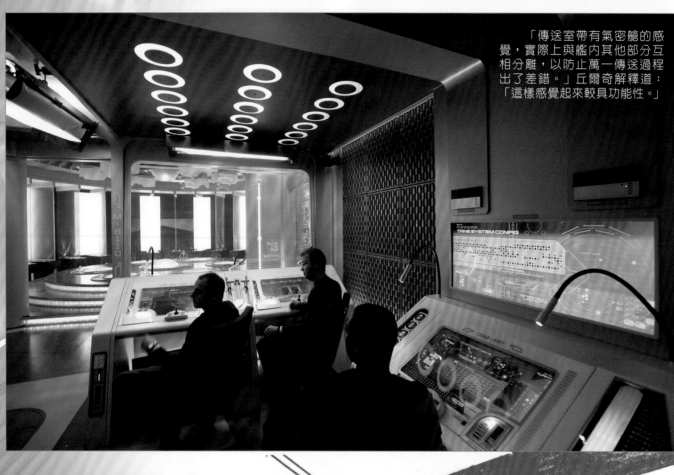

「傳送室帶有氣密艙的感覺，實際上與艦內其他部分互相分離，以防止萬一傳送過程出了差錯。」丘爾奇解釋道：「這樣感覺起來較具功能性。」

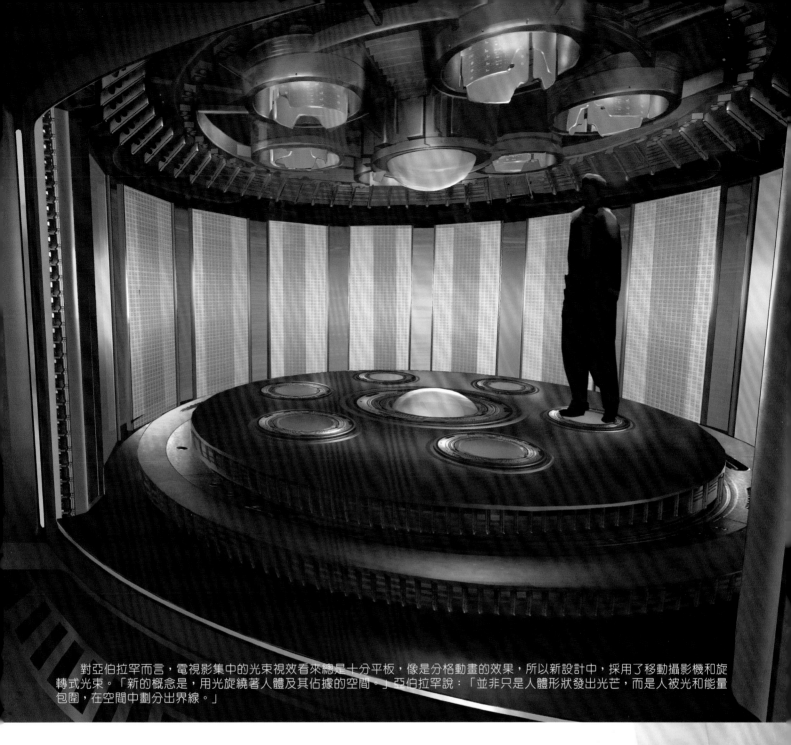

對亞伯拉罕而言，電視影集中的光束視效看來總是十分平板，像是分格動畫的效果，所以新設計中，採用了移動攝影機和旋轉式光束。「新的概念是，用光旋繞著人體及其佔據的空間。」亞伯拉罕說：「並非只是人體形狀發出光芒，而是人被光和能量包圍，在空間中劃分出界線。」

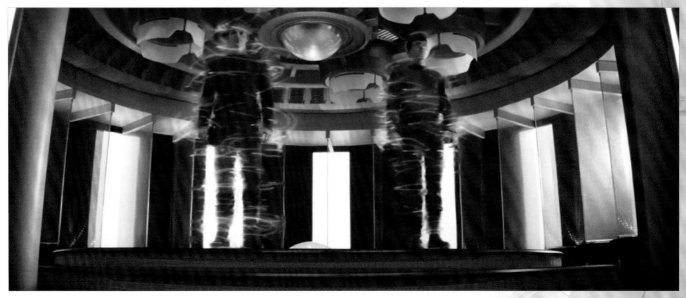

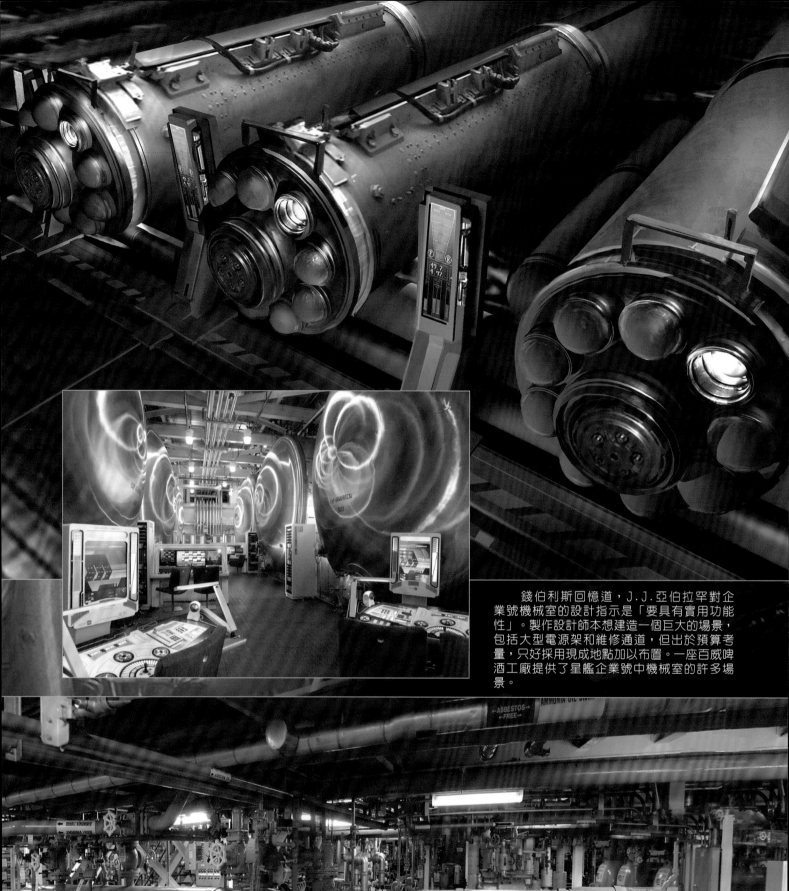

錢伯利斯回憶道，J.J.亞伯拉罕對企
業號機械室的設計指示是「要具有實用功能
性」。製作設計師本想建造一個巨大的場景，
包括大型電源架和維修通道，但出於預算考
量，只好採用現成地點加以布置。一座百威啤
酒工廠提供了星艦企業號中機械室的許多場
景。

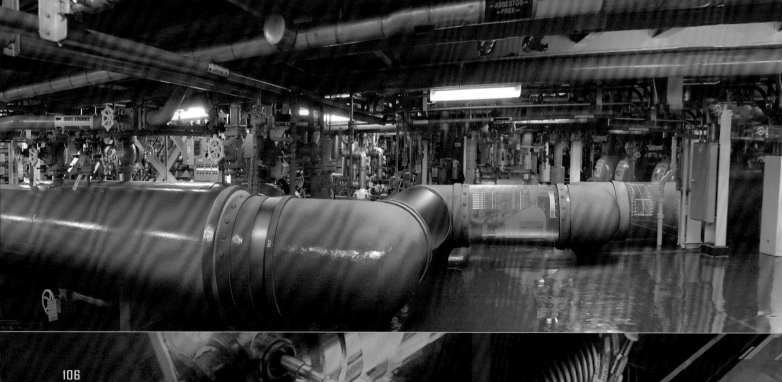

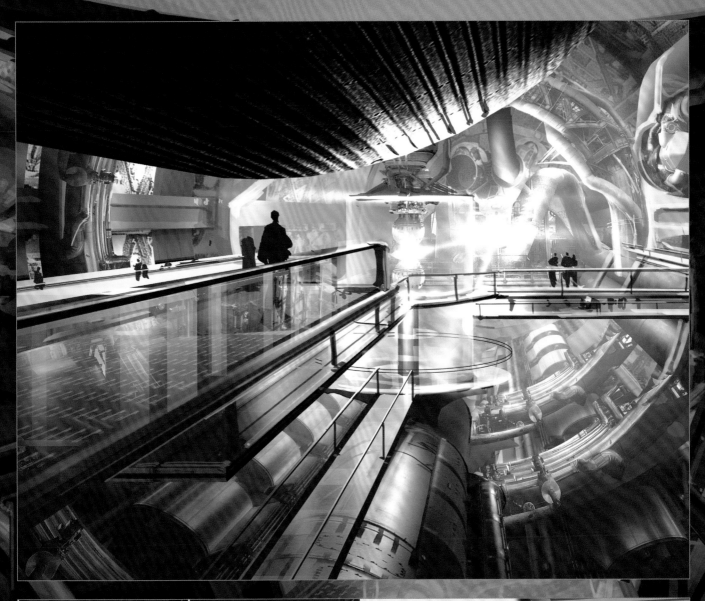

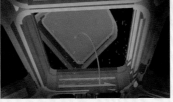

1. Explosive bolts break the seal in the roof doors. This should look like small white bursts.

1.爆炸閃光炸開了屋頂門口的密封條，看來應該像是許多白色的小爆炸。

2. The doors are then sucked out into space along with any debris from the explosive bolt charges

2.緊接著門被吸進太空中，隨之而去的還有爆炸造成的碎屑。

CHQ BH1390 WARP CORE EJECT SEQUENCE OF EVENTS

3.導軌在中途停止，但核心繼續往上，通過屋頂的開口。

3. Guid rails stop half way up and the core continues out through the holes in the roof.

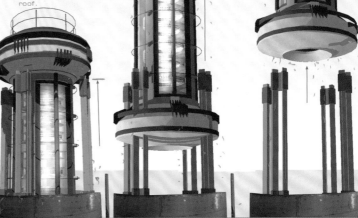

2.艙頂及核心彈出，連接管斷裂。導軌與核心一同往上移動。

2.Core and top of canister pop up and connetcing pipes break. Guid rails move up with core.

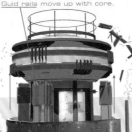

1.爆炸閃光炸開密封條，屋頂面板也以同樣方式炸開了（門飛入太空中）。

1. Eplosive bolts break the seal Panels in the roof explode off in the same manner. (The doors fly off into space)

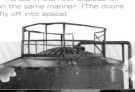

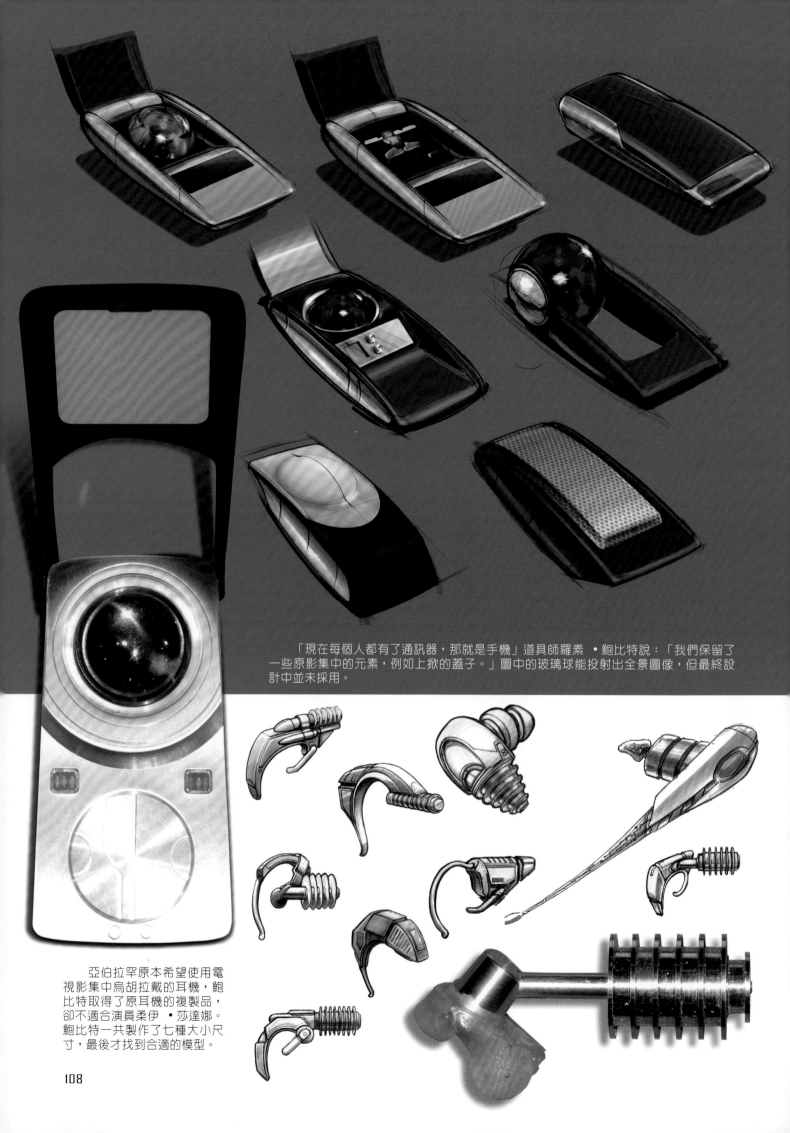

「現在每個人都有了通訊器，那就是手機」道具師羅素・鮑比特說：「我們保留了一些原影集中的元素，例如上掀的蓋子。」圖中的玻璃球能投射出全景圖像，但最終設計中並未採用。

亞伯拉罕原本希望使用電視影集中烏胡拉戴的耳機，鮑比特取得了原耳機的複製品，卻不適合演員柔伊・莎達娜。鮑比特一共製作了七種大小尺寸，最後才找到合適的模型。

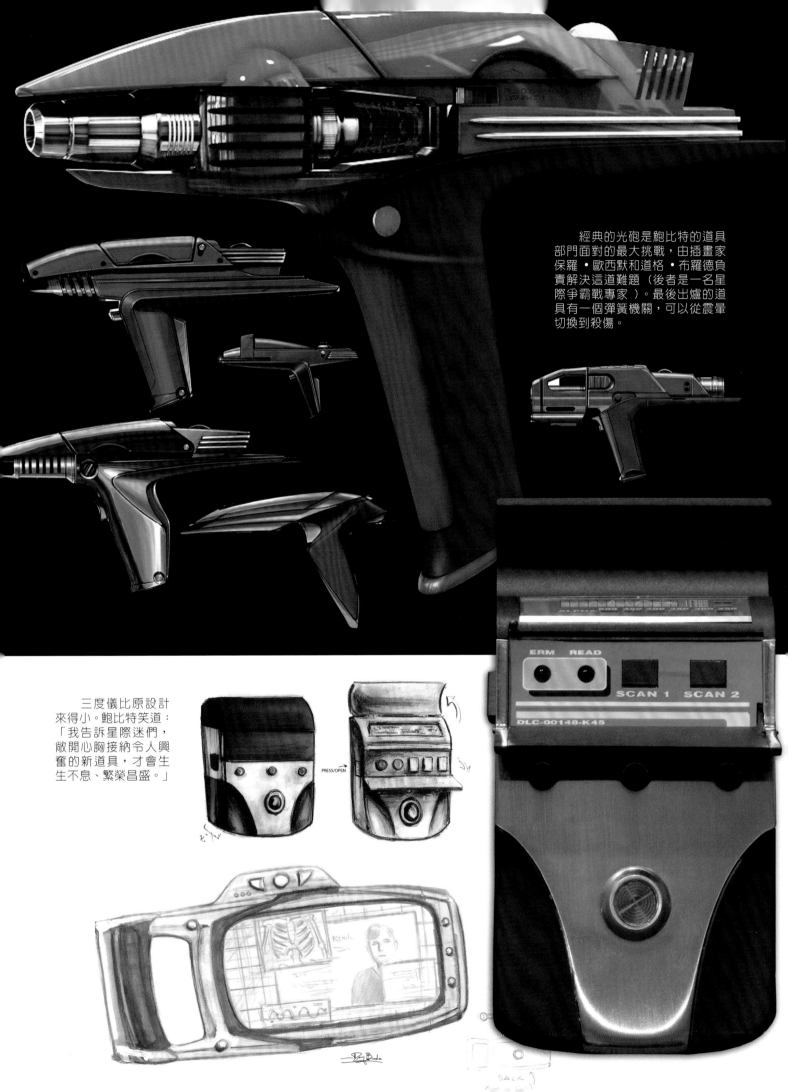

經典的光砲是鮑比特的道具部門面對的最大挑戰,由插畫家保羅・歐西默和道格・布羅德負責解決這道難題(後者是一名星際爭霸戰專家)。最後出爐的道具有一個彈簧機關,可以從震暈切換到殺傷。

三度儀比原設計來得小。鮑比特笑道:「我告訴星際迷們,敞開心胸接納令人興奮的新道具,才會生生不息、繁榮昌盛。」

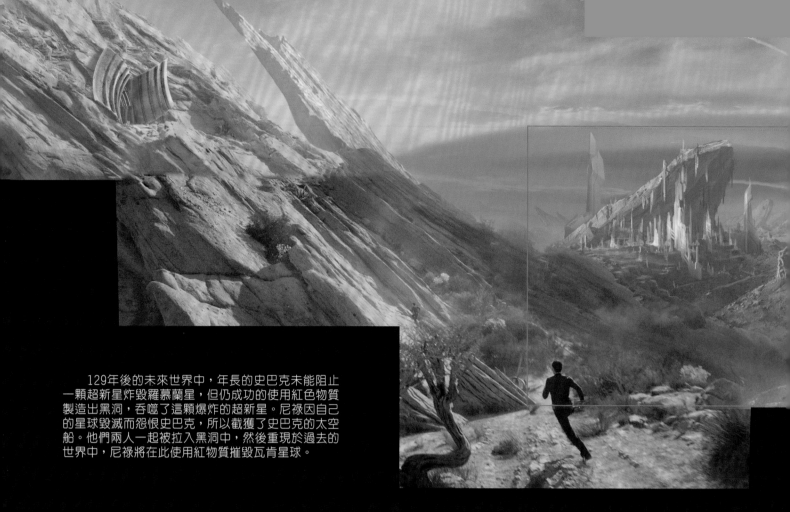

129年後的未來世界中，年長的史巴克未能阻止一顆超新星炸毀羅慕蘭星，但仍成功的使用紅色物質製造出黑洞，吞噬了這顆爆炸的超新星。尼祿因自己的星球毀滅而怨恨史巴克，所以截獲了史巴克的太空船。他們兩人一起被拉入黑洞中，然後重現於過去的世界中，尼祿將在此使用紅物質摧毀瓦肯星球。

瓦肯星球毀滅

下圖：瓦肯星球凱崔克岩拱的概念圖。在原計畫中，此空間十分巨大，但實際製作時縮小了。一系列三角形的階梯變成一道簡單的階梯，水柱或能量光束的主意也被亞伯拉罕取消了，艾力克斯回憶道，亞伯拉罕認為這顯得太「魔幻」了。

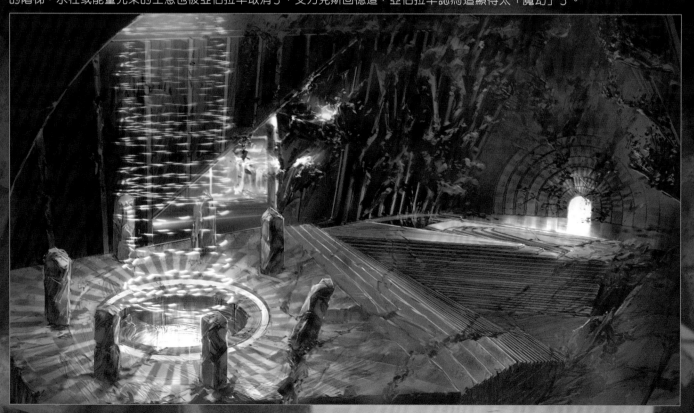

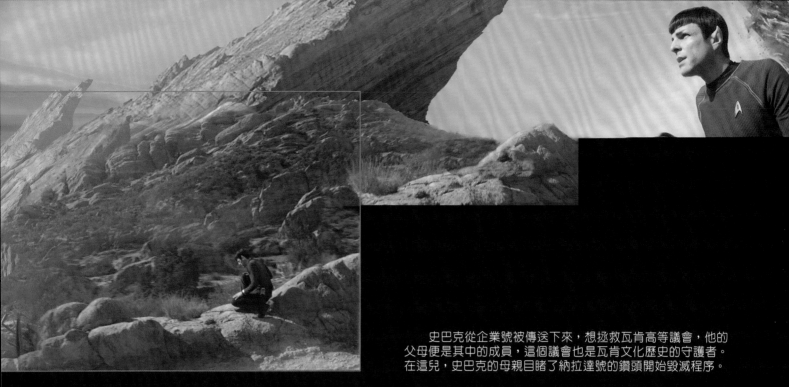

　　史巴克從企業號被傳送下來，想拯救瓦肯高等議會，他的
父母便是其中的成員，這個議會也是瓦肯文化歷史的守護者。
在這兒，史巴克的母親目睹了納拉達號的鑽頭開始毀滅程序。

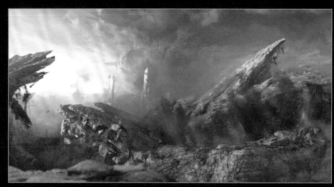

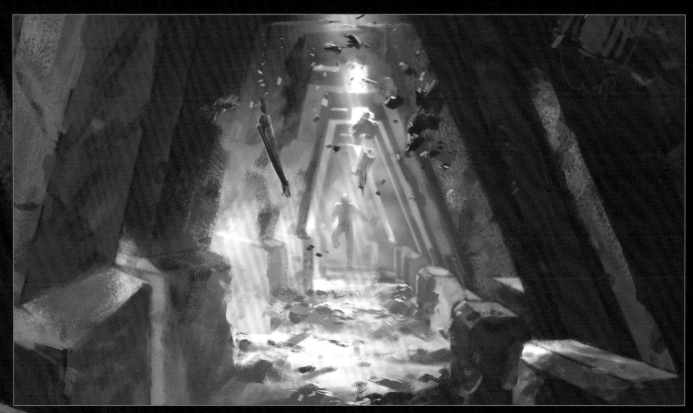

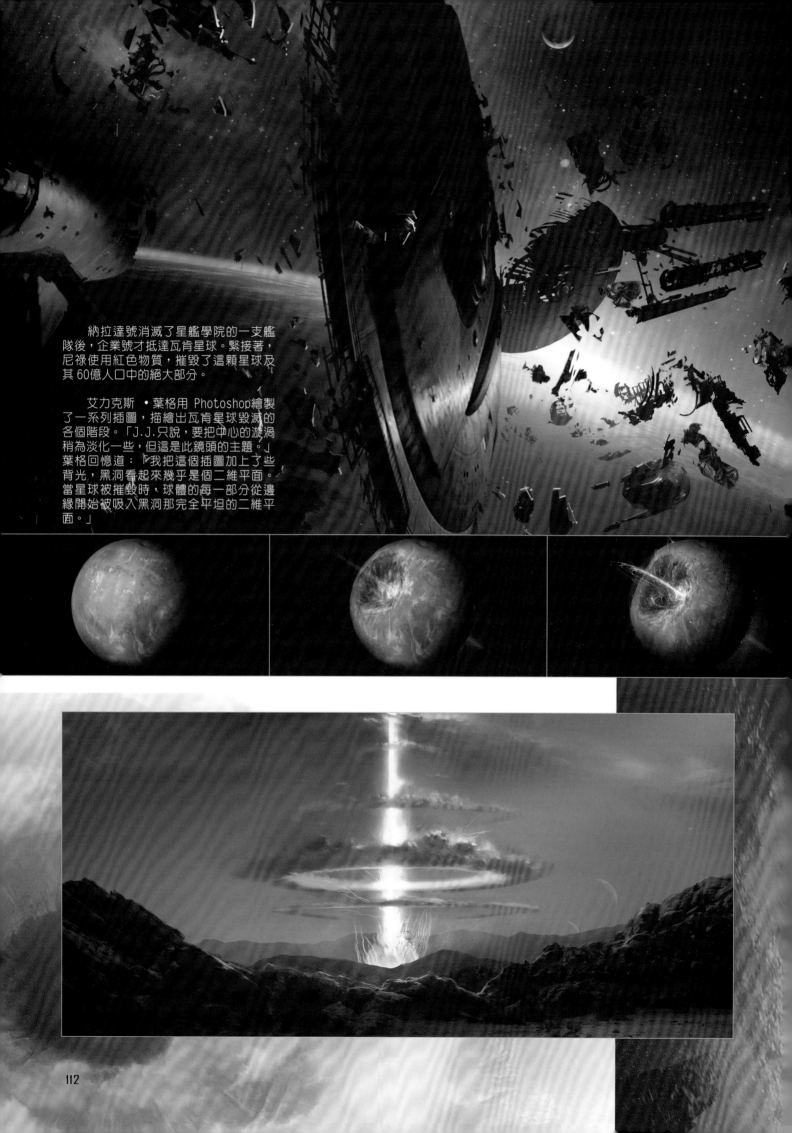

納拉達號消滅了星艦學院的一支艦隊後，企業號才抵達瓦肯星球。緊接著，尼祿使用紅色物質，摧毀了這顆星球及其 60 億人口中的絕大部分。

艾力克斯 • 葉格用 Photoshop 繪製了一系列插圖，描繪出瓦肯星球毀滅的各個階段。「J.J.只說，要把中心的漩渦稍為淡化一些，但這是此鏡頭的主題。」葉格回憶道：「我把這個插圖加上了些背光，黑洞看起來幾乎是個二維平面。當星球被摧毀時，球體的每一部分從邊緣開始被吸入黑洞那完全平坦的二維平面。」

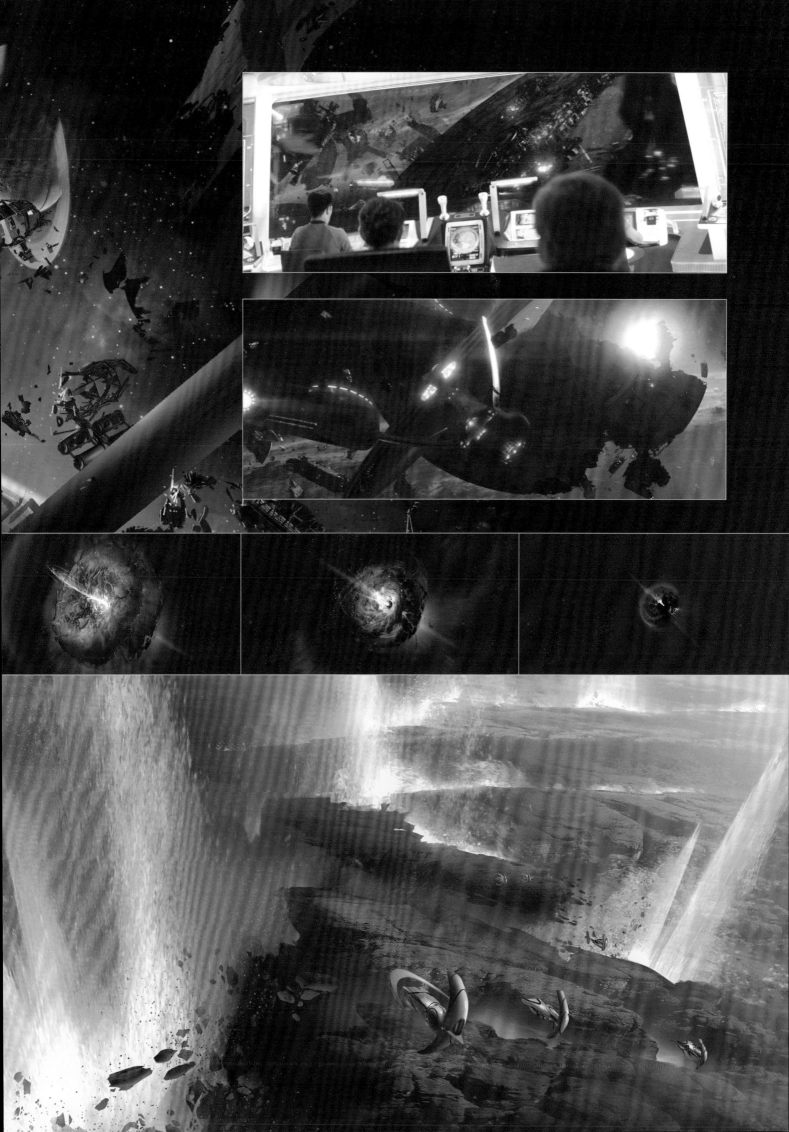

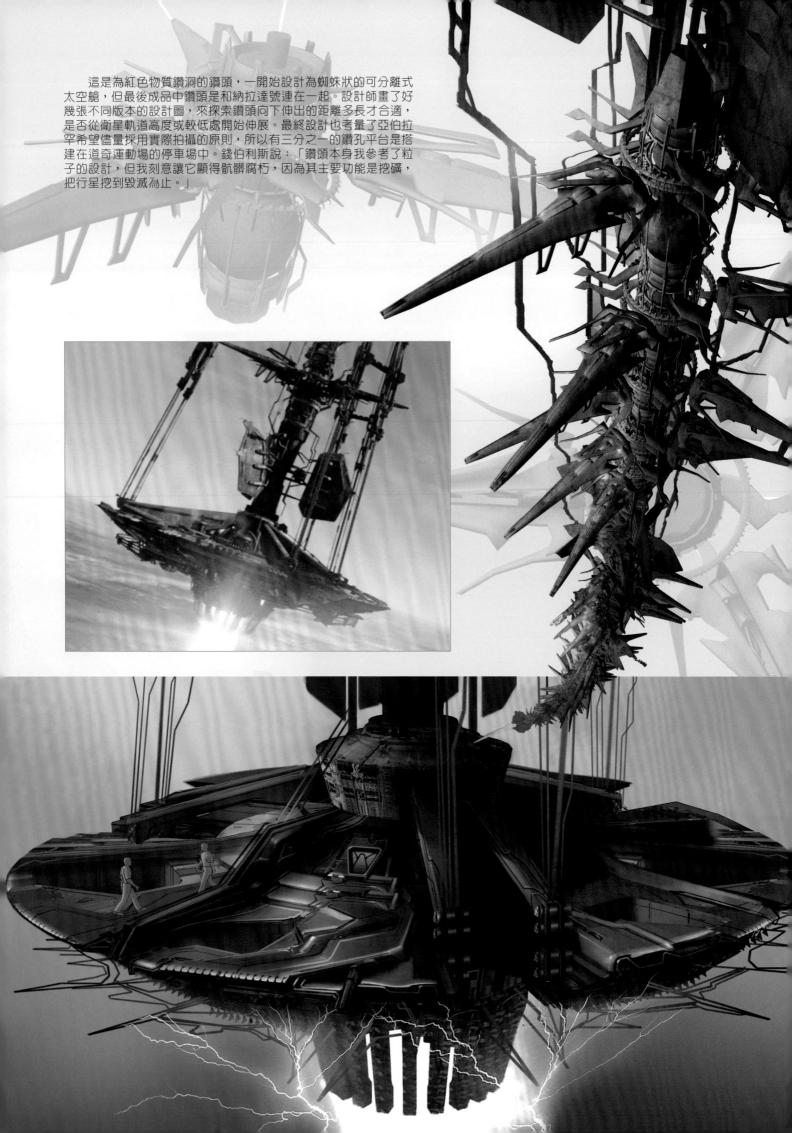

這是為紅色物質鑽洞的鑽頭，一開始設計為蜘蛛狀的可分離式太空艙，但最後成品中鑽頭是和納拉達號連在一起。設計師畫了好幾張不同版本的設計圖，來探索鑽頭向下伸出的距離多長才合適，是否從衛星軌道高度或較低處開始伸展。最終設計也考量了亞伯拉罕希望儘量採用實際拍攝的原則，所以有三分之一的鑽孔平台是搭建在道奇運動場的停車場中。錢伯利斯說：「鑽頭本身我參考了粒子的設計，但我刻意讓它顯得骯髒腐朽，因為其主要功能是挖礦，把行星挖到毀滅為止。」

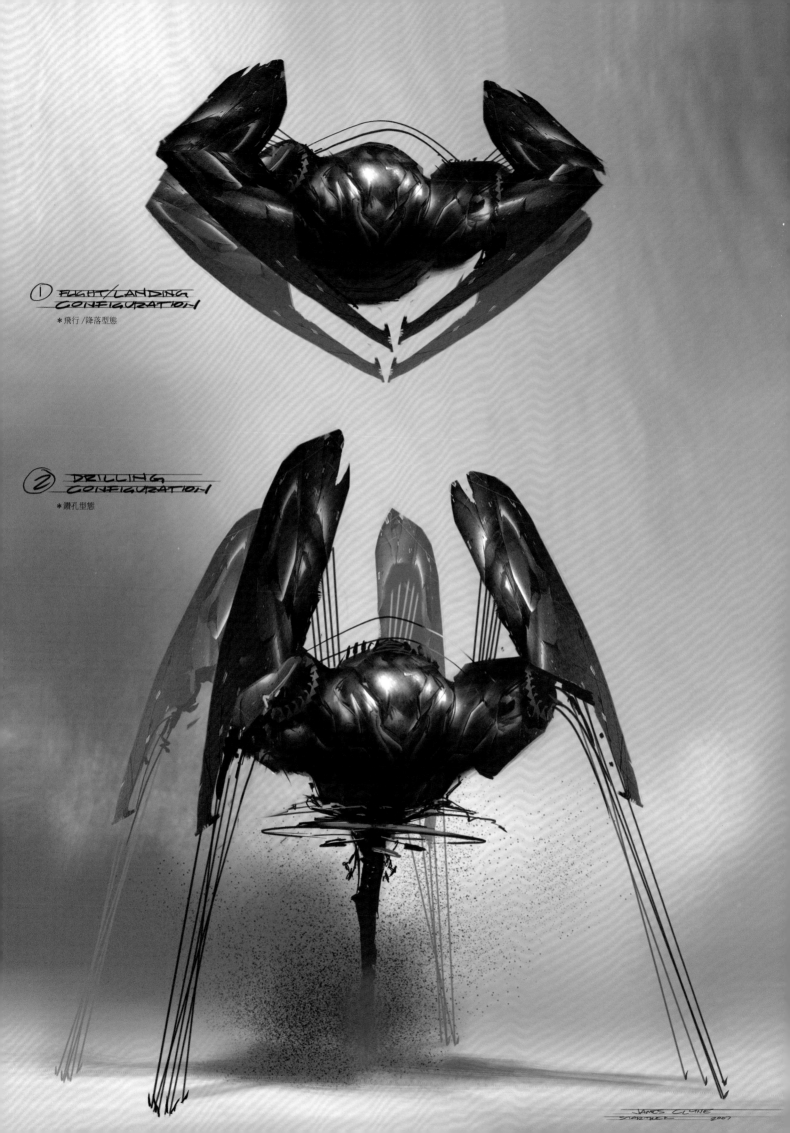

① FLIGHT/LANDING
CONFIGURATION
＊飛行/降落型態

② DRILLING
CONFIGURATION
＊鑽孔型態

「太空跳躍從一開始就是我構思出來的。」製作人戴蒙・林德羅夫說：「原先的大膽想法就是：『如果讓主角從太空中進行高空跳躍下來，放到連續動作鏡頭中，不知效果如何？』」結果這就成了電影中價值數百萬美元的十五分鐘。我們依照視覺預覽計

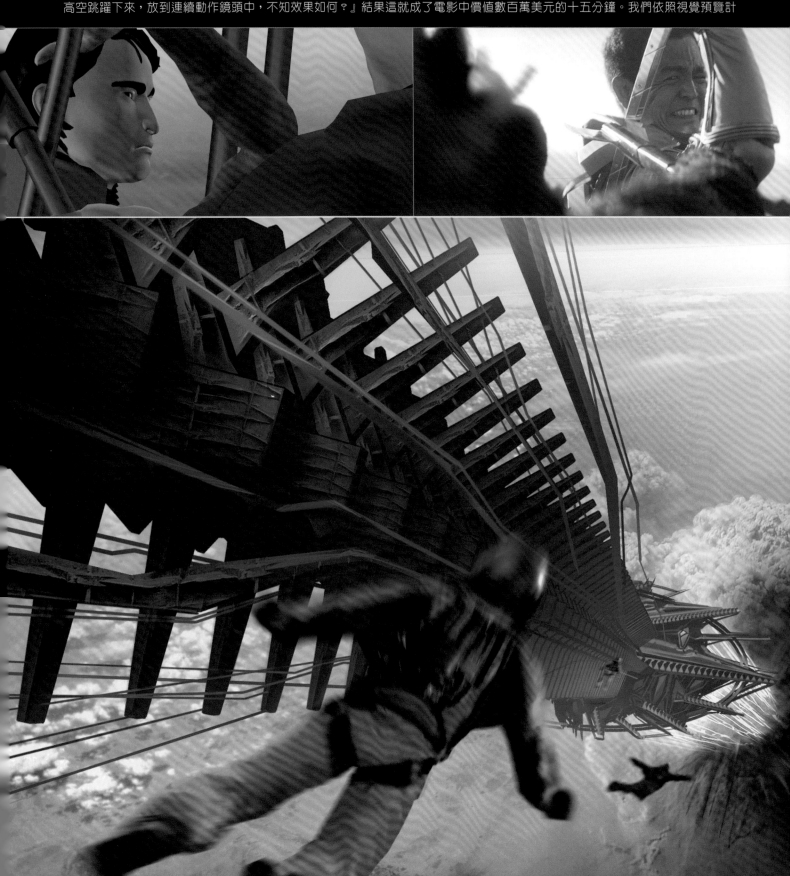

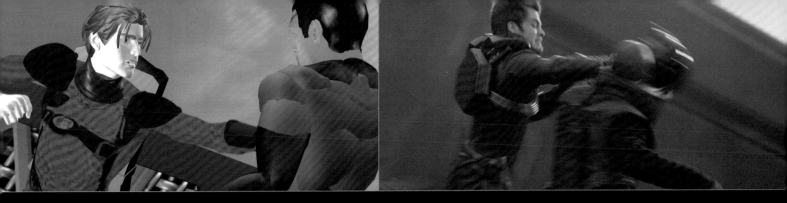

算開支，得出的數字非常龐大。如何用較少視效、較多實拍來敘述同樣的故事？我不斷聽到『要控制住開支』的聲音。因為有才華洋溢的視效人員的協助，我們的確把開支控制住了，但 J.J.最後還是超出預算甚多。」

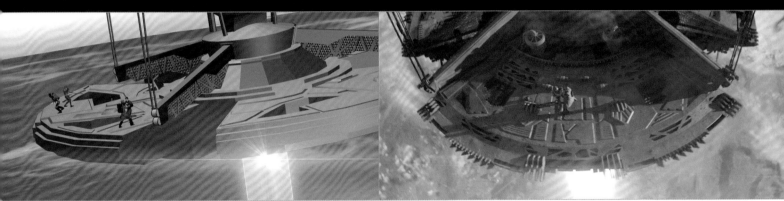

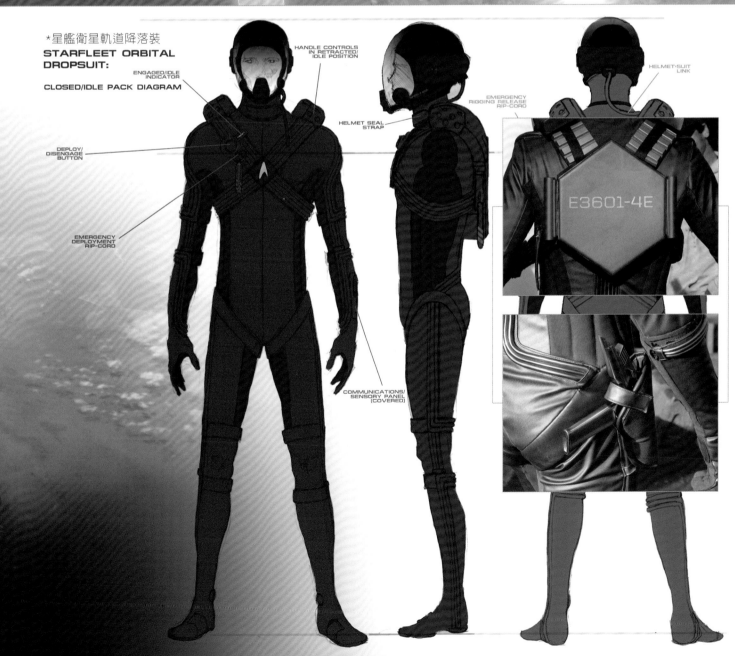

★星艦衛星軌道降落裝

STARFLEET ORBITAL
DROPSUIT:

CLOSED/IDLE PACK DIAGRAM

HANDLE CONTROLS
IN RETRACTED/
IDLE POSITION

ENGAGED/IDLE
INDICATOR

HELMET SEAL
STRAP

DEPLOY/
DISENGAGE
BUTTON

EMERGENCY
DEPLOYMENT
RIP-CORD

EMERGENCY
RIGGING RELEASE
RIP-CORD

HELMET-SUIT
LINK

E3601-4E

COMMUNICATIONS/
SENSORY PANEL
(COVERED)

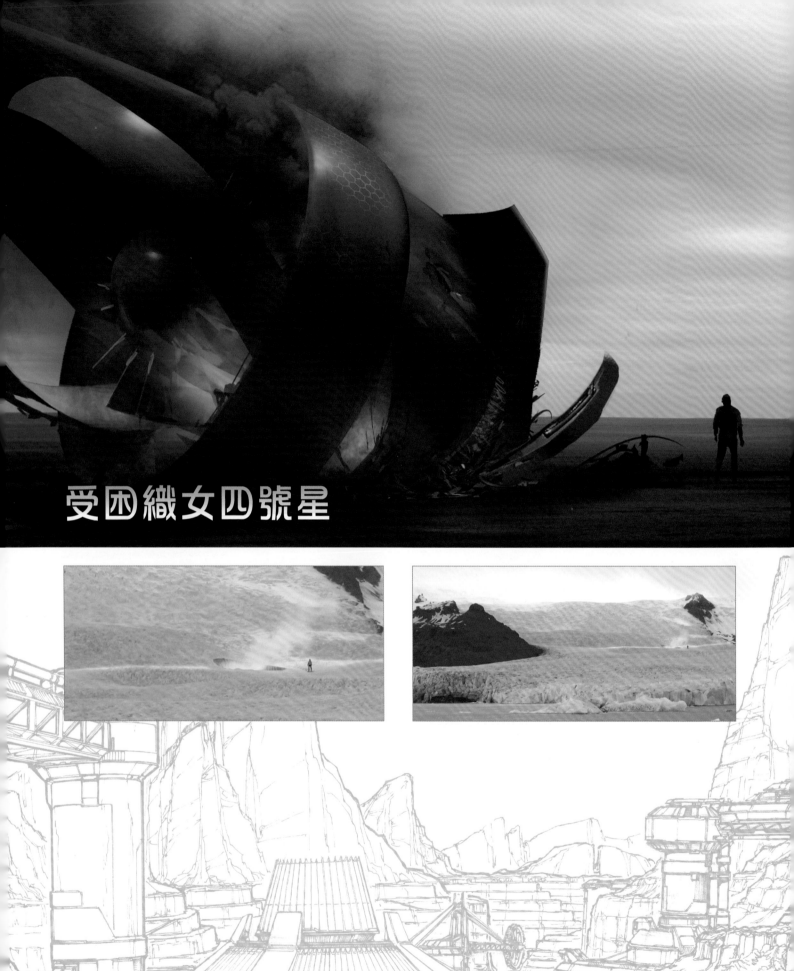

受困織女四號星

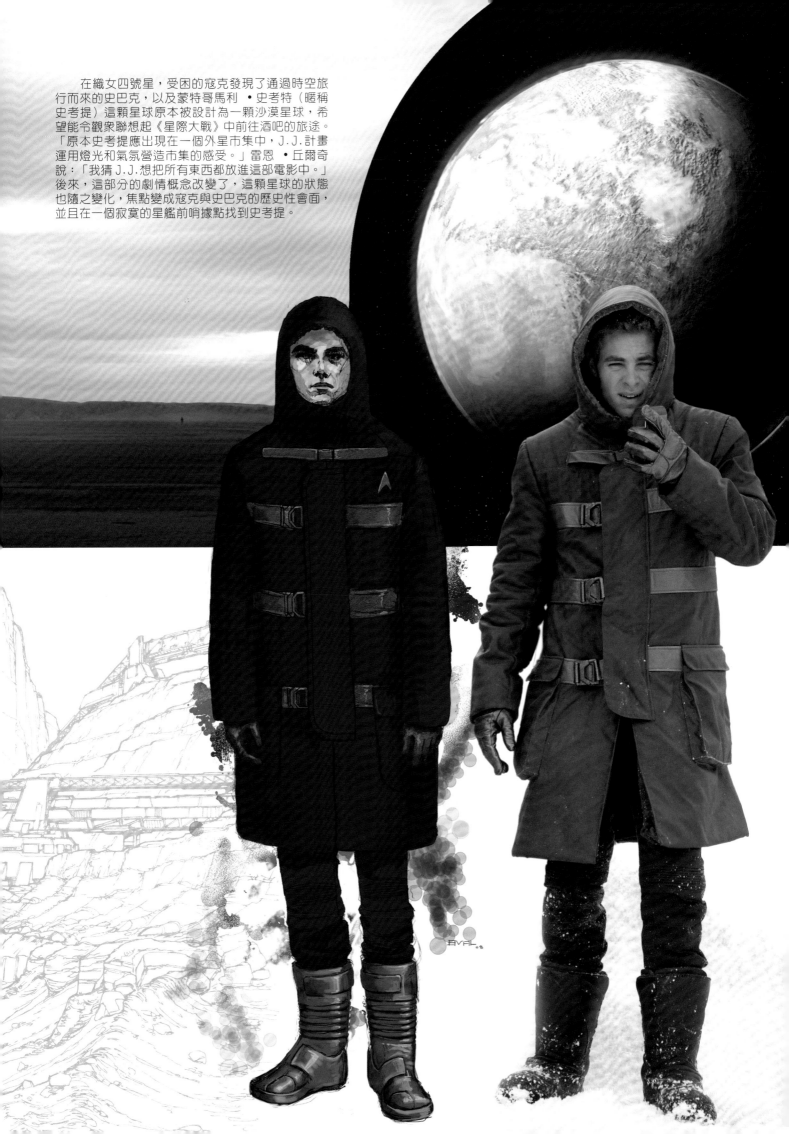

在織女四號星，受困的寇克發現了通過時空旅
行而來的史巴克，以及蒙特哥馬利・史考特（暱稱
史考提）這顆星球原本被設計為一顆沙漠星球，希
望能令觀眾聯想起《星際大戰》中前往酒吧的旅途。
「原本史考提應出現在一個外星市集中，J.J.計畫
運用燈光和氣氛營造市集的感受。」雷恩・丘爾奇
說：「我猜J.J.想把所有東西都放進這部電影中。」
後來，這部分的劇情概念改變了，這顆星球的狀態
也隨之變化，焦點變成寇克與史巴克的歷史性會面，
並且在一個寂寞的星艦前哨據點找到史考提。

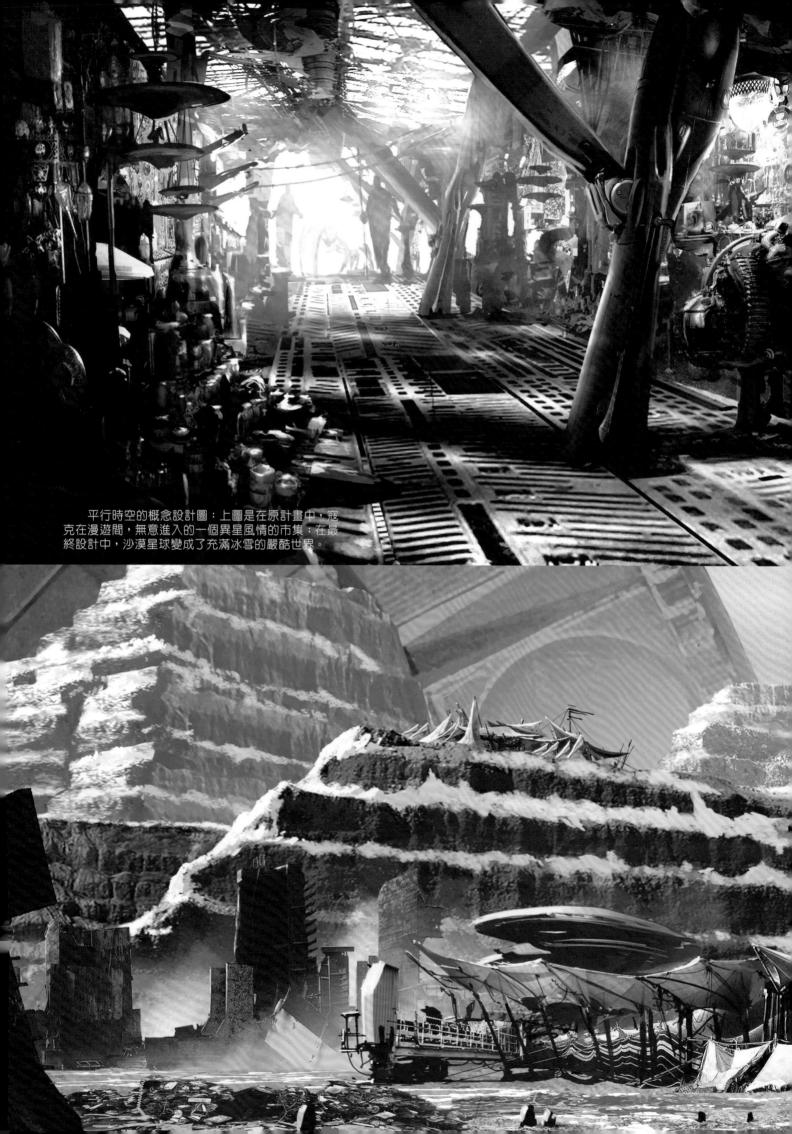

平行時空的概念設計圖：上圖是在原計畫中，寇克在漫遊間，無意進入的一個異星風情的市集；在最終設計中，沙漠星球變成了充滿冰雪的嚴酷世界。

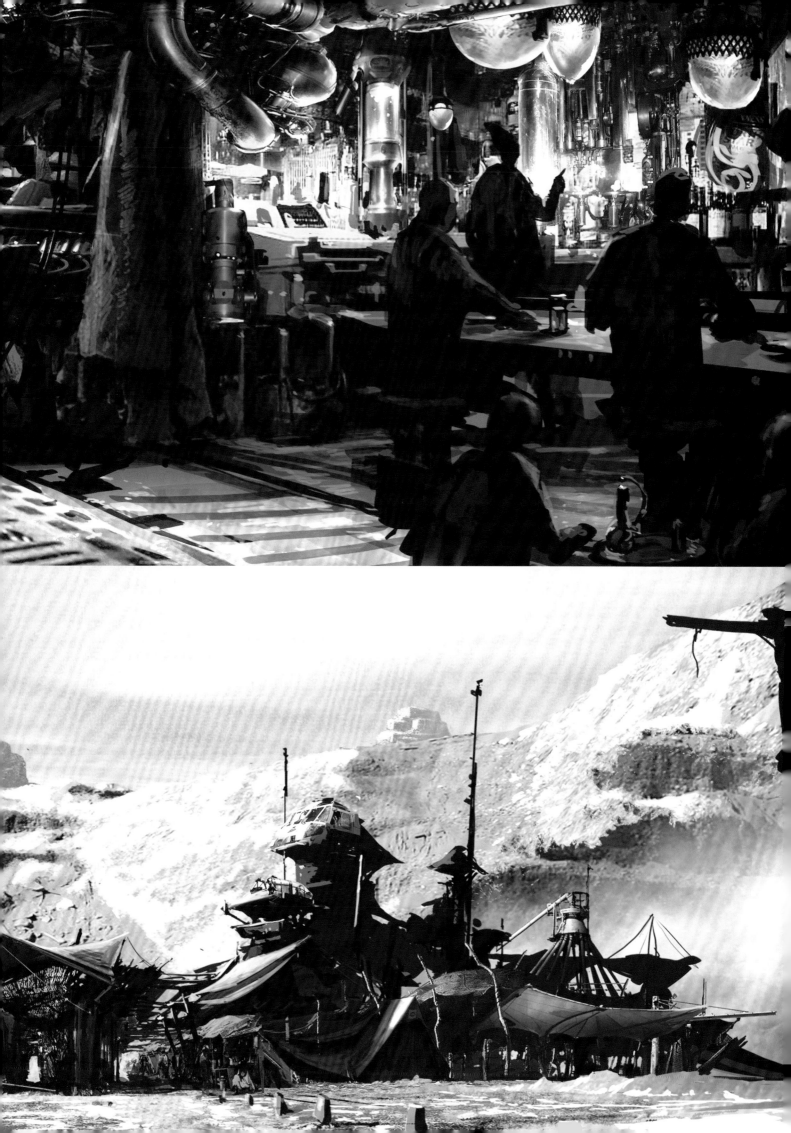

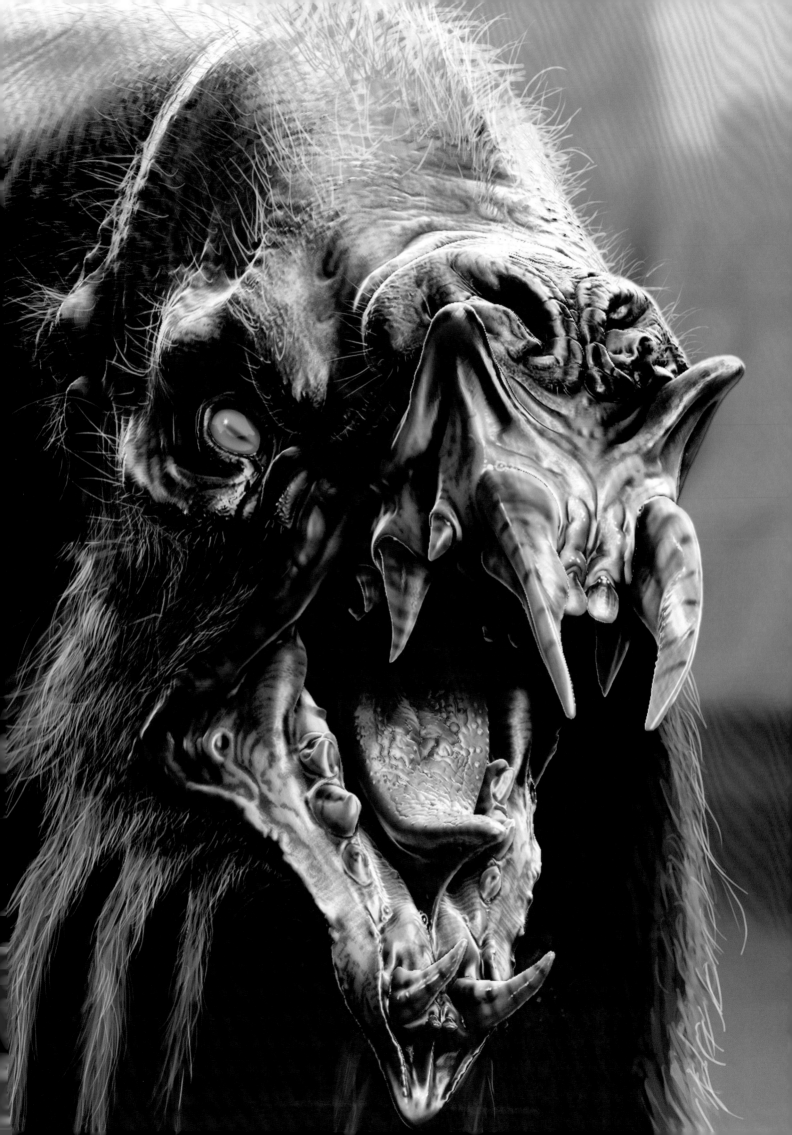

EST. SHOT of ICE PLANET

＊鏡頭照出此星球的約略面貌

CLOSE UP, "WHERE AM I "?

＊特寫「我在哪裡？」

PULL OUT REVEALS KIRK ON ICE SHEET

＊鏡頭拉遠，顯示寇克站在冰面上

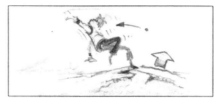

"THUMP" A BUMP FROM BELOW

＊「碰！」冰下傳來撞擊聲

ABOVE KIRK ON ICE, SOMETHING MOVES BELOW

＊寇克站在冰上，下方有樣東西在移動

UNAWARE, KIRK INVESTIGATES "MOUND"

＊寇克不知道發生了什麼事，蹲下來檢視冰丘

WE EXPECT IT TO BLOW THROUGH IN FOREGROUND, BUT INSTEAD....

＊我們本以為這樣東西會在前景冒出來，但恰好相反

THE CHASE BEGINS

＊追逐開始了

尼弗爾創造的這隻怪物，在原先呈遞給亞伯拉罕的提案中，是織女四號星上的一個誤導線索。原本這隻大雪怪想吃掉寇克，卻被另一隻更大的紅色怪獸吃掉了。最終的設計融合了北極熊和哥斯拉於一體，特徵反映在怪獸的暱稱「極地斯拉」上，但其正式名稱是德拉戈利亞。

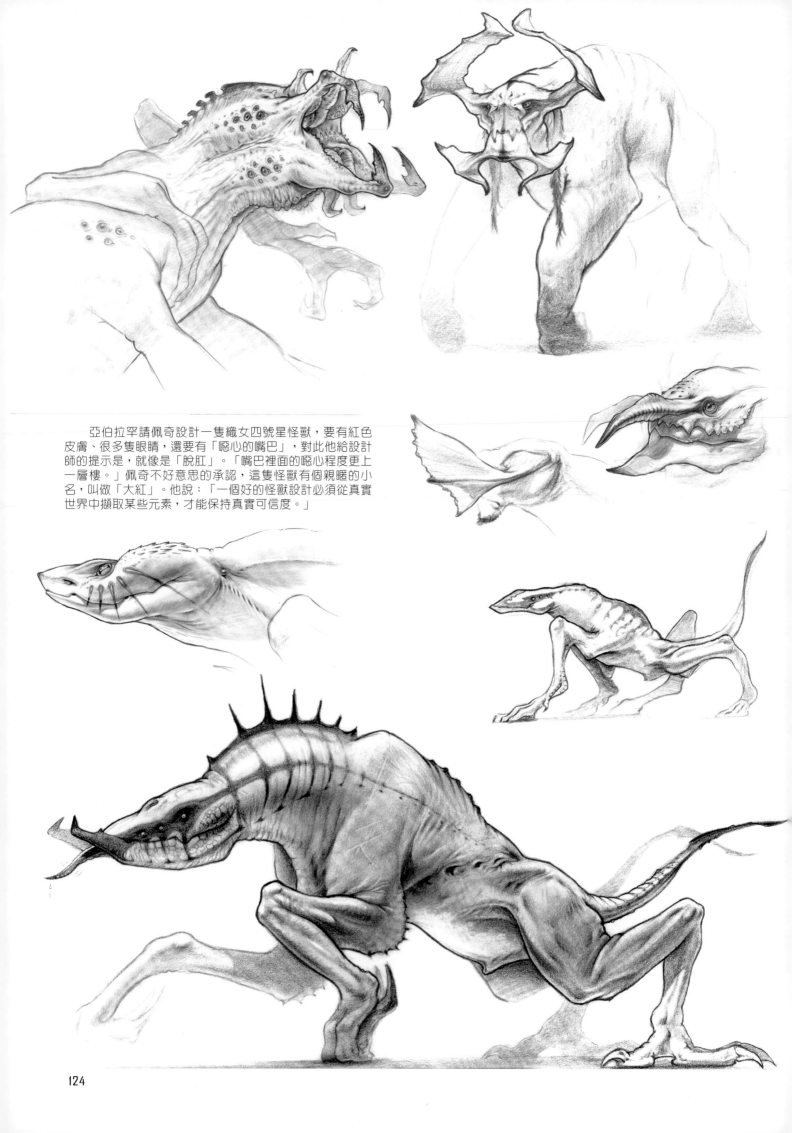

亞伯拉罕請佩奇設計一隻織女四號星怪獸，要有紅色皮膚、很多隻眼睛，還要有「噁心的嘴巴」，對此他給設計師的提示是，就像是「脫肛」。「嘴巴裡面的噁心程度更上一層樓。」佩奇不好意思的承認，這隻怪獸有個親暱的小名，叫做「大紅」。他說：「一個好的怪獸設計必須從真實世界中擷取某些元素，才能保持真實可信度。」

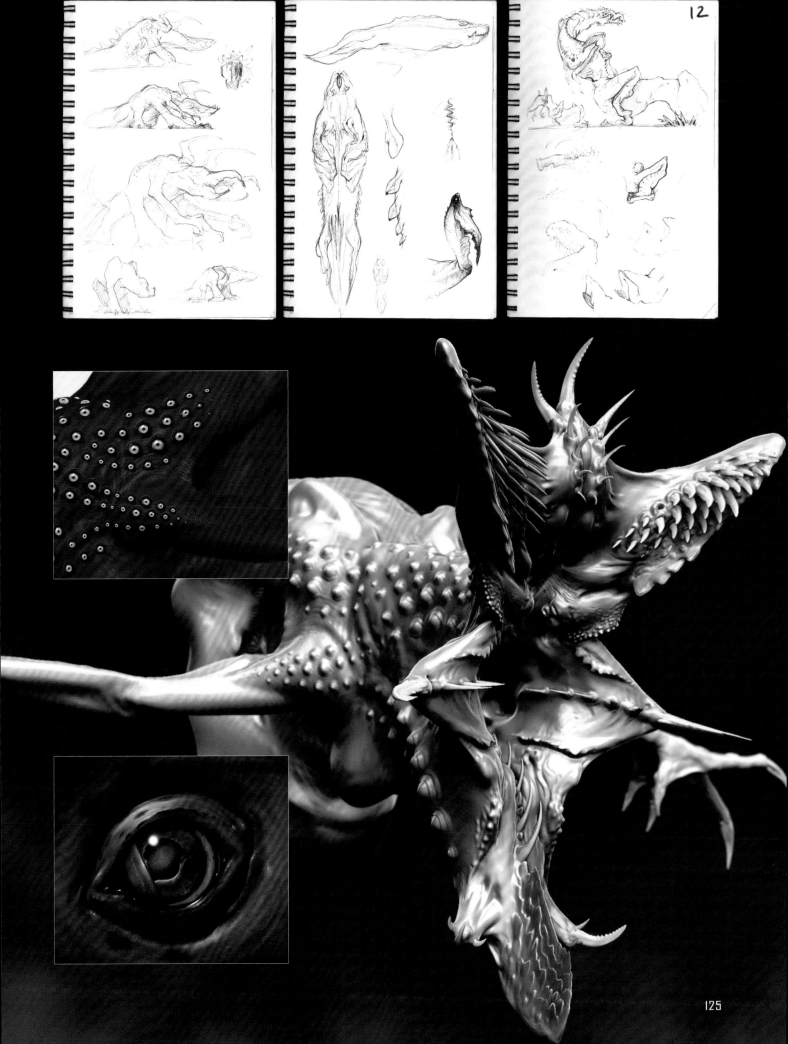

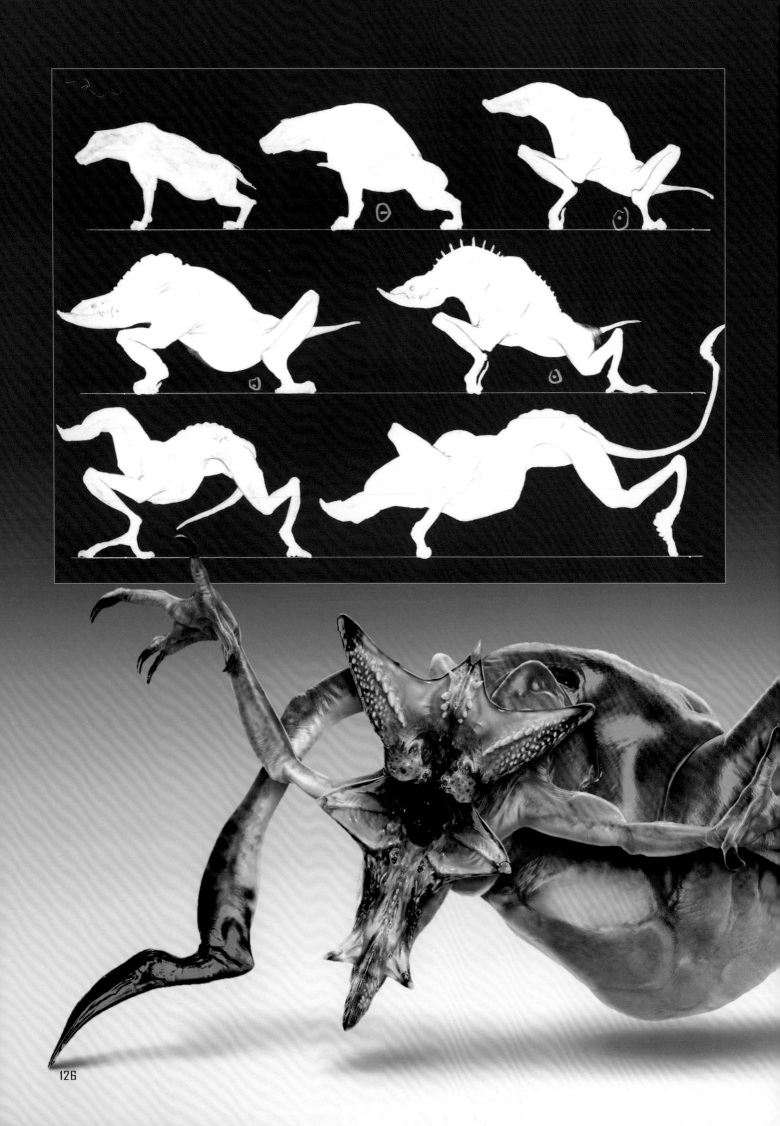

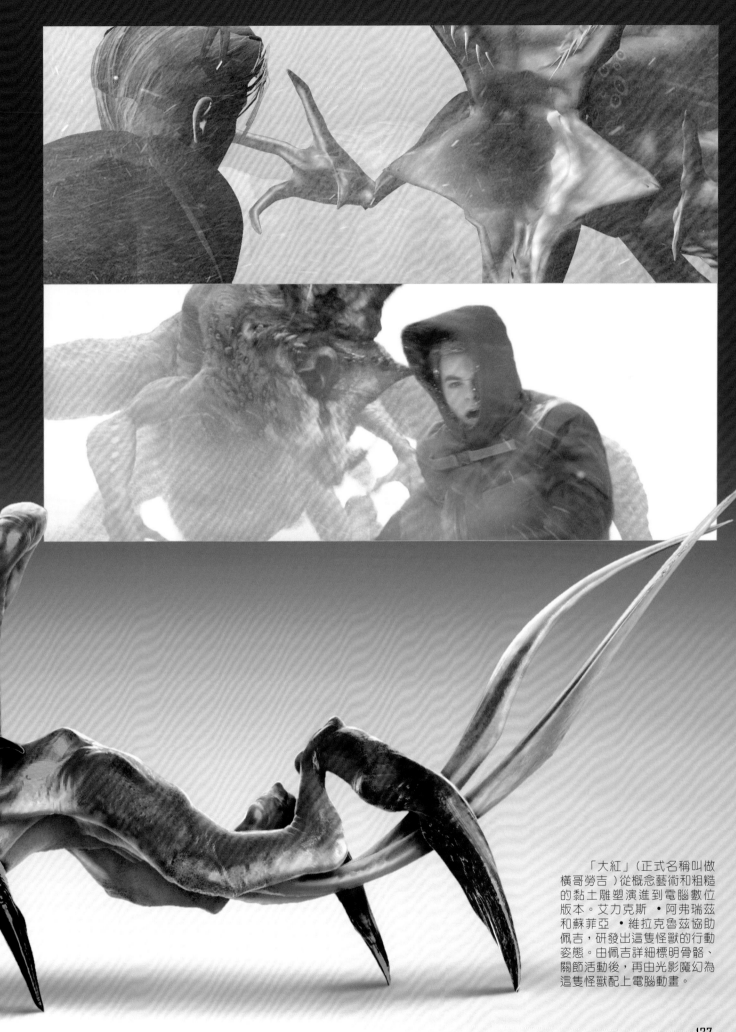

「大紅」（正式名稱叫做橫哥勞吉）從概念藝術和粗糙的黏土雕塑演進到電腦數位版本。艾力克斯‧阿弗瑞茲和蘇菲亞‧維拉克魯茲協助佩吉，研發出這隻怪獸的行動姿態。由佩吉詳細標明骨骼、關節活動後，再由光影魔幻為這隻怪獸配上電腦動畫。

127

「我對這部片的製作設計留下了深刻印象，不但保留了原作的精神，更進而演化成可信的未來世界美學。」扮演史考提的賽門・佩格說：「我上工的第一天，就被帶領參觀了設計部門，看到了所有概念設計、模型和完成的道具。如此一來演員們能發展出自己的想法，設想這部片看起來、感覺起來會是什麼樣。」

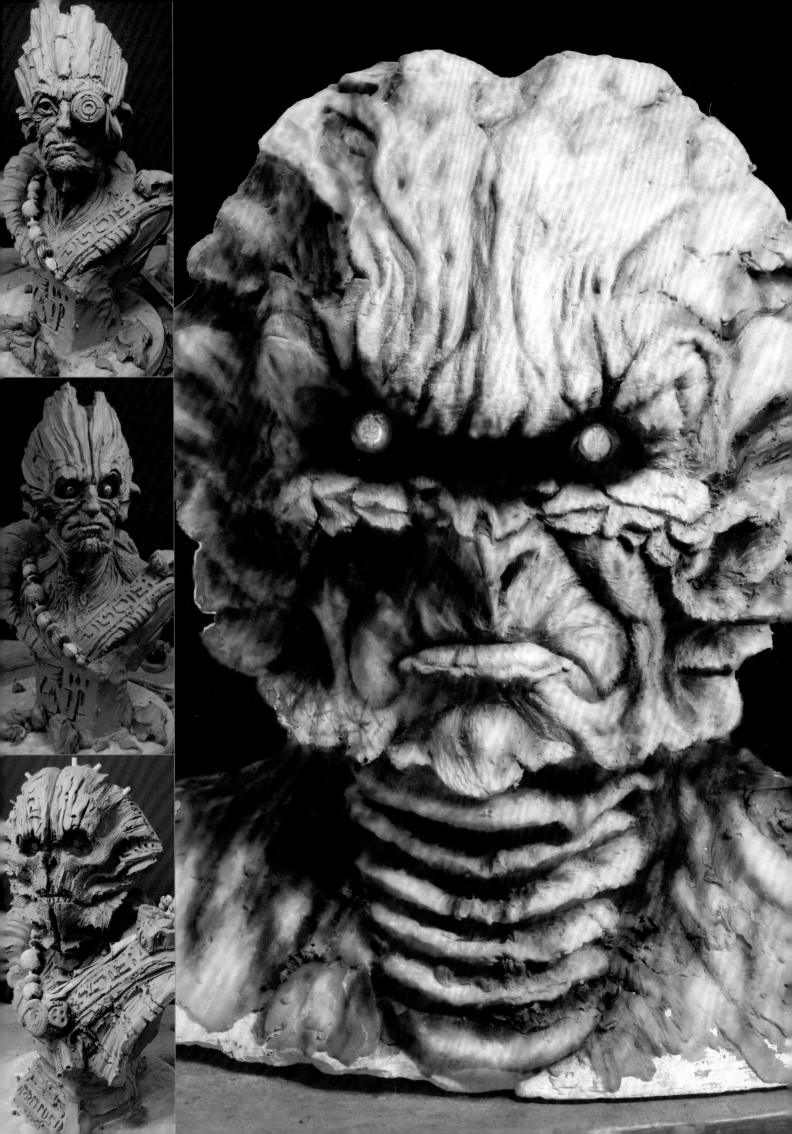

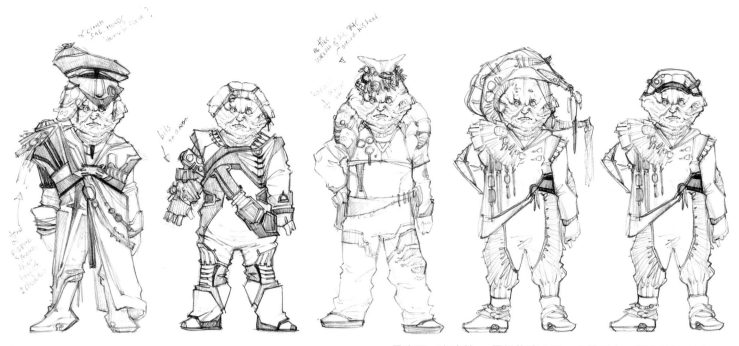

昆塞爾（由迪普・羅伊飾演）是一名外星人，與史考提共同駐守荒涼偏僻的織女四號星。這個角色頭上戴了全副面具，除了眼睛之外的部分都遮住了。「若能看見人的眼睛，仍然不夠像外星人。」光影魔幻的葉格解釋道：「為了增添奇異的風貌，我們在眼睛窪窪處加上反射亮光的桿狀物。J.J.描述他想要的效果說，這就像是金屬鉛筆頭。」

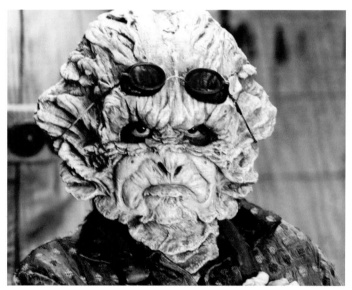

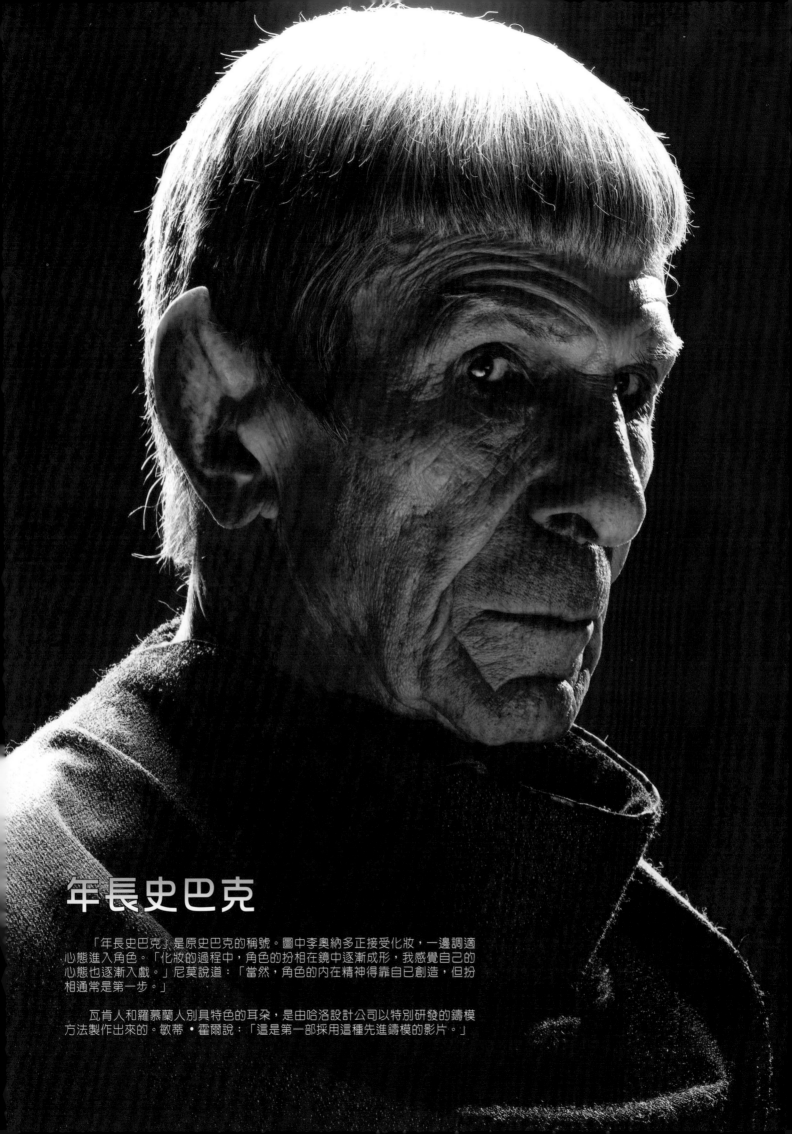

年長史巴克

「年長史巴克」是原史巴克的稱號。圖中李奧納多正接受化妝，一邊調適心態進入角色。「化妝的過程中，角色的扮相在鏡中逐漸成形，我感覺自己的心態也逐漸入戲。」尼莫說道：「當然，角色的內在精神得靠自己創造，但扮相通常是第一步。」

瓦肯人和羅慕蘭人別具特色的耳朵，是由哈洛設計公司以特別研發的鑄模方法製作出來的。敏蒂・霍爾說：「這是第一部採用這種先進鑄模的影片。」

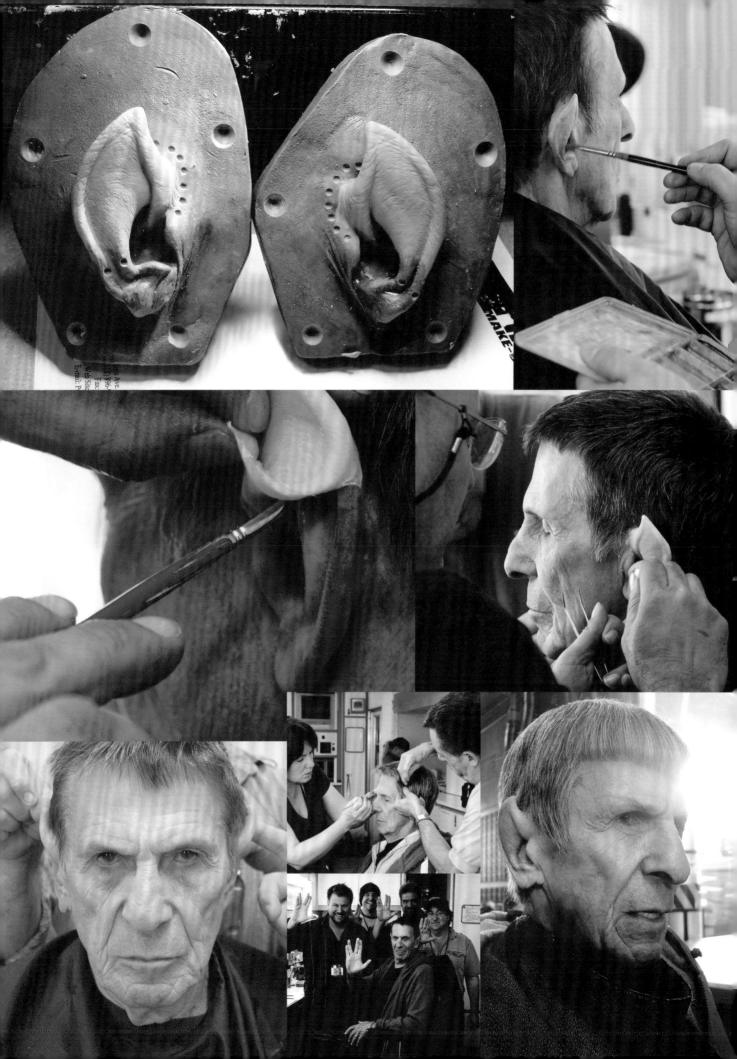

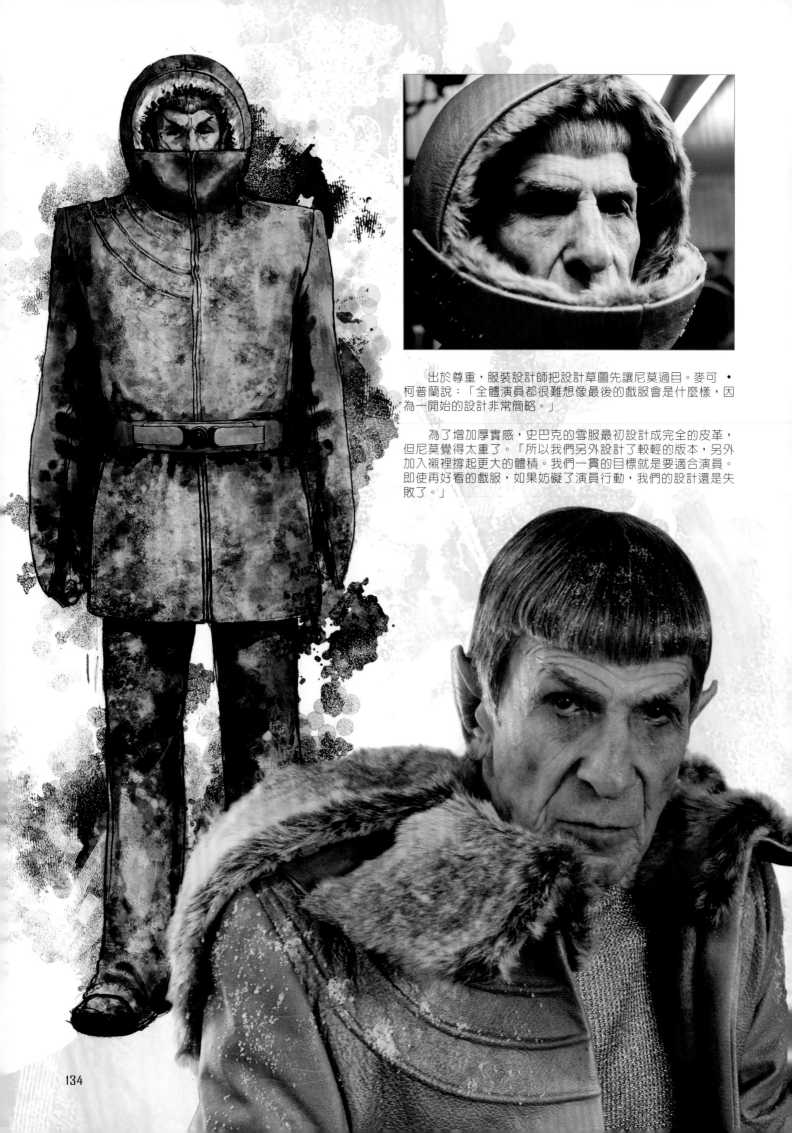

出於尊重，服裝設計師把設計草圖先讓尼莫過目。麥可 • 柯普蘭說：「全體演員都很難想像最後的戲服會是什麼樣，因為一開始的設計非常簡略。」

為了增加厚實感，史巴克的雪服最初設計成完全的皮革，但尼莫覺得太重了。「所以我們另外設計了較輕的版本，另外加入襯裡撐起更大的體積。我們一貫的目標就是要適合演員。即使再好看的戲服，如果妨礙了演員行動，我們的設計還是失敗了。」

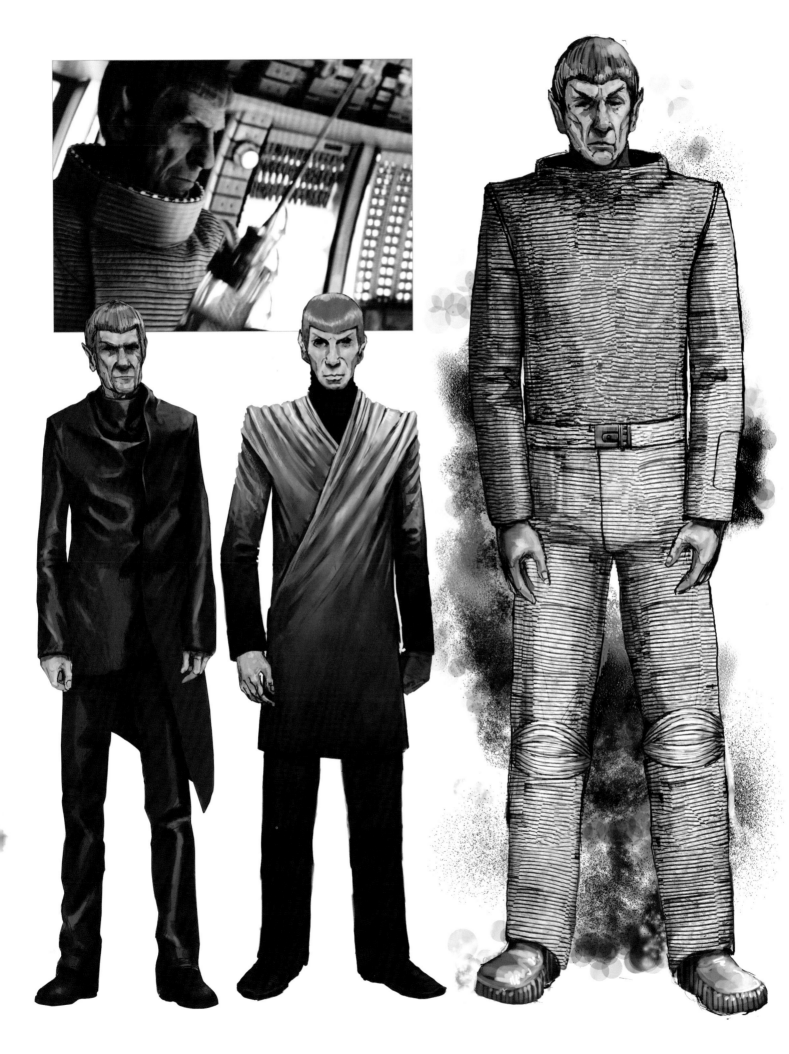

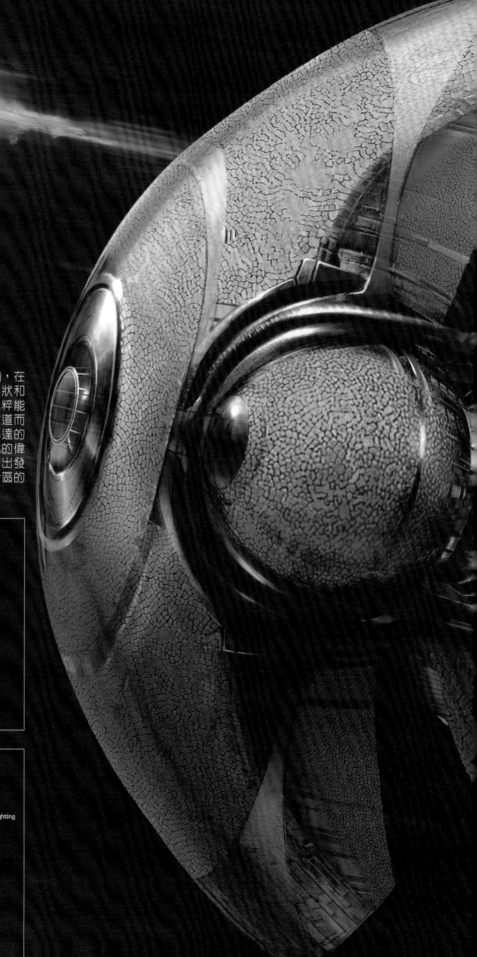

水母太空船

　　年長和年輕史巴克皆曾駕駛過的這艘太空船,在劇本中描述為「水母」。丘爾奇擷取了水母的形狀和透明特性,加上自己的想像:符合瓦肯科學的純粹能量方塊。錢伯利斯補充道:「J.J.的想法與此背道而馳,他說這艘船必須獨具一格,就跟尼莫的臉傳達的個性一樣強烈,因為他將駕駛這艘船做出英雄式的偉大壯舉。J.J.總是有獨到的直覺,提供了很棒的出發點。」最終的形狀是從漫畫/插畫家布萊恩・希區的作品發展出來的,原始概念是基於陀螺儀。

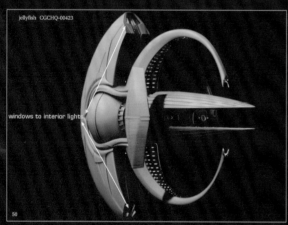

jellyfish CGCHQ-00423

windows to interior lights

50

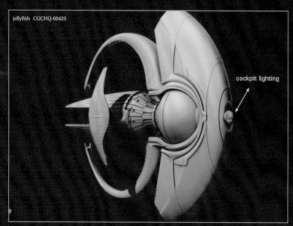

jellyfish CGCHQ-00423

cockpit lighting

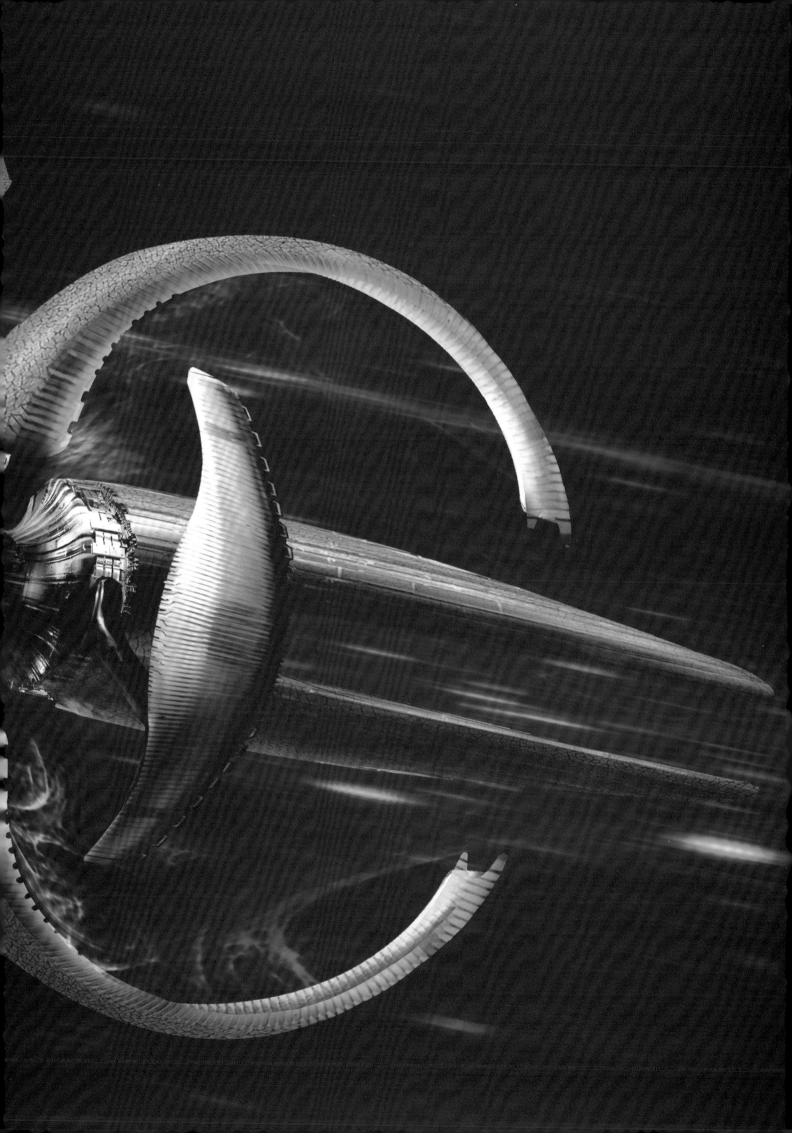

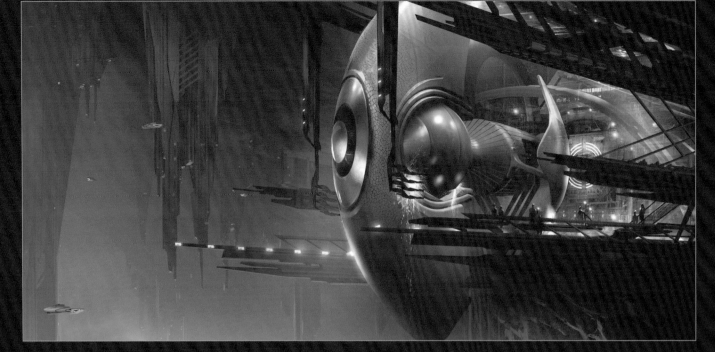

　　這些概念藝術設計描繪了瓦肯星球最快捷的太空船「水母」的外殼組裝過程，這是史巴克的瓦肯心靈融合術情節中的一景。「史考特把這艘船建造得很好，融合了陀螺儀的特性。」光影魔幻的古葉特說：「瓦肯人的推進系統非常『綠色』環保，而我總覺得羅慕蘭人燒的是骯髒的燃料。」

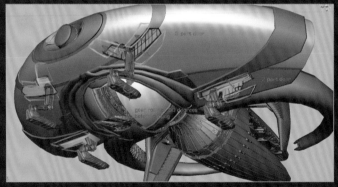

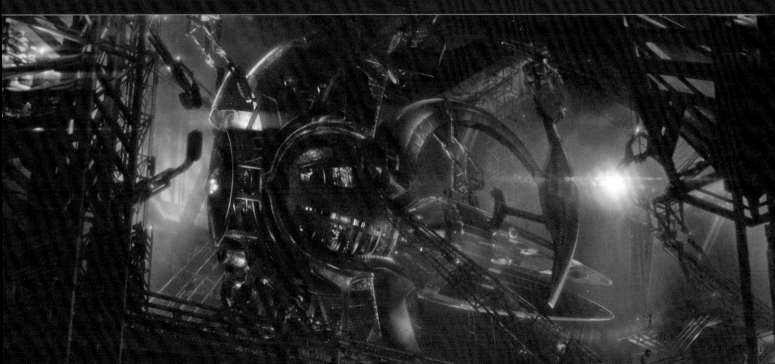

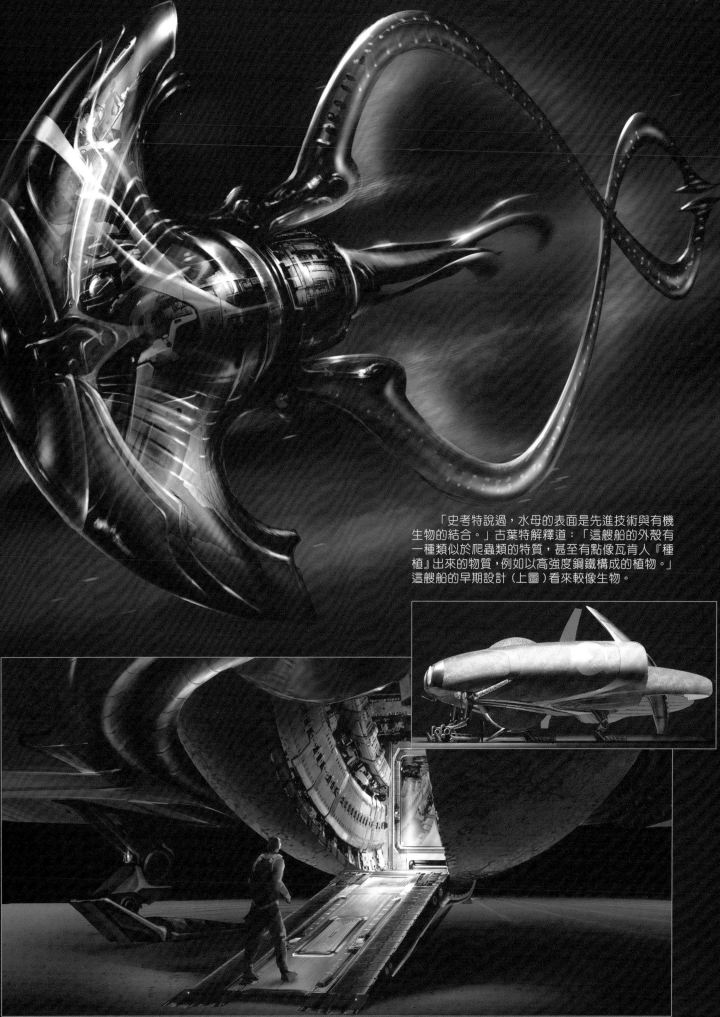

「史考特說過，水母的表面是先進技術與有機
生物的結合。」古葉特解釋道：「這艘船的外殼有
一種類似於爬蟲類的特質，甚至有點像瓦肯人『種
植』出來的物質，例如以高強度鋼鐵構成的植物。」
這艘船的早期設計（上圖）看來較像生物。

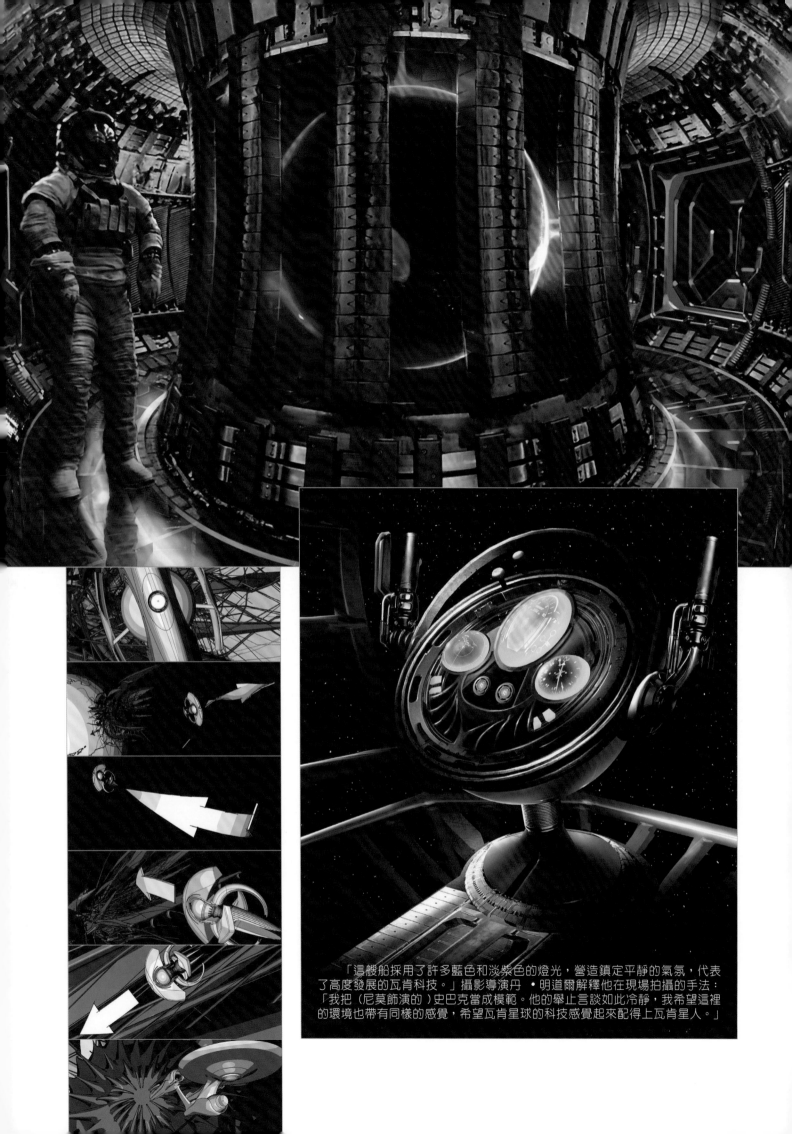

「這艘船採用了許多藍色和淡紫色的燈光，營造鎮定平靜的氣氛，代表
了高度發展的瓦肯科技。」攝影導演丹・明道爾解釋他在現場拍攝的手法：
「我把（尼莫飾演的）史巴克當成模範。他的舉止言談如此冷靜，我希望這裡
的環境也帶有同樣的感覺，希望瓦肯星球的科技感覺起來配得上瓦肯星人。」

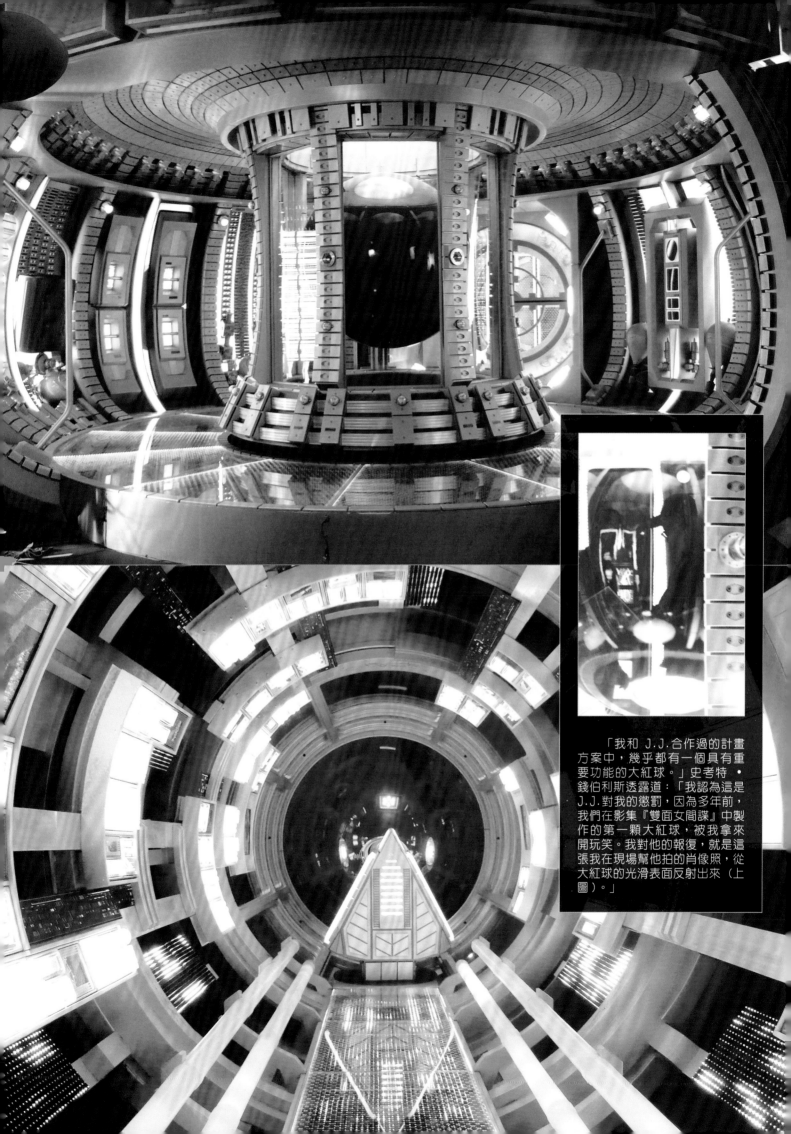

「我和 J.J.合作過的計畫方案中，幾乎都有一個具有重要功能的大紅球。」史考特・錢伯利斯透露道：「我認為這是 J.J.對我的懲罰，因為多年前，我們在影集『雙面女間諜』中製作的第一顆大紅球，被我拿來開玩笑。我對他的報復，就是這張我在現場幫他拍的肖像照，從大紅球的光滑表面反射出來（上圖）。」

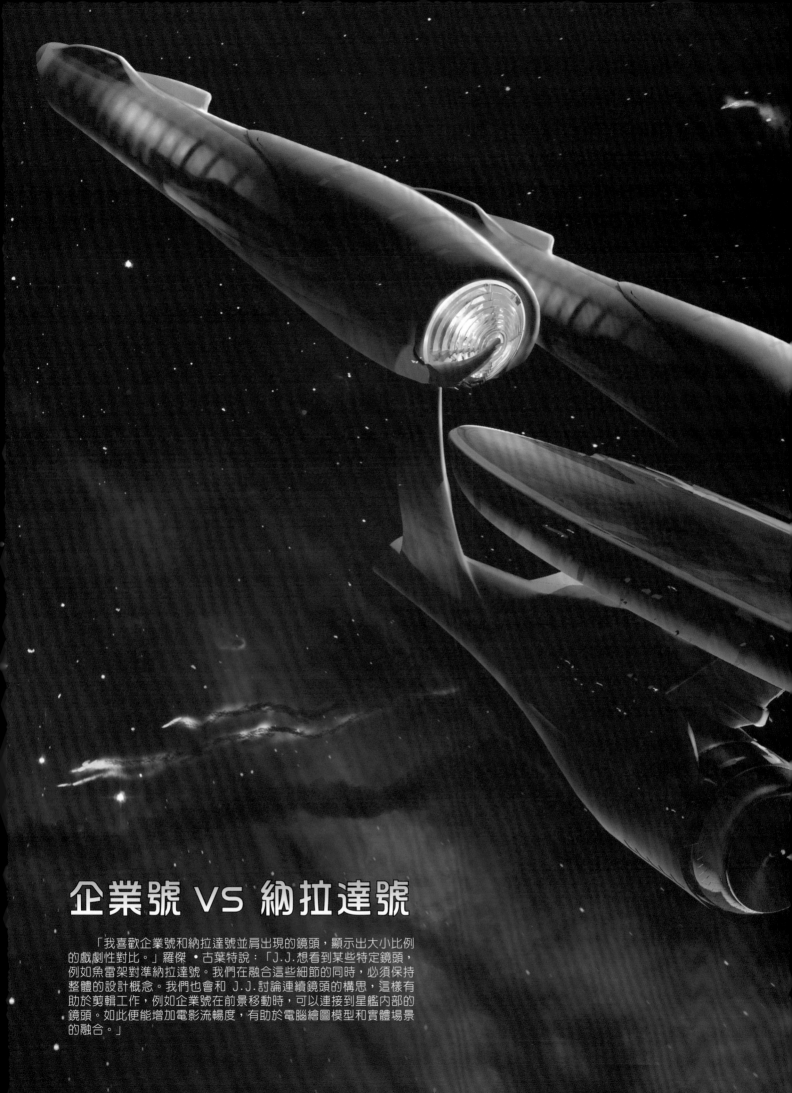

企業號 vs 納拉達號

「我喜歡企業號和納拉達號並肩出現的鏡頭，顯示出大小比例的戲劇性對比。」羅傑・古葉特說：「J.J.想看到某些特定鏡頭，例如魚雷架對準納拉達號。我們在融合這些細節的同時，必須保持整體的設計概念。我們也會和 J.J.討論連續鏡頭的構思，這樣有助於剪輯工作，例如企業號在前景移動時，可以連接到星艦內部的鏡頭。如此便能增加電影流暢度，有助於電腦繪圖模型和實體場景的融合。」

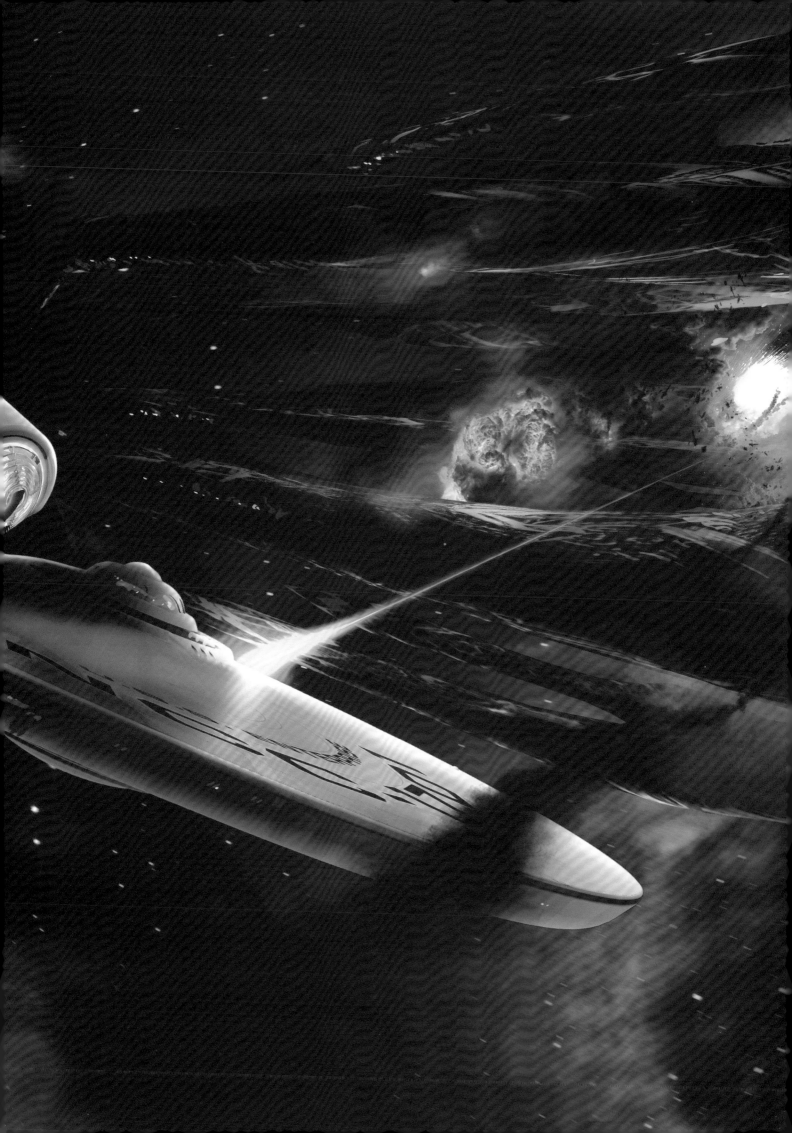

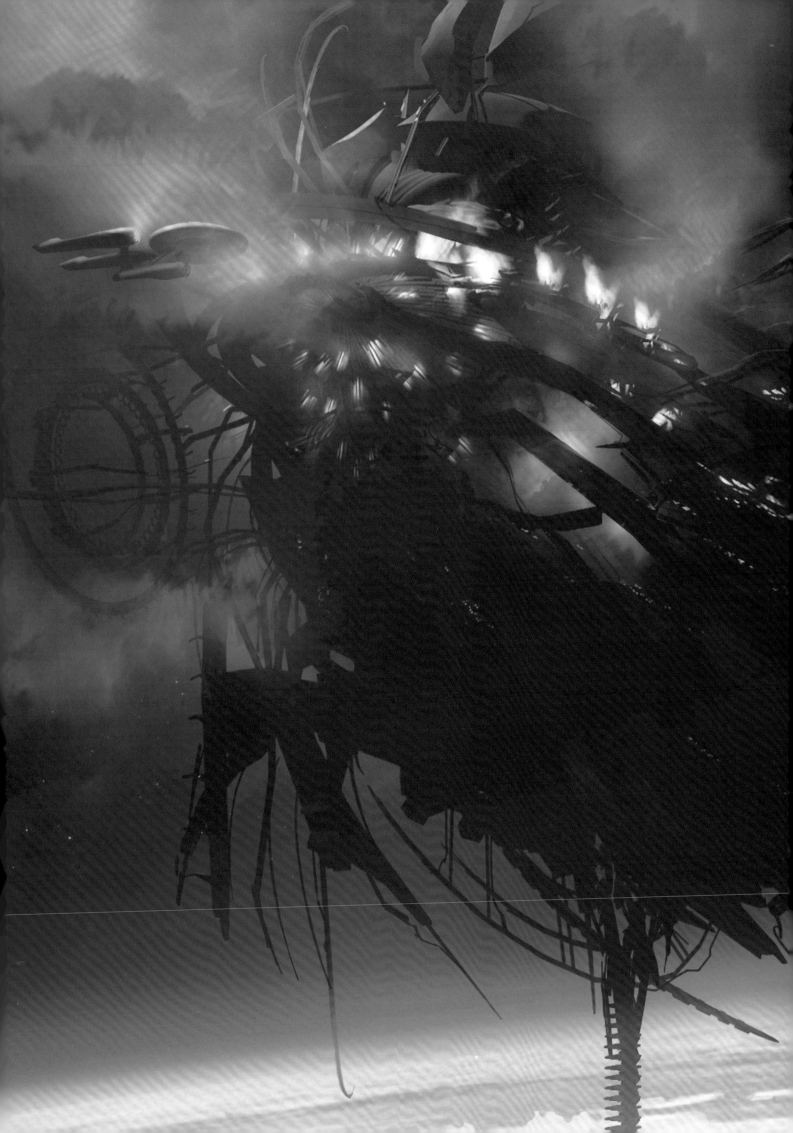

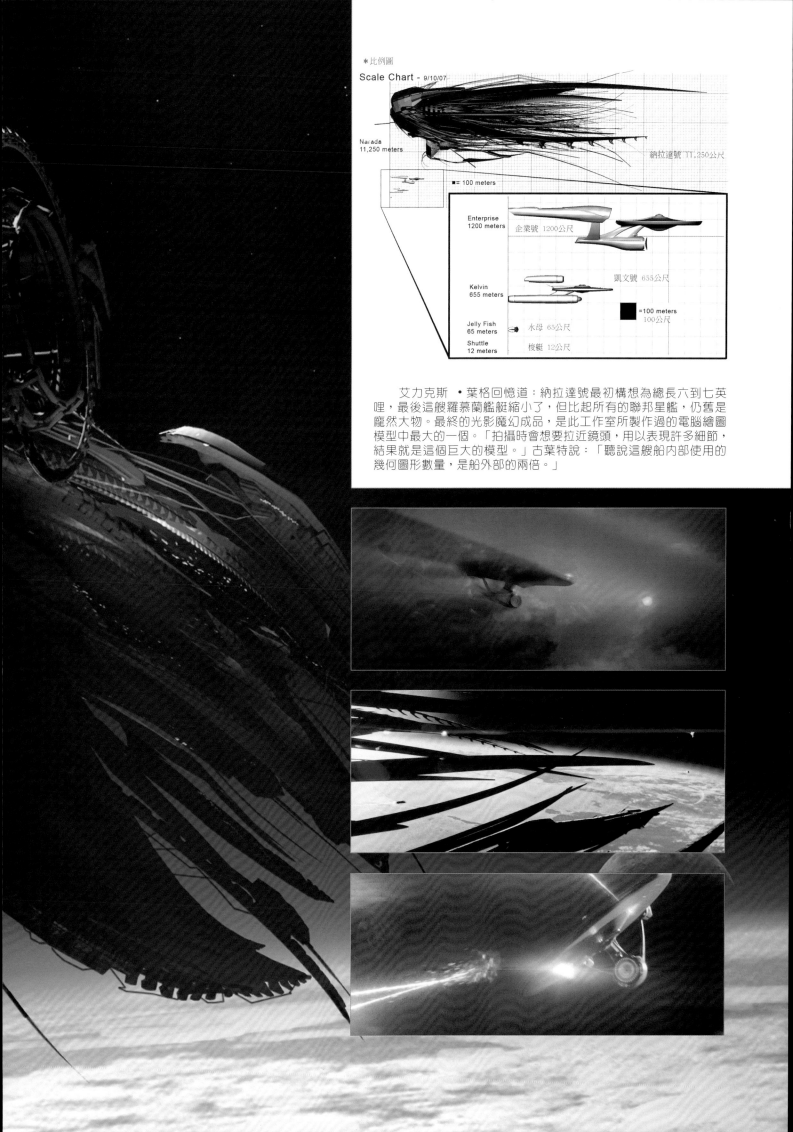

Scale Chart - 9/10/07

Narada
11,250 meters

納拉達號 11,250公尺

■= 100 meters

Enterprise
1200 meters　企業號 1200公尺

Kelvin
655 meters　凱文號 655公尺

■ =100 meters
100公尺

Jelly Fish
65 meters　水母 65公尺

Shuttle
12 meters　梭艇 12公尺

　　艾力克斯 ·葉格回憶道：納拉達號最初構想為總長六到七英哩，最後這艘羅慕蘭艦艇縮小了，但比起所有的聯邦星艦，仍舊是龐然大物。最終的光影魔幻成品，是此工作室所製作過的電腦繪圖模型中最大的一個。「拍攝時會想要拉近鏡頭，用以表現許多細節，結果就是這個巨大的模型。」古葉特說：「聽說這艘船內部使用的幾何圖形數量，是船外部的兩倍。」

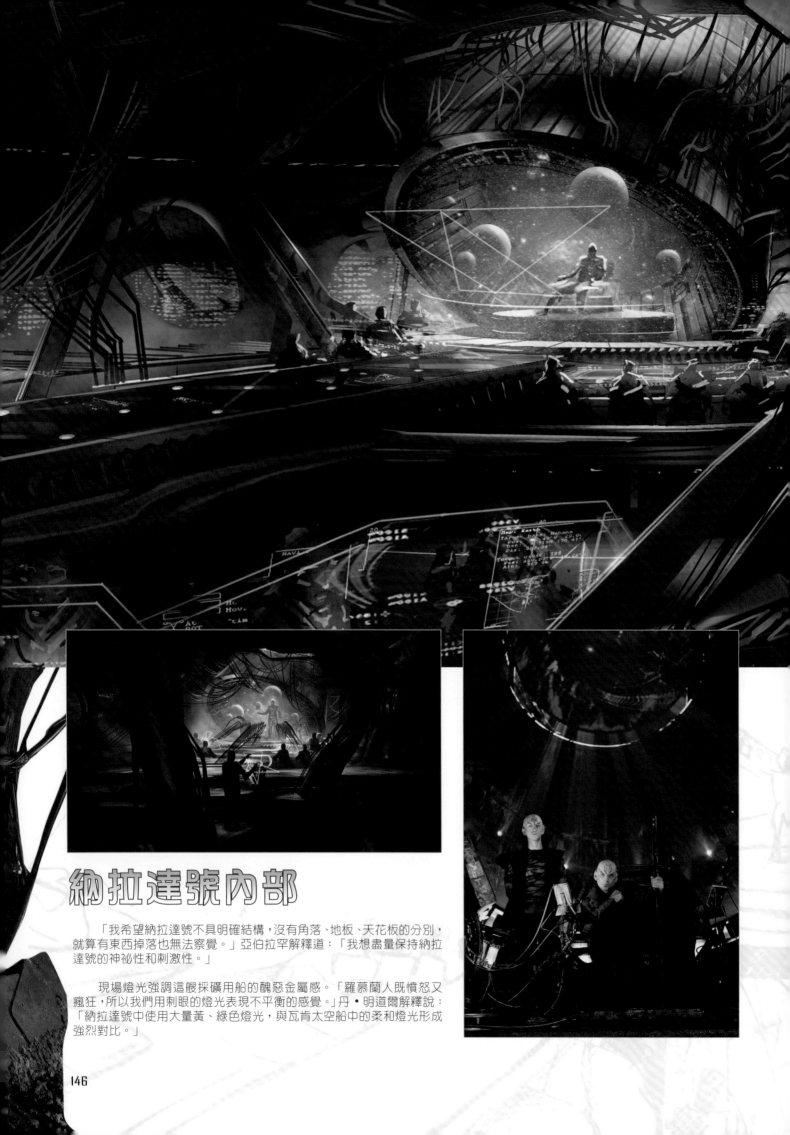

納拉達號內部

「我希望納拉達號不具明確結構,沒有角落、地板、天花板的分別,就算有東西掉落也無法察覺。」亞伯拉罕解釋道:「我想盡量保持納拉達號的神祕性和刺激性。」

現場燈光強調這艘採礦用船的醜惡金屬感。「羅慕蘭人既憤怒又瘋狂,所以我們用刺眼的燈光表現不平衡的感覺。」丹·明道爾解釋說:「納拉達號中使用大量黃、綠色燈光,與瓦肯太空船中的柔和燈光形成強烈對比。」

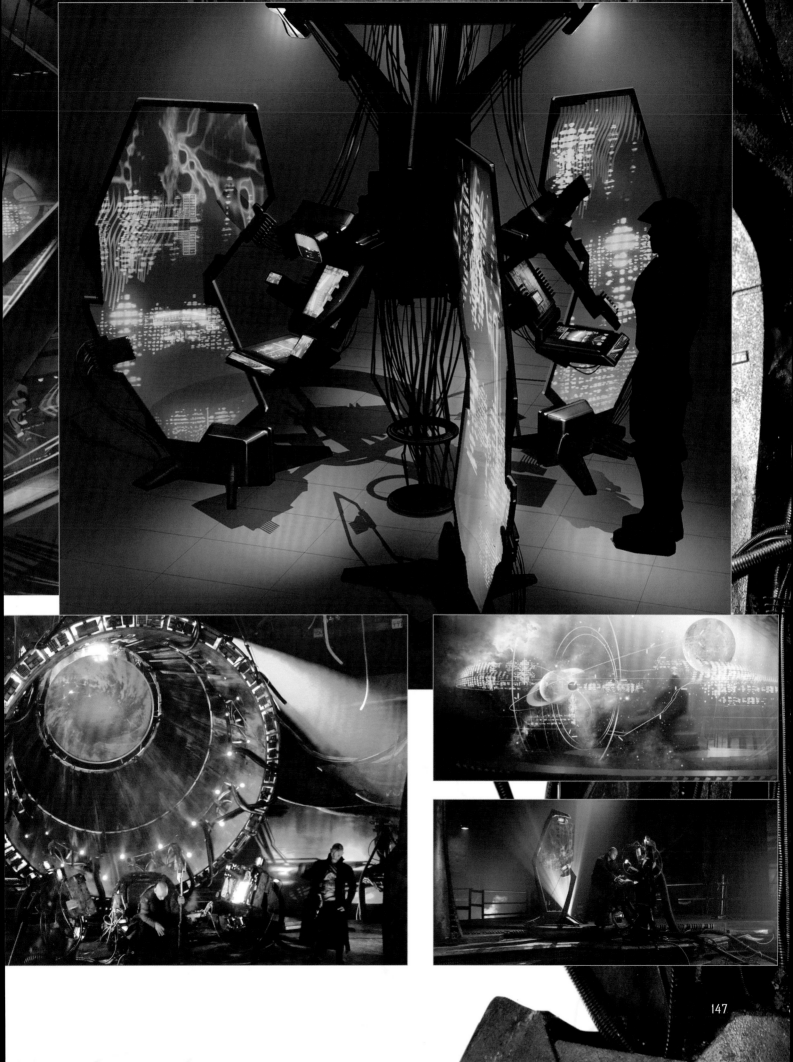

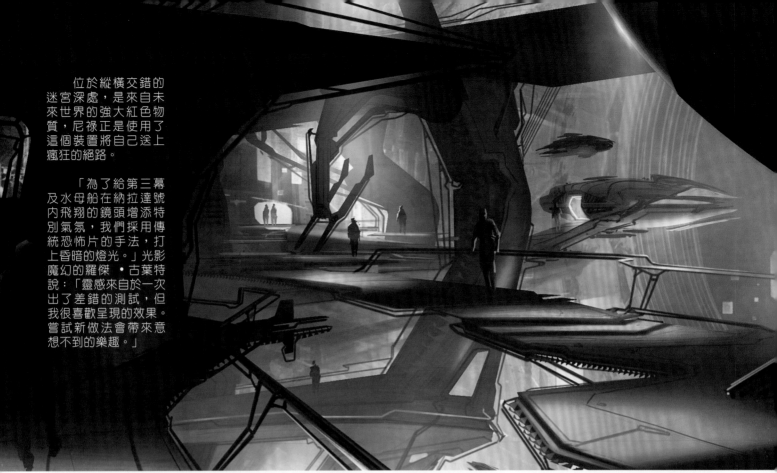

位於縱橫交錯的迷宮深處,是來自未來世界的強大紅色物質,尼祿正是使用了這個裝置將自己送上瘋狂的絕路。

「為了給第三幕及水母船在納拉達號內飛翔的鏡頭增添特別氣氛,我們採用傳統恐怖片的手法,打上昏暗的燈光。」光影魔幻的羅傑・古葉特說:「靈感來自於一次出了差錯的測試,但我很喜歡呈現的效果。嘗試新做法會帶來意想不到的樂趣。」

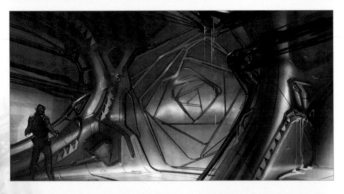

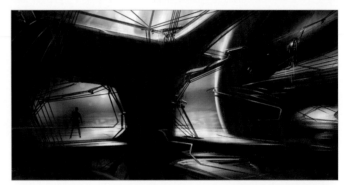

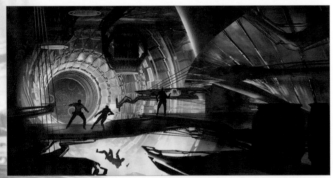

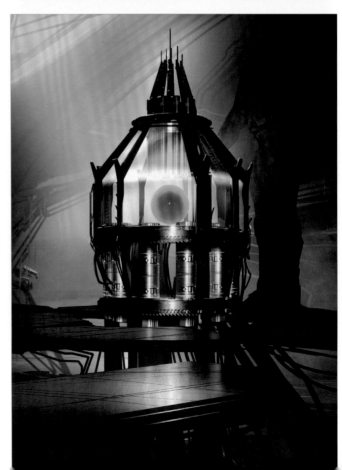

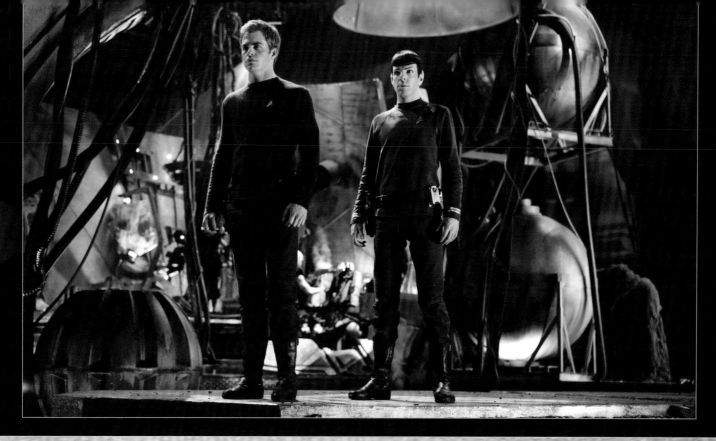

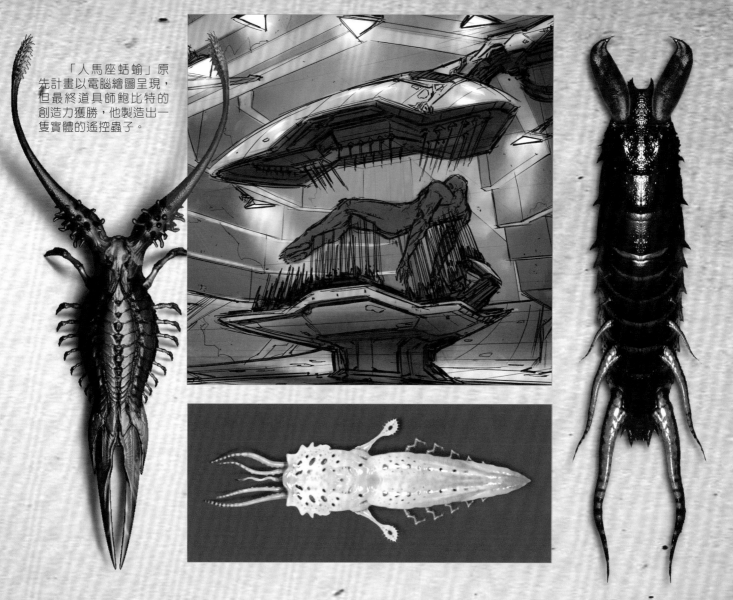

「人馬座蛞蝓」原先計畫以電腦繪圖呈現，但最終道具師鮑比特的創造力獲勝，他製造出一隻實體的遙控蟲子。

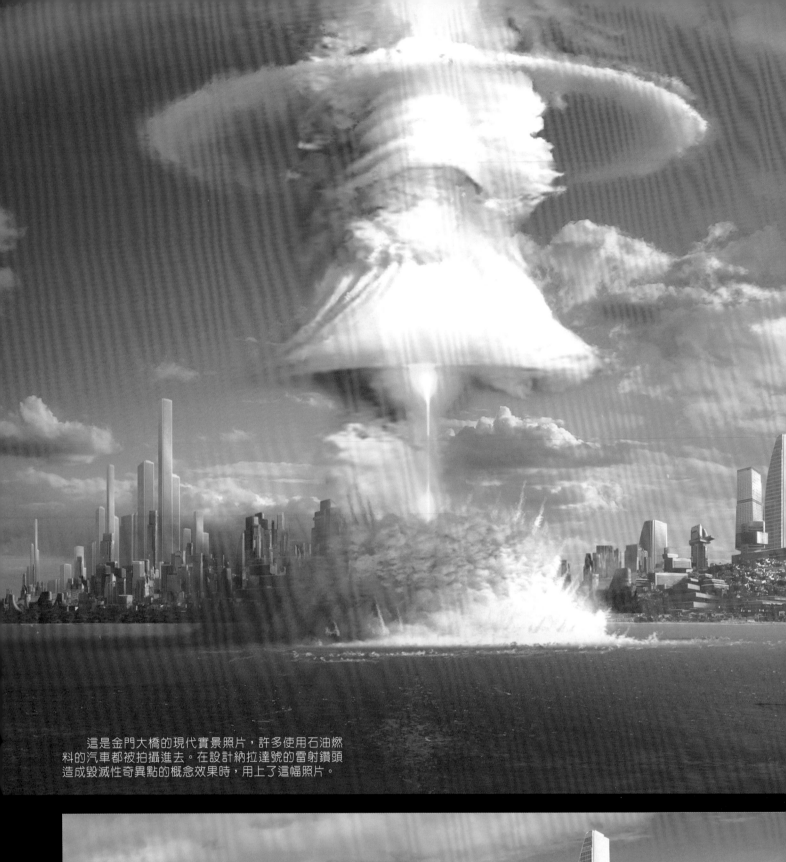

這是金門大橋的現代實景照片,許多使用石油燃料的汽車都被拍攝進去。在設計納拉達號的雷射鑽頭造成毀滅性奇異點的概念效果時,用上了這幅照片。

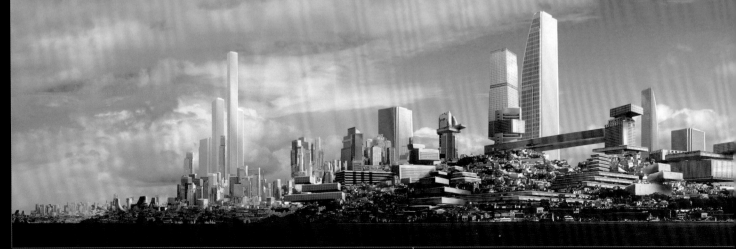

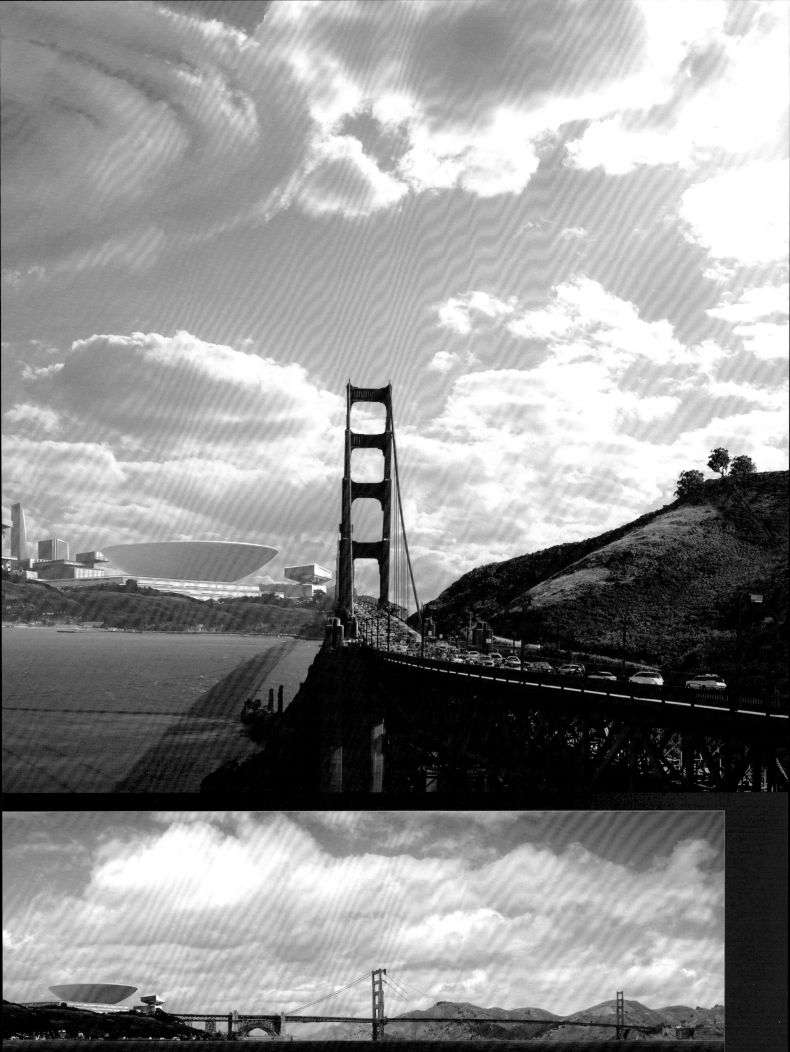

海報設計

　　「好的藝術帶來好的廣告效果。」派拉蒙影業創始人阿道夫・祖克有次提及電影海報時這麼說過。劇作家戴夫・克爾曾將海報稱為「夢想世界的邀請函」。這裡列出的《星際爭霸戰》電影海報的早期概念設計，延續了此重要傳統，除了宣傳即將上映的精彩影片，還邀請觀眾一同進入夢想世界。

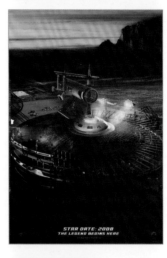

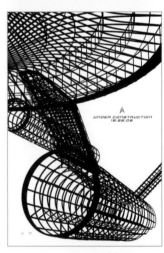

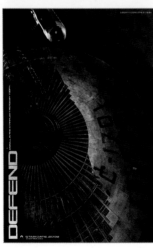

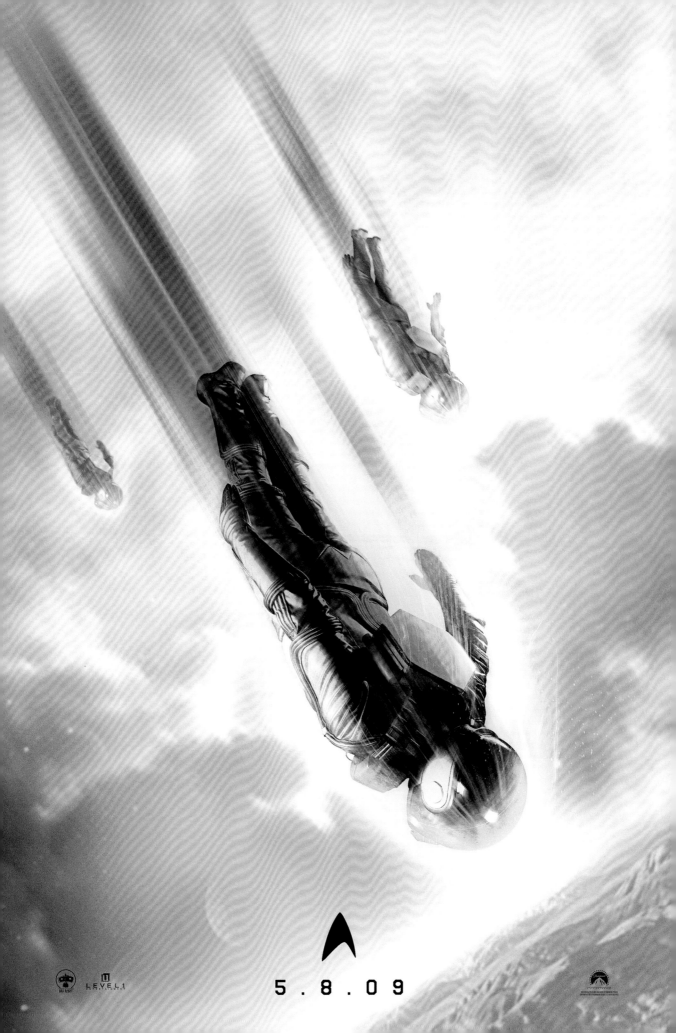

5.8.09

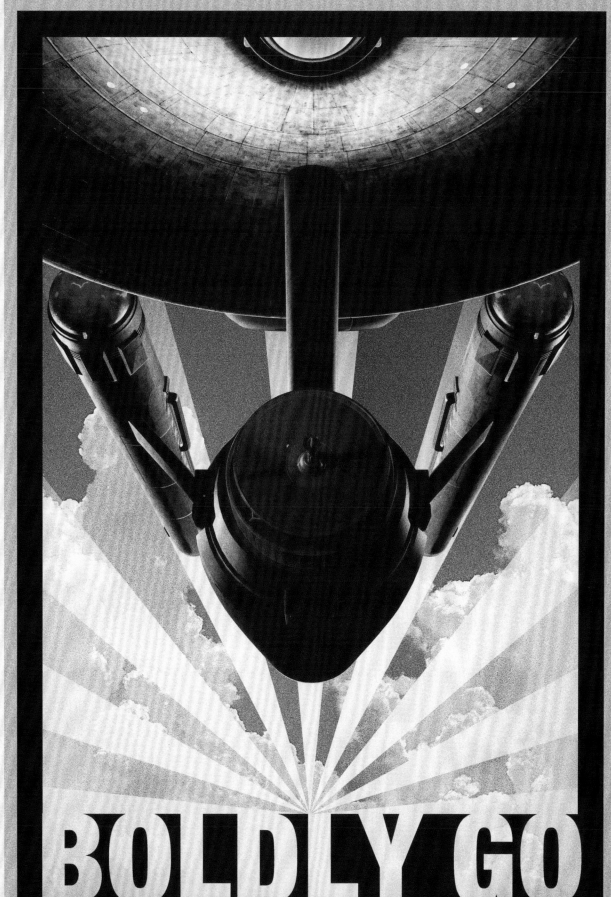

神秘盒

　　J.J.亞伯拉罕記得自己站在派拉蒙影業的停車場，苦思如何拍攝演員們縱身越過太空的一景。「我記得自己問道：『你們有鏡子嗎？』」

　　於是地上鋪起了六英呎長的塑膠鏡面，搭起了拍攝用的棚架，攝影機對準了站在鏡面上、穿著太空跳躍服的演員。天空倒影自鏡面反射出來，攝影機晃動著，增添了風吹的效果，賓果！這就是太空跳躍。亞伯拉罕心想，真好笑，可用的新技術那麼多，他卻仍舊偏好「低科技的傳統方式」來營造效果。在這個例子裡，他使用的鏡子正是最古老的魔術技巧。

　　「我一直對魔術很著迷，我認為自己對電影的熱愛與此密切相關。」亞伯拉罕說：「不論是硬幣消失或星艦飛過太空，都是創造一個不存在的真實，目的是讓觀眾相信這件事真的發生了。魔術師表演時和觀眾之間的情感交流，與電影人和觀眾之間的交流是非常相似的。」

　　「小時候，我特別喜歡跟著外公去魔術道具店，買一小袋道具，回家為父母和妹妹表演裡頭的魔術技巧。我的外公並不是魔術師，而是電子公司老闆，但他總是給我最大的支持、滿足我對魔術的好奇心。他叫做亨利‧凱文，凱文號的命名就是為了紀念他。」

　　亞伯拉罕有一樣幸運物，從充滿魔幻的兒時歲月一直保存到現在，那就是他的「神秘盒」，是三十年前在紐約一家魔術道具店購買的。「我大可以把它打開，可是一旦打開就再也不神秘了。」亞伯拉罕說：「我相信裡頭只是一些便宜的小道具，無論如何，盒子裡頭的實際內容絕對不可能比想像中的更有意思。」

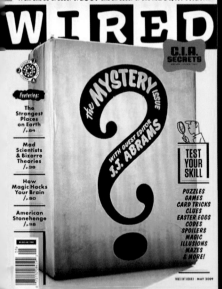

　　這個神祕盒的照片出現在 2009年 5月的《連線》雜誌封面，亞伯拉罕是這期「神秘專刊」的特邀編輯。對這位製作人兼導演而言，神秘盒一直都是充滿創造力的隱喻。「神秘會激起探索慾望，在聽故事時，這種探索就是對想像力的探索。」亞伯拉罕說：「如果說故事的人保留部分訊息，聽眾就會著迷，進而自動填補空白，這就是敘事手法中的『神秘盒』。聽眾會用自己的經歷去詮釋故事，投射自己的恐懼、愛意、興奮和憂傷。」

　　神秘、探索、想像力，都是《星際爭霸戰》的組成元素。

　　亞伯拉罕的《星際爭霸戰》原本預計在 2008年聖誕節上映，但被延遲到次年的暑假熱門檔期。這次發行中有一個層面，對原創者而言如同科幻小說一般奇妙：派拉蒙把這部電影傳送到休士頓的NASA太空任務控制中心，再由中心上傳到國際太空站的太空人麥可‧貝瑞特的筆記型電腦上。他和隊員一同分享了這部影片，包括伊羅斯太空人甘迺迪‧帕達卡，以及日本太空探索局的若田光一。貝瑞特說：「我還記得自己觀看《星際爭霸戰》原影集的經驗，跟許多NASA同事一樣，被劇中呈現的理想感動，期望世界各國人民能夠齊心協力探索太空。」

　　原影集下檔的時間，是在阿波羅 11號抵達月球前的數星期，但在慶祝登陸月球 40周年之際，亞伯拉罕的《星際爭霸戰》正在戲院

左圖：凱文電子公司的目錄，這家公司的所有人是 J.J.亞伯拉罕的外祖父，亨利‧凱文

左圖二：亞伯拉罕珍藏的神秘盒，從未打開過。此盒登上了《連線》雜誌的封面（以數位處理加上盒面文字）。

上映。在慶祝典禮前夕，太空人尼爾 •阿姆斯壯、巴斯 •阿爾德林、以及麥可 •柯林斯，齊聚史密斯索尼學院的國家航空及太空博物館。也們展現了真正的太空時代精神，放眼未來，提議著手進行火星任務。阿爾德林宣布，現在正是「勇往直前，進行新探索任務」的大好時機。

　　「如果有一個十歲大的小孩看了這部電影，受到啟發而立志探索外太空，我們的任務就算達成了。」執行製作布萊恩 •伯克說：「《星際爭霸戰》蘊含的樂觀精神，鼓舞了 J.J.去拍攝這部電影。其中一個偉大的夢想就是，人類一旦學會了如何和平共處，便能一起進行偉大的冒險。」

　　這部電影的製作和故事情節有異曲同工之妙，2009年的電影卻采取了 1960年代的未來觀。這個奇妙的融合，反映在亞伯拉罕首部預告片中的一句標語：「未來就此展開」，這就是貫穿原影集和新電影的樂觀冒險精神。金 •羅登貝利是《星際爭霸戰》原創人，他曾說：「這部影集對孩子們傳遞的訊息是，一切尚未結束，未來還有新挑戰、充滿英勇精神。只要我們能勇敢面對未來，現在才正是開始。」

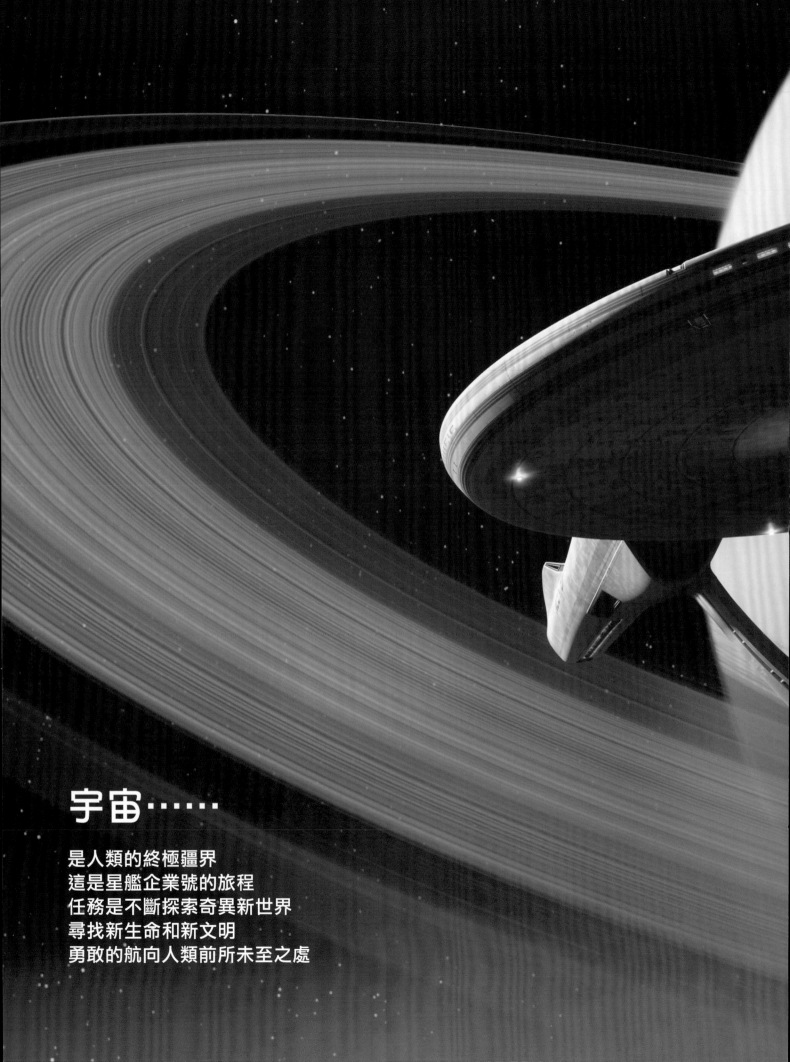

宇宙……

是人類的終極疆界
這是星艦企業號的旅程
任務是不斷探索奇異新世界
尋找新生命和新文明
勇敢的航向人類前所未至之處

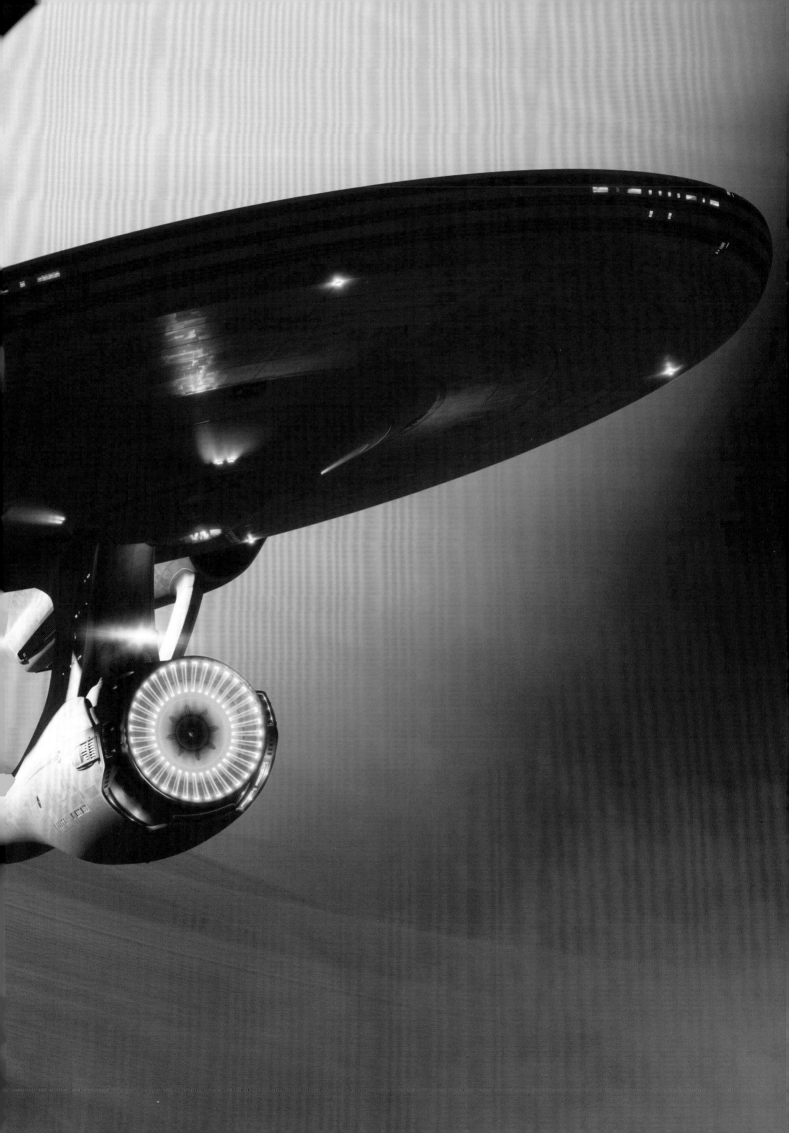

國家圖書館出版品預行編目資料

星際爭霸戰的電影藝術 / 馬克·寇達·維茲 (Mark Cotta Vaz)著 ;
張美玉譯．— 第一版．— 新北市：稻田，2012.08
面 ； 公分
譯自：Star Trek : the art of the film
ISBN 978-986-5949-06-8（精裝）

1.電影片

987.83 101012335

DM03

星際爭霸戰的電影藝術
Star Trek: The Art of the Film.

作 者／馬克·寇達·維茲 (Mark Cotta Vaz)
序／J.J.亞伯拉罕 (J. J. Abrams)
翻 譯／張美玉
發行人／孫鈴珠
社 長／李 赫
主 編／左馥瑜
編 輯／林雅玲
美 編／劉韋均
出 版／稻田出版有限公司
地 址／新北市永和區中正路 660號 5樓
管理部・門市／新北市永和區永和路一段 69號 15F-1
電 話／ (02) 2926-2805
傳 真／ (02) 2924-9942
稻田耕讀網／ http://www.booklink.com.tw
E-mail／ dowtien@ms41.hinet.net
郵 撥／ 1635922-2稻田出版有限公司
出版日期／ 2012年 8月第一版第一刷
定 價／ 650元

Acknowledgments
A big Starfleet salute to the talented filmmakers who contributed their insights to this book:

J.J. Abrams, director; Damon Lindelof, producer; Bryan Burk, executive producer; Roberto Orci, screenwriter; Scott Chambliss, production designer; Ryan Church, conceptual artist; James Clyne, conceptual artist; Dan Mindel, director of photography; Michael Kaplan, costume design; Mindy Hall, makeup department head; Neville Page, creature designer; Russell Bobbitt, property master; Roger Guyett, visual effects supervisor/second unit director; Alex Jaeger, ILM art director; David Dozoretz, senior previsualization supervisor; Leonard Nimoy, actor; Chris Pine, actor; Zachary Quinto, actor; Zoë Saldana, actor; Simon Pegg, actor.

Titan Books would like to add their huge thanks to David Baronoff, and also thank Brandon Fayette at Bad Robot, John Van Citters at CBS Consumer Products, and Risa Kessler from Paramount Licensing for all their help.

ARTISTS CREDITS
Front endpaper: James Clyne
Pages 2-3: Ryan Church
Pages 6-7: Ryan Church
Pages 22-23: Main image by Ryan Church.
Pages 24-25: Main image by Ryan Church. Other images on p25 by Alex Jaeger.
Pages 26-27: Main image and top right by James Clyne. Chair design by Dawn Brown. Ship control systems designed by Gustavo Ferreyra.
Pages 28-29: Art by James Clyne, except p28 bottom by John Eaves.
Pages 30-35: Art by James Clyne, except p32 strip of three panels and p35 top and bottom by Alex Jaeger.
Page 40: Prop designs by Russell Bobbitt. Page 41: Costume design by Michael Kaplan, sketches by Brian Valenzuela.
Page 42: Top: James Clyne. Bottom left: Costume design by Michael Kaplan, sketch by Brian Valenzuela. Bottom right: Prop designs by Russell Bobbitt.
Page 43: Center left: Costume design by Michael Kaplan, sketch by Brian Valenzuela. Bottom: Aaron Haye.
Page 44: Top: James Clyne. Center right: Alex Jaeger. Car image: Ryan Church.
Page 45: Cop design: Alex Jaeger. Hoverbike art: Clint Schultz. Cop costume: Design by Michael Kaplan, sketch by Brian Valenzuela.
Page 46: Costume designs by Michael Kaplan, sketches by Brian Valenzuela.
Page 47: Art by Joel Harlow.
Pages 48-55: Art by Ryan Church, except p48 bottom: John Eaves; p51 top: James Clyne; p52 bottom two images: Aaron Haye; p55 bottom right: set design by Dawn Brown.
Page 56: John Eaves.
Page 57 top: Alex Jaeger
Page 58: John Eaves.
Page 59: Alex Jaeger.
Pages 60-61: Art by Ryan Church.
Pages 62-64: Costume design by Michael Kaplan, sketches by Brian Valenzuela.
Pages 67-68: Neville Page.
Page 69: Costume design by Michael Kaplan, sketch by Brian Valenzuela.
Page 70: Top left: Barney Burman/Proteus. Top right: Joel Harlow. Bottom right: Neville Page.
Page 71: Neville Page
Page 72: Top: Art by Joel Harlow. Bottom: Art by Barney Burman/Proteus.
Page 73: Bottom: Art by Joel Harlow.
Page 74: Top row from right: Barney Burman/Proteus, Neville Page, Neville Page. Middle row: Barney Burman/Proteus, Barney Burman/Proteus, Neville Page. Bottom row: Barney Burman/Proteus, Neville Page, Barney Burman/Proteus.
Page 75: Top row from right: Barney Burman/Proteus, Neville Page, Barney Burman/Proteus. Middle row: Barney Burman/Proteus, Barney Burman/Proteus, Neville Page. Bottom row: Barney Burman/Proteus, costume design by Michael Kaplan, sketch by Brian Valenzuela, Barney Burman/Proteus.
Pages 76-87: Art by James Clyne, except p82-83 top: art by Tony Kieme, p86, costume designs by Michael Kaplan, sketches by Brian Valenzuela.
Pages 88-101: Art by Ryan Church, except p90: Pencil sketches by Tim Flattery, with notes by Scott Chambliss; p94-95 Nacelle studies by Alex Jaeger; p96-97: all pencil sketches by John Eaves; p99: color key sketch by Scott Chambliss.
Page 102: Top: Andrea Dopaso. Center left: Scott Chambliss. Bottom left: Dawn Brown.
Page 103: Chair design by Dawn Brown. Ship control systems designed by Gustavo Ferreyra.
Pages 104-107: Art by Ryan Church, except p104: bottom right color key sketch by Scott Chambliss; p107: bottom: Alex Jaeger.
Pages 108-109: Prop designs by Russell Bobbitt, Paul Ozzimo and Doug Brode.
Pages 110-117: Art by James Clyne, except p110: bottom: Tony Kieme; p111: bottom: Tony Kieme; p112-113: center strip: Alex Jaeger; p117: bottom: costume design by Michael Kaplan, sketches by Brian Valenzuela.
Pages 118-119: Top color illustrations by James Clyne. Bottom pencil sketch by John Eaves. Costume design by Michael Kaplan, sketch by Brian Valenzuela.
Pages 120-121: Ryan Church.
Page 122: Neville Page.
Page 123: Storyboards by Richard Bennett. Sketch by Neville Page.
Pages 124-127: Art by Neville Page (with Alex Alvarez and Sofia Velacruz).
Pages 128-129: Main image by Ryan Church. Costume design by Michael Kaplan, sketch by Brian Valenzuela.
Page 131: Top: Neville Page. Costume design by Michael Kaplan, sketch by Brian Valenzuela.
Pages 134-135 Costume designs by Michael Kaplan, sketches by Brian Valenzuela.
Pages 136-143: Art by Ryan Church (p136-137 based on concept by Bryan Hitch), except p138: top: James Clyne, center right: Warren Fu.
Pages 144-149: Art by James Clyne, except p149 Centaurian slug designs by Neville Page.
Pages 150-151: Ryan Church.
Rear Endpaper: James Clyne.

Notes
1. Tom Russo, 'Fallen Star,' Entertainment Weekly, July 25, 2003: 36.
2. Eric Bana, Star Trek production notes, Paramount Pictures, 2009 (comments edited for continuity).
3. Paul Simpson, 'Leonard Nimoy is Spock Prime,' Star Trek Magazine, June 2009: 58.
4. The scale of the Enterprise changed during the design process too, with the 'official' length of the ship ultimately confirmed as 725.35 meters.
5. National Aeronautics and Space Administration (NASA) press release, 'NASA Astronaut to Watch New Star Trek Movie Among the Stars,' May 15, 2009 (supplied to author by Paramount Pictures).
6. 'Astronauts set their sights on Mars,' San Francisco Chronicle, July 20, 2009 (Associated Press release), p. A4.
7. 'The Creator: Gene Roddenberry,' TV Guide: Star Trek 35th Anniversary Tribute, 2002: 50 (Roddenberry quote from TV Guide, April 27, 1974). Additional Sources: Karl Urban quote on p 16 from Paul Simpson, 'Karl Urban is Leonard McCoy' Star Trek Magazine, June 2009: 22. John Cho quote on p 19 and Anton Yelchin quote on p20 from Star Trek production notes, Paramount Pictures, 2009.

致 謝 詞
在此向下列優秀的電影人，獻上星艦學院式的最高致敬禮，他們慷慨的為本書提供了意見：
導演 J.J.亞伯拉罕；製作人戴蒙・林德羅夫；
執行製作布萊恩・伯克；劇作家羅伯托・歐西；
製作設計史考特・錢伯利斯；概念藝術家雷恩・丘爾奇；
概念藝術家詹姆斯・克萊恩；攝影導演丹・明道爾；
服裝設計麥可・柯普蘭；化妝部門負責人敏蒂・霍爾；
怪物設計師尼佛爾・佩吉；道具師羅素・鮑比特；
視效總監及副導演羅傑・古葉特；光影魔幻藝術指導艾力克斯・葉格；
視覺預覽資深總監大衛・多佐瑞茲；演員李奧納達・尼莫；
演員克里斯・潘恩；演員柴克瑞・昆多；
演員柔伊・莎達娜；演員賽門・佩格。

多虧 J.J.亞伯拉罕的熱情支持，本書才能完成。他期望記錄下《星際爭霸戰》的製作過程，並表揚參與其中的優秀藝術家們，他們為 J.J.的想像注入了生命力。感謝泰坦圖書公司邀請我參加這場盛宴。編輯人員中最耀眼的明星是泰坦公司的亞當・紐威爾和壞機器人公司的大衛・貝倫諾夫，他們負責後勤工作，包括彙集書作、審閱版面、安排通訊聯絡方式、以及其他在製作本書過程中遇到的無數任務和挑戰。可敬的先生們，有你們的幫忙，我才能這麼享受整個過程。

我還要感謝 J.J.的助理米雪兒・拉吉萬；戴蒙・林德羅夫的助理諾琳・歐圖爾・布萊恩；伯克辦公室中的莉亞・吉泰和亞當・甘尼斯；艾力克斯・吉爾斯曼和鮑伯・歐西劇作小組的助理金・凱弗元；壞機器人公司的彼得・帕德葛斯基負責後勤工作及愛荷華州的聯絡工作；以及光影魔幻的技術公關克雷格・葛拉斯基；也感謝派拉蒙影業的古原・葛克，他把演員們的心聲傳達給我。並向史考特・錢伯利斯、羅傑・古葉特、尼佛爾・佩吉，以瓦肯手勢致上特別的謝意，他們幫忙填補了些許空白之處。另外我要跟以前一樣，感謝攝影魔法師，布魯斯・華特斯，這些年來，他一直都負責拍攝我的作者照片。

接下來是我出自個人因素致意的對象。感謝我的經紀人，約翰・西柏薩克，筆墨難以形容他對旗下作者的盡心付出。還有他傑出的助理，艾瑪・碧佛斯。多謝我的父母和家人的愛與支持，在此向你們獻上愛和擁抱。

最後是對廣大讀者的祝福，藉用史巴克的一句話，祝你們生生不息，繁榮昌盛！

——馬克・寇達・維茲 (M.C.V.)

STAR TREK